海峡两岸民间工艺口述史丛书

海峡两岸漆艺术

口述史

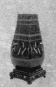

李豫闽／主编

李莉 郭心宏／著

海峡出版发行集团 THE STRAITS PUBLISHING & DISTRIBUTING GROUP ｜福建教育出版社

图书在版编目（CIP）数据

海峡两岸漆艺术口述史/李莉，郭心宏著. —福州：
福建教育出版社，2022.3
（海峡两岸民间工艺口述史丛书 / 李豫闽主编）
ISBN 978-7-5334-9034-8

Ⅰ.①海⋯ Ⅱ.①李⋯ ②郭⋯ Ⅲ.①海峡两岸—漆
器—工艺美术史 Ⅳ.①J527

中国版本图书馆 CIP 数据核字（2021）第 277189 号

海峡两岸民间工艺口述史丛书

李豫闽 主编

Haixia Liang'an Qi Yishu Koushu Shi

海峡两岸漆艺术口述史

李莉 郭心宏 著

出版发行	福建教育出版社	
	（福州市梦山路 27 号 邮编：350025 网址：www.fep.com.cn	
	编辑部电话：0591-83786569 83786691	
	发行部电话：0591-83721876 87115073 010-62024258)	
出 版 人	江金辉	
印 刷	福建新华联合印务集团有限公司	
	（福州市晋安区后屿路 6 号 邮编：350014)	
开 本	787 毫米×1092 毫米 1/12	
印 张	15.5	
字 数	261 千字	
插 页	2	
版 次	2022 年 3 月第 1 版 2022 年 3 月第 1 次印刷	
书 号	ISBN 978-7-5334-9034-8	
定 价	199.00 元	

如发现本书印装质量问题，请向本社出版科（电话：0591-83726019）调换。

总　序

为何要用口述历史的方式做民间工艺研究？

在文字出现之前，口述和记忆是人类文化传播的途径。游吟诗人与部落祭司可能是最早的历史学家，他们通过鲜活的语言与生动的叙述，将记忆、思想与意志诚恳地传递给下一代。渐渐地，人类又发明了图画、音乐与戏剧，但当它们尚在雏形之时，其他一切的交流媒介都仅仅作为口头语言的辅助工具——为了更好地讲述，也为了更好地聆听。

文字比语言更系统，更易于辨识，也更便于理解。文字系统的逐渐成形促使人们放弃了口头传授，口头语言成为了可视文字的辅助，开始被冷落。然而，口述在人类的文明中从未消逝，它们只是借用了其他媒介的外壳，悄然发生作用。它们演化成了宗教仪式与节庆祭典，化身为民间歌谣与方言戏剧，甚至是工匠授徒时的秘传心诀，以及祖母说给儿孙听的睡前故事。

18 世纪至 19 世纪的欧洲，殖民活动盛行，社会科学迅速发展，学者们在面对完全陌生的文明时，重新认识到口述历史的重要性。由此，口述历史重新回到主流学术界的视野中，但仅仅作为人类学和社会学等学科的辅助研究方法，仍处于比较次要的地位。

20 世纪初，欧洲史学界掀起了一股"新史学"风潮，反对政治、哲学和意识形态对历史研究的干扰，提倡从人的角度理解历史。在这样的大背景下，口述史研究迅速地流行开来，在美国和欧洲形成了两种不同的研究模式：以哥伦比亚大学与加州大学伯克利分校为学术核心的美国口述史项目，大多倾向"自上而下"的研究模式，从社会精英的个人经历着手，以小见大；英国则以"自下而上"的方式审视历史，扎根于本土文化与人文传统，力求摆脱"官方叙事"的主观影响。

长久以来，口述史处在一种较为尴尬的处境：不可或缺，却又不受重视。传统史学家认为，口头语言相较于书面文字与历史文物，具有随意性、主观性和不确定性等特点，进行信息传递时容易出现遗漏和曲解，因此口述史的材料长期被排除在正式史料之外。

随着时间的推移，口述史的诸多"先天缺陷"在"二战"后主流史学的转向过程中，逐步演化为"后天优势"。在传统史学宏大史观的作用下，个人视角与情感表达往往被忽略，志怪传说与稗官野史在保守派学者眼中不足为信，而这些宝贵的历史资源，正是民族与国家生命力之所在：脑海中的私人记忆，不会为暴政强权所篡改；工匠师徒间的口传心授，在一代又一代的传承与实践中历久弥新；目击者与亲历者的现身说法，常常比一切文字资料更具有说服力。

口述史最适于研究的对象有三：一是重大历史事件的个人视角；二是私密性较强的领域与行业；三是个人经历与历史进程之间的交融与影响。当我们将以上三点作为标准衡量我们的研究对象——海峡两岸民间工艺美术时，就能发现口述史作为方法论的重要意义。

首先，以口述史的方式来研究民间工艺，必然凸显其民间性，即"自下而上"的视角。本质上说，是将历史研究关注的对象从精英阶层转为普通人民大众；确切地说，是关注一批既普通又特别的人群——一批掌握家族式技艺传承或由师徒私授培养出的身怀绝技之人，把他们的愿望、情感和心态等精神交往活动当作口述历史的主题，使这些人的经历、行为和记忆有了进入历史的机会，并因此成为历史的一部分。甚至它能帮助那些从未拥有过特权的人，尤其是老年手工艺从业者，逐渐地获得关注、尊严和自信。由此，口述史成为一座桥梁，让大众了解民间工艺，也让处于社会边缘的匠师回到主流视野。

其次，由于技艺传承的私密性和家族式内部传衍等特点，民间工艺的口述史往往反映出匠师个人的主观视角，即"个人性"的特质。而记录由个人亲述的生活、工作和经验，重视从个人的角度来体现历史事件，则如亲历某一工程的承揽、施工、验收、分红等。尤其是访谈一些有丰富实践经验的年长匠师时，他们谈到某一个构思或题材的出现过程，常常会钩沉出一段历史，透过一个事件、一场风波，就能看出社会转型期的价值观变革，甚至工业技术和审美趣味上的改变。一个亲历者讲述对重大事件的私人记忆，由此发掘出更多被忽略的史料——有可能是最真实、最生动的史料，这便是对主流历史观的补充、修正或改写。

民间艺人朴实无华的语言，最能直接表达出他们的审美趣味和价值追求。漳浦百岁剪纸花姆林桃，一辈子命运坎坷。她三岁到夫家当童养媳，十三岁与丈夫成亲，新婚第二天丈夫出海不归，她守了一辈子寡。可问她是否觉得自己一生不幸时，她说："我总不能天天哭给大家看，剪纸可以让我不去想那些凄惨和苦痛。"有学生拿着当地其他花姆十分细腻的剪纸作品给她看，她先是客气地夸赞几句，接着又说道："细致显得杂，粗犷的比较大方！"这就是林桃的美学思想。林桃多次谈到，她所剪的动物形象，如猪、牛、羊，都是她早年熟悉但后来不再接触的，是凭借记忆剪出形态的，而猴子、大象、乌龟等她没见过的动物，则是凭想象，以剪纸表现出想象的"真实"。

最后，口述史让社会记忆成为可能。纯粹的历史学研究，提出要对历史进行多层次、多方面的综合考察，力图从整体上去把握它，这仅凭借传统式的文献和治史的方法很难做到，口述史却有其得天独厚的优势。例如，采访海峡两岸非物质文化遗产代表性传承人，通过他们的口述，往往能够获得许多在官修典籍、艺文志中难以寻见的珍贵材料，诸如家族的移民史、亲属与家族内部关系、技艺传承谱系、个人生命史，抑或是行业内部运作机制与生产方式等。这些珍贵资料，可以对主流的宏大叙事史学研究提供必不可少的史料补充。

从某种意义上说，民间工艺口述史的采集，还具有抢救性研究与保护的性质。因为许多门类工艺属于稀缺资源，传承不易，往往代表性传承人去世，该项技艺就消失了，所谓"人绝艺亡"正是这个道理。2002年，我与助手赴厦门市思明区采访陈郑煊老人，当时他已九十多岁高龄。几年后，陈

老去世，福建再无皮（纸）影戏传承人。2003年，我采访了东山县铜陵镇剪瓷雕传承人孙齐家，他是东山关帝庙山川殿剪瓷雕制作者（关帝庙1982年大修时，他与林少丹对场剪粘）。2007年，孙先生去世，该技艺家族中仅有其子传承。2003年至2005年，福建师范大学美术学院师生数次采访泉州提线木偶表演艺术家黄奕缺，后来黄奕缺与海峡对岸的布袋戏大家黄海岱同年先后仙逝，成为海峡两岸民间艺术界的一大憾事。

福建文化是中原汉文化南迁的一个分支，是中华文化的重要组成部分。历史上，漳、泉不少汉人移居台湾，并将传统工艺的种类、样式带到台湾。随着汉人社会逐步形成，匠师因业务繁多而定居台湾，成为闽地传统民间工艺传入台湾的第一代传人。历经几代传承，这些工艺种类的技艺和行规被继承下来。我们欣喜地看到，鹿港小木花匠团锦森兴木雕行会每年仍在过会（行业庆典），这个清代中期传入台湾的专门从事建筑装饰和佛像雕刻的行会仍在传承。由早期的行业自救演化为行业自律的习俗，正是对文化传统的尊崇和坚守。

清代以降，在台湾开佛具店的以福州人居多；木雕流派众多，单就闽南便分为永春、泉州、同安、漳州等不同地域班组；剪瓷雕、交趾陶认平和人叶王为祖，又有同安潮汕人从业；金银饰品打造既有福州人，亦有闽南人、潮汕人；织绣业则以福州人居多。可以说，海峡两岸民间工艺的传承与发展，充分说明了闽台同根同源，同属于中华文化的重要组成部分，福建是台湾民间工艺的原乡，台湾是福建民间工艺

的传播地。我们还应该认识到，中原文化传至福建，极大地推动了当地的生产和建设，在漫长的融合发展过程中，逐渐产生了文化在地性的特征。同样，福建民间工艺传播到台湾，有其明确的特点，但亦演变出个性化的特征，题材、内容、手法上均有所变化。尤其新近二十年，台湾在文化创意产业发展浪潮的推动下，有了许多民间工艺的创造，并在"深耕在地文化"方面进行了许多有意义的实践，使得当地百姓充分认识到传统文化是祖先留给后人取之不尽用之不竭的财富和资源，珍惜和保护文化遗产是每个人的职责。这点值得我们学习借鉴。

如此看来，海峡两岸民间工艺口述史的研究目的不能仅局限在对往事的简单再现，而应深入到大众历史意识的重建上来，延长民族文化记忆的"保质期"，使得社会大众尤其是年轻一代，能够理解、接纳，甚至喜爱传统文化。诚如当代口述史学家威廉姆斯（T.Harry Williams）所说："我越来越相信口述史的价值，它不仅是编纂近代史必不可少的工具，而且还可以为研究过去提供一个不同寻常的视角，即它可以使人们从内心深处审视过去。""海峡两岸民间工艺口述史丛书"能够在揭示历史深层结构方面做出自己独特的贡献，而且还能对"文化台独"予以反驳。

福建师范大学美术学院对海峡两岸民间工艺的田野调查，始于20世纪50年代。1950年，吴启瑶先生曾沿着福建沿海各县市，搜集福鼎饼花和闽中、闽南木版年画资料进行研究。1990年，我与浙江美术学院版画系大一在读学生邱志

杰，以及漳州电视台对台部副主任李庄生、慕克明，在漳州中山公园美术展览馆二楼对漳州木版年画传承人颜文华兄弟及三位后人进行采访拍摄；1995年，我作为福建青年学者代表团成员访问台湾，开启对海峡两岸民间工艺的田野调查。

2005年大年初五，我与硕士生黄忠杰、王毅霖等从漳州出发，考察漳浦、云霄、东山、诏安等县的剪瓷雕、金漆画、木雕、彩绘等，对德化和永安的陶瓷、漆篮、制香工艺，以及泉州古建筑建造技艺进行走访和拍摄，等等。2006年8月，我与硕士生黄忠杰应台湾成功大学邀请，对台湾本岛各县市进行为期一个月的田野调查，走访了高雄、台南、屏东、嘉义、台东、彰化、台中、台北的二十多位"传统艺术薪传奖"获奖者，考察了木雕、石雕、彩绘、木偶头雕刻、交趾陶、剪瓷雕、陶瓷、捏面、纸扎等项目。2007年5月，福建师范大学建校一百周年之际，在仓山校区邵逸夫科学楼举办了"漳州木雕年画展览"。2007年夏，福建师范大学美术学专业师生与台湾成功大学艺术研究所师生组成"闽台民间美术联合考察队"，对泉州、厦门、漳州三地市的传统工艺、样式及土楼建造工艺进行考察。近年来，学院先后承担了《中国设计全集·民俗篇》（商务印书馆2013年出版）、《中国木版年画集成·漳州卷》（中华书局2013年出版）、《中国剪纸集成·福建卷》（在编）、《中国少数民族设计全集·畲族卷》（在编）、《中国少数民族设计全集·高山族卷》（在编）的撰写任务，成为南方"非遗"研究与保护，以及民间工艺研究的重要基地。这些工作都为本套丛书的编写奠定了坚实的基础。

编辑出版本套丛书的构想，得到了福建教育出版社原社长黄旭先生的鼎力支持，双方单位可以说是一拍即合。黄旭先生高瞻远瞩，清醒地意识到海峡两岸民间工艺口述史作为"新史学"研究的价值和意义，同时因为涉及海峡两岸，更显出意义非同凡响；林彦女士作为丛书的策划编辑，承担了大量繁重的项目组织和协调工作，使丛书编写和出版工作有序地推进。另外还有许多出版社同仁为此付出了辛苦劳动，一并致谢！

李豫闽

2017年7月10日

目　录

前　言

用口述史去记录、呈现海峡两岸漆艺术发展中的具体问题，这种方式的有效性在于聚焦漆艺人的个体经历，凸显漆艺人在不同社会、文化背景下，其个人成长经历与漆艺术大历史之间的关系。笔者带着问题去采访相关的漆艺人，聆听他们的个体经历，期待能接近、还原漆艺术史料中的历史事件、情境，并反映具体问题——海峡两岸漆艺术的传统与传承问题、漆艺术的结构体系问题、漆画与漆艺术创新的关系问题等。基于这些问题意识，笔者撰写海峡两岸漆艺术口述史的目的性及本书的可读性才能得以凸显。福建漆艺术口述史的时间设定在1911年以后，目的在于追溯民国以来福建漆艺发展的相关问题；台湾漆艺术口述史的时间设定为1895年以后，目的在于追溯1895年至1945年日据时期以及1949年至今台湾漆艺术发展的相关问题。如此设置，旨在探究福建漆艺术发展的基础上，平行考量海峡两岸漆艺术的关系。

福建部分的内容，笔者用口述史的模式来追问两大问题。第一个问题关注的是福建漆艺术的传统。假定福州漆艺术能代表福建漆艺术传统的核心内容，那么福州漆艺术传统的具体表征体现在哪里？如果我们承认福州漆艺术有传统，那么福州漆艺术传统有体系吗？福州漆艺术传统的内部架构与福州漆艺术发展的历史进程、史料文献之间能互相印证吗？第二大问题便是直面当下福建漆艺术的创新，探讨漆画作为独立画种与福建漆艺术之间的创新、传承关系。台湾漆艺术口述史也是在追溯台湾漆艺术传统的基础之上，印证历史文献中所表述的台湾漆艺术传统与当下可寻、可见的漆艺术传承人及其作品之间的关系，进而从漆艺术传统的层面，求证海峡两岸漆艺术的关联性。同时，根据台湾当代漆艺人的口述，尽可能地去呈现台湾当代漆艺术发展相对真实的面貌和态势。

具体内容上，福建漆艺术口述史大致包括两个部分：第一部分是对福建漆艺术传统的口述呈现，第二部分是对福建当代漆艺术基本面貌的梳理。在第一部分，当我们承认福建有漆艺术传统时，那么漆艺术传统的具体表征体现在哪里，这是本书要解决的问题。在描述福建尤其是福州漆艺术传统宏观的发展态势时，笔者选择"工艺神话"作为一个批评话语，来铺陈传统，旨在全面而整体地厘清福建漆艺术的传承历史；而将微观又具体的漆艺人融入福建漆艺术传统的具体问题中时，笔者选择了20世纪50年代由相关行政机关授予"老艺人"这一荣誉称号的一些代表性漆艺家，作为进入福建漆艺术传统微观层面的考察来源。"老艺人"不仅是对其职业的肯定，更是对其所承载内涵进行的评定。这些老艺人们在福州第一、二脱胎漆器厂，福建省工艺美术研究所，福州市工艺美术研究所给予后辈具体的工艺教育，成为当代福建漆艺术结构体系中工艺传统的重要来源。第二部分关注福建漆艺术结构体系中的漆画，将其作为福建漆艺术创新的一个层面来看待。笔者通过访谈福建具有代表性的当代漆艺家，凸显其在各自领域中"和而不同"的特质，由此来展现福建当代漆艺术的基本面貌。

台湾漆艺术口述史部分，重在厘清1895年以来台湾漆艺术发展的整体面貌，旨在探究与突出海峡两岸漆艺术的关联性。假设台湾漆艺术受到福建漆艺术的影响，那么影响体现在哪里？有哪些代表性的漆艺人？他们漆艺术创作的现状又是什么？现实中的漆艺人经历与文献中的描述是否可以相互求证？台湾有哪些相关研究所、博物馆等机构在做台湾漆艺术的研究？台湾的当代漆艺术与福建的漆艺术有哪些具体而鲜活的交流？……笔者通过口述史的形式记录这些问题，以期反映台湾当代漆艺术相对整体的基本面貌。这些内容也分为两个部分：第一部分呈现台湾漆艺术的传统；第二部分描述台湾当代漆艺术的基本面貌，以及相关的研究单位、机构的现状等。

第一章　福建漆艺术发展概述

在展现口述史之前，用文献综述的方式，先整理文字资料中关于福建漆艺术的记述，这种方式不仅可以清晰地以时间为线索呈现不同人群对福建漆艺术的关注，还能使探寻福建漆艺术传统的工作更加接近历史，并相对完整地呈现福建漆艺术在他者描述中所显现的特质和承续。福州作为福建的省会，闽都的历史文脉成为福州漆艺术乃至福建漆艺术客观存在的传统背景。在这一情境下，晚清时期福州的相关洋务运动、对外交往、外贸经济及西学教育等，自然成为福建漆艺术自1911年以来的社会文化基础。抛开这一历史背景而只谈福建漆艺术自身体系，那是对福建漆艺术传统结构中的文化地理精神的漠视。搜索、整理不同时期的福建漆艺术的相关文献资料，可以避免陷入一家言的局限。这种研究方式对本口述史所关注的核心问题——福建漆艺术的传统和创新问题，在文献求真方面效果显著。

中外相关文献

在1911年至1937年这26年间，中外关注中国漆行业之状况和福建漆艺术之特征的文献资料类型相对丰富，包括政府公文及各类出版物，文献作者的来源则有记者、文史学人、教师、工艺师、艺术家等[①]。作者来源虽然不同，但这些文献考察的内容大都集中在福州漆器的生产与经营状况、髹饰特征、特色商号、典型漆器作品及著名漆工上。这些文献尽力描述福州漆工艺髹饰技法及其工艺流程的独特性，以展现中国手工艺深厚的传统。在福州漆艺术相对繁荣的时期，这些中外文献资料对福州漆艺术在海内外的美誉度和传播起到了积极作用。在这些文献中，外文材料对福州漆器的介绍在时间上更早些，评述也相对专业。这一时期的文献强调了福

[①] 经检索，在这一时期的报刊中，关于介绍、评述福州漆艺术的典型性资料主要有：
《福州漆器之见重于英伦》，出自《中华实业丛报》1913年第4期第29页；
《中国漆器考》，作者孙午，出自《实业杂志》1924年第75期、第76期、第79期；
《杂纂：福州漆器业之调查》，出自《中外经济周刊》1927年第220期第40至41页；
《福州的漆器》，作者梁淑存，出自《自然界》1931年第6卷第6期第504至508页；
《谈谈福州的漆器》，作者浴蕉 ，出自《申报每周增刊》1936年第1卷44期第1050页；
《各地手工业介绍：福州脱胎漆器业概况》，出自《产业界》1937年第1卷第1期第65至67页；
《福建风光：福州的脱胎漆器》，作者毛家华，出自《闽政月刊》1937年第2卷第2期第59至61页；
《新书介绍：漆器考》，出自《中国博物馆协会会报》1937年第2卷第3期第24页；
《全国手工艺特产品调查：十五、福州之漆器（附图表）》出自《实业部月刊》1937年第2卷第6期第261至264页。

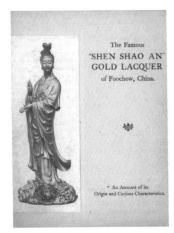

沈正镐漆器在伦敦百货商店展览时的说明画册封面

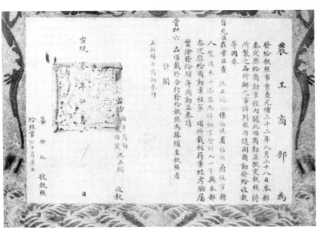

说明画册中记录的沈正镐获得头等商勋赏加六品顶戴的凭证

州漆器中的美术特质，如关注雕刻造型、漆器皿上的漆画图案等。西方人对于沈绍安①漆器的认识，更是强调了漆器髹饰中的色彩，尤其是闪着光芒的金漆。

"SHEN SHAO AN" GOLD LACQUER（《中国福州沈绍安金漆》），是一本关于沈正镐（沈绍安玄孙）漆器在伦敦 Debenham & Freebody 百货商店展览（1913 年 6 月 23 日开幕）的说明画册。其文献价值在于，不仅再现了沈正镐作坊制作的典型漆器，还附有英国人对于这些漆器的描述，强调了沈正镐漆器的原创和特质——漆器的颜色，尤其是使用闪着光芒的金漆。展览目的虽然是销售，但对于扩大福州沈氏漆器的海外美誉度，起到了很大作用。连英国皇室也在这个展售中购买了漆器，至今还有专门的机构保管和展示这些漆器精品。此外，画册中还专门介绍了清朝农工商部于 1911 年颁给沈正镐头等商勋赏加六品顶戴的凭证。

1924 年孙午在连载于《中国实业杂志》第七十九号的《中国漆器考》中，在比较各地漆器后，谈到福州漆器："此地制作漆器颇古，前所引之格古要论亦载有福犀之名。但漆器之技术，子孙相传，各守秘密。当前清发贼之乱，该地漆器，失其秘传，从而近来市场中遂罕有精巧美术之品。然中国，漆器以福州品为最美术的，此广东品犹居上等。久居北京法国使馆之巴列阿罗格氏（M. Paleologne）所著中国美术（*L´Art Chinois*）等亦盛赏赞之。要之素第精良，涂刷完善，从而器面滑而光润，妆饰清淡，彩色配匀，尽其巧妙。金银所画之花样，亦复精工。言画漆者，亦当首屈一指矣。"

英国中尉 Edward Fairbrother Strange 于 1925 年、1926 年出版了关于 V&A 博物馆所藏中国漆器的专著，这也成为客居福州的华南女子学院美籍英语教师 Eunice T.Thomas 在 1931 年完成的关于福州漆器的论文（*A PAPER ON FOOCHOW LACQUER*）的最重要的参考书目。在 Eunice T.Thomas 的文章中，她描述了与沈幼兰（沈绍安后人）交谈的情况，盛赞沈幼兰为福州金漆第一人，还强调了沈幼兰经营商铺的模式相对灵活——在南台岛和外国人合伙开设一家专门针对外国人的商铺，并将所赚红利分给外国合作者 60 %。这篇文章和梁淑存在 1931 年发表的《福州的漆器》、毛家华 1937 年发表的《福建风光：福州的脱胎漆器》等文章，都在调查的基础上发现了相同问题——专利的保护问题，以及由此引发的沈氏正宗漆器被仿制，福州漆器在对外出口能力上开始衰弱的

① 沈绍安（1767—1835），字仲康，侯官县（今福州市区）人，沈氏漆艺术奠基人。

事实。

据梁淑存描述，沈绍安"三个儿子……所制出品最大的用途就是陈设品及文具，日用品占极少数。近来仿效的多如春笋萌芽，不下数十家，大概都是仿效沈氏成法，略加改良，注重于日用品之类，售价亦较沈氏的为廉，所以沈绍安所制的货品，销路及声誉日落"。梁淑存分析了沈绍安漆艺术的三方面特质：第一是胎体，尤其是泥塑和脱胎的工艺；第二是漆的调色与干燥；第三就是漆的磨光。正宗的沈绍安漆器在形式的研究、用材的挑选上都细致入微，做成的东西便都精美绝伦，价钱自然也比其他平常的贵了几倍。而毛家华在推崇沈幼兰的兰记的基础上，又指出，1931 年至 1937 年的 6 年间，福州漆器输出量仅仅 10 担至 16 担之间，海关册上甚至已无此前 3 年出口总值的专类记载。毛家华 1937 年的调查显示，以沈绍安为店名开头的漆器店有八九家，根本不知道哪家才是沈绍安的嫡派子孙所办。毛家华还在文中详细地记录了 50 余家漆器店的名称和所在位置，并分析了福州漆器生产行会现象，指出福州漆器行会的影响，这是其他人没有的视角。他指出："福州漆器业的行帮，有店东和伙友两行，而这两行，以城的南门兜为交界，又有'城行'和'台行'之分。漆器业工会，在民国十六年（1927 年）成立。"他还用图表的形式给出这两行的关系。文章末了探讨福州漆

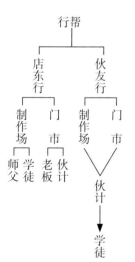

器衰落的原因，这和此前梁淑存的担心是不谋而合的："现在所谓福州漆器的，叨受沈氏盛名的余荫，博得好评，其实和沈氏所制的差得远哩！"可见除了制胎工艺、髹饰工艺以外，福州漆器至少还有一个无形的传统，那就是以沈绍安家族为核心的漆器世家对脱胎漆器质量、工艺的真实性视若生命的维系，以及同行业间恪守的规范。这些都是今天人们忽略的地方，而我们做口述史，就是要在关注文献的基础上，探寻福州及至福建漆器非物质的文化承续。

即便到了 1984 年、1986 年，《福建工艺美术》[①]期刊在追溯、纪念福建漆艺术传统的两大核心内容——李芝卿漆器髹饰技艺和沈绍安脱胎漆器的相关专辑中，对于福建漆艺术传统的挖掘仍然基于福建漆艺术传统有什么、工艺技法过程细节如何、福州漆艺术风格来源评述等。这种描述的维度显然受到 1911 年以来众多知名学者研究成果的影响，其中代表性的学者有在 20 世纪 20 年代影响中国漆艺术理论的朱启钤，以及之后受其带动和影响的王世襄。这两位学人对漆艺术史的研究模式以文献辑录为起点，朱启钤重在辑录漆器文献证据；而王世襄则进入漆工作坊，拜漆工为师，选择漆木家具和漆器实物为剖析对象，将漆工艺的工序流程、做法要点与《髹饰录》中的记录进行互文印证。这种将理论文字与工艺实践互文求真的研究模式对 1958 年后的中国漆艺术研究起到基础性的工艺理论普及作用。

1949 年后的学界，对福建漆艺术史进行梳理和评述的代表性学人有：林荫煊、夏禹铮、周怀松、郑礼阔。这四位都是福建工艺美术行业发展的亲历者、见证者，他们多以描述

① 1979 年 9 月，福建省工艺美术协会与福建省工艺美术研究所联合创办《福建工艺美术》季刊，每期印发 2000 份。1989 年《福建工艺美术》季刊更名为《艺术生活》，1991 年改为双月刊。

性的行文方式来呈现福建漆艺术发展过程中的现象和问题。以政府为核心力量编撰的地方志也对福建漆艺术有相关记载。例如，1999年出版的《福州市志　第三册》、2000年出版的《福建省志·二轻工业志》、2001年出版的《鼓楼区志（上册）》、2004年出版的《福州市名产志》等关于福建漆器的表述，也是基于不同文献对漆器行业历史的描述。《鼓楼区志（上册）》有这样一段描述："清光绪三十一年（1905年），慈禧太后鼓励工艺美术产品的生产和出口，以补充财政之空虚，

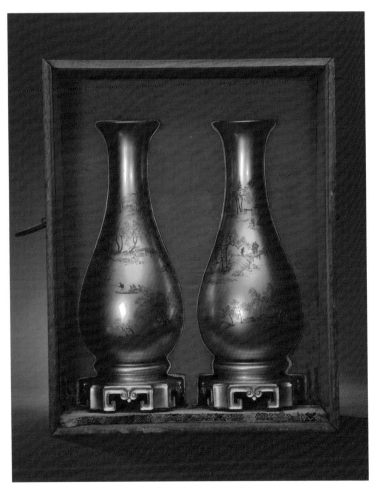

沈绍安兰记款《金漆彩绘山水人物长颈瓶》　陈靖供图

特赐予沈正镐、沈正恂两兄弟四品商勋，五品顶戴。高祖沈绍安因此名列《闽侯县志》，福建总商会派人登门祝贺，一时轰动福州城。手工业者、商业资本家掀起创办脱胎漆器生产的热潮，大大推动脱胎漆器的生产，使之不仅成为鼓楼地区，而且也是福州市的一大行业。"短短一段记述，出现了时间、内容上的差错，只有对沈绍安名列《闽侯县志》这一论述表述得相对客观。这样想当然地对沈绍安工艺神话进行夸大，在很多研究福建漆艺术史的文章中反复出现。这种官方奖赏只是一种荣誉性的表彰通告，并无实质的影响，沈正恂和沈正镐的手工业者身份并没有发生改变，只不过他们在漆器行业里成为官方认可的榜样和模范，其商铺成为有着官方许可、享受官方执照凭证的漆器商业店铺。而很多学人将这一史实当成夸耀福州脱胎漆器的一种历史凭证，将官方认可和漆器工艺品质这两个没有必然联系的事情关联在一起，使之成为沈绍安漆器工艺神话的滥觞。只可惜相关文献对史料证据的确认和梳理出现了很多遗漏和偏颇，至今还没有修订和补充。由此可见，福建漆艺术史料证据求真的工作需要一直延续到今天。此外，对中国漆艺术史进行证据型互文印证的学人中，相对突出的还有丁文父。其将髹漆家具的知识建立在证据而不是想象或者推测的基础上，并由此考察了髹漆家具之素漆、彩绘、填漆、螺钿、雕漆、款彩、堆漆等各个种类，态度严谨认真，推敲前人结论。

沈氏漆艺术特质

那么福建漆艺术，尤其是以沈氏漆器为代表的福州漆艺术的特质具体体现在哪里？"言及彩绘的漆地，不得不提到

直到他的五代孙正镐、正恂、正铎等在制胎和调色方面都有进一步的发展，使福州脱胎漆器具有鲜明的特色。"王世襄的这段话，引用了两篇发表在《福建工艺美术》（1986年3月刊）中纪念沈绍安脱胎漆器专辑里的文章——沈元（沈正镐孙子）的《回忆与展望——纪念沈绍安脱胎漆器二百年》和郑朝铨的《沈氏漆艺术世家传略》。

在《回忆与展望——纪念沈绍安脱胎漆器二百年》一文中，沈元描述了关于他家也就是沈正镐故居的细节："这座房子是两幢并靠着的三开间二层楼房。东边一幢是老屋，西边原是工场，后遭火灾，由沈正镐重建成楼房。老屋和工场是世代祖传给继承漆器业的长房，作为住家、工场和门市部之用，保存有沈绍安以下各代祖先的画像以及七弦琴和漆器等遗物……老屋中间厅房下面是一个高约三公尺，面积约四公尺见方的地下阴室。楼上有一间工作间是做最后一二道工序的地方，里面还存放着珍贵的原料，如好漆、金箔、朱砂等，以及各种工具，如喷金工具、调漆上漆

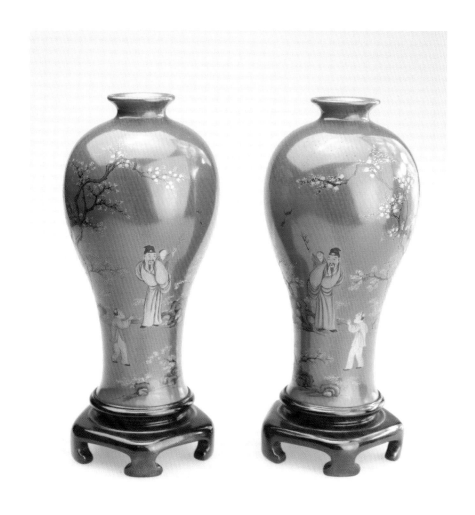

沈绍安煊记款《朱漆彩绘祖孙游乐图梅瓶（对）》　陈靖供图

工具和装配小五金的工具等。窗户紧闭，防风防尘，既能保证关键工艺的质量，又便于保守技术秘密。作为门市部，除了大门外两边围墙上各写着中英文的"沈绍安漆器"大字外，屋内只是在新楼上布置一间陈列着各种漆器供顾客选购的房间……记得祖母（沈正镐夫人）曾说过，沈绍安在画像里扮成渔翁模样是自比姜太公钓鱼，愿者上钩。我想我们家坚持质量甘居陋巷就是受这种思想的影响。"

沈元这段回忆性文字确证了三个事实。第一个事实是，

清代乾隆时福建名漆工沈绍安。沈氏以脱胎漆器闻名于世，他制胎不用粗麻布而使用极薄的夏布及丝绸，在一定程度上改进了古代的夹纻。但他创造性的贡献乃在用金箔或银箔粉末调漆，制成淡黄色或白色漆，然后再和其他色漆掺和，从而髹出一系列浓淡不同、鲜艳而内含闪光的漆地。这类色漆固然可以髹制一色漆器，而更适宜用作彩绘漆器的漆地。具体实例有本卷所收的彩绘描金花鸟纹方形盒。绍安之后，一

沈绍安画像是一个由沈正镐家人确立的关于家庭作坊工艺历史溯源的象征符号。沈正镐夫人关于沈绍安画像的描述也表明，画像里的沈绍安形象与他本人是否一样并不重要，重要的是，沈绍安画像是沈正镐家庭作坊历史故事的象征；把沈绍安的画像供奉在老屋里，表明沈绍安不仅是先祖，还是家族的保护神，更是沈家工艺神话的开始。有他在，神话就在！第二个事实是，这个家庭作坊虽然招募有相关漆工，但是在承续沈正镐自家漆工技艺这一块，非常慎重。二楼是最后一两道工序完成的地方，沈家用牺牲量产的商业代价来维系沈绍安漆艺术家族的工艺名声，从这一点可以体会到传统手工作坊重视手工产品唯一性和工艺名誉的程度。沈元在这篇文章里阐明自己没有承传漆器祖业的缘由："按照家规我是应当继承沈绍安所创造的漆器祖业的。我在十五岁以前也是一面上私塾读书，一面在家中学一些漆器业务的。但是在战乱频仍、经济萧条的旧中国，按沈绍安遗训坚持质量、愿者上钩的做法无法抵挡数量众多的同业用外表相似而价格便宜很多的次等货进行的竞争。我们又不愿意丢掉祖辈辛苦赢来的声誉也去营次等货。因此我在中学毕业后便抛弃祖业上大学学工程去了。"那沈元后来的经历又是怎样呢？他曾是陈景润在福州英华学校的数学老师，曾任北京航空学院（现北京航空航天大学）院长，还当选中科院院士。他这三项人生经历和其祖上的工艺神话一起成为福州漆艺术史上的一段传奇。第三个事实是，以沈正镐家传漆艺术手工作坊所坚持的工艺规范和商业操守，以及后人沈德铭（沈正镐长子）、沈忠英（沈正镐女儿）承续的经历来看，他们笃定、坚守、隐忍、甘于平淡的态度，也为这段工艺神话在道德层面做了完美的脚注。

在沈元的这篇回忆文章里，没有被王世襄引用但确实是

沈氏漆艺术特质的描述还有："从设计到施工处处认真，讲究质量。在造型设计上不断推陈出新；在毛坯的制造上延聘技术精湛的泥塑工或木雕工；在材料上不惜重价选好料并加以必要的特殊处理；在施工过程中每一工序都要仔细检查，保证质量。例如，五角匣的上下两面必须转五个方向都能吻合平顺；表面不平之处必须经过多道上漆磨平才能永保其平如镜；表面颜色如有污损必须全部重做，因为即使用同批漆涂补，时间不同永远会留下痕迹。"沈元描述的内容，与曾是他家学徒的王维蕴长子的口述（详见本书后文）不谋而合。当我们赞叹日本漆艺人的恪尽职守及其作品的完美时，谁能想到沈正镐家庭作坊里的漆器，也是这样的漆工艺标准，我们的漆艺人也是这样的笃定和清醒。然而，在面对市场需要的选择时，沈绍安家族里也有一些族人跟随时代进程进行了灵

沈正镐作品《薄料彩绘花鸟纹茶叶箱》 陈靖供图

活的变通。他们将工艺神话与商业经营结合在一起，使沈氏漆器焕发出新的光彩，尤其在对外贸易中展现出了无可比拟的优越性。最典型的就是和沈正镐同辈的庶出兄弟沈幼兰，以及他的兰记商号。

行文至此，面对以福州漆艺术为代表的福建漆艺术如此庞大的话题，作为研究者要明晰一个概念——工艺商品生产和工艺美术作品创作所展现出来的差异性。1911 年以来，因为对外出口的经济需要，福州形成了以漆器产品为核心的行业群体。虽然这个群体仍然处在以家庭手工作坊为主要生产模式的状态中，但由此形成了互为关联的手工艺制作群，坯体的制作、泥塑、车枳木工、木雕、五金配件、金银箔生产、漆颜色调制，甚至小到制漆器所用鼠毛笔的制作都成为福州漆器传统中的一分子。随着现代工业进程对当代人生活方式、审美观念的影响，传统生产不再符合消费需要，与我们渐行渐远了。但那些依然坚守于传统漆艺术创作的手工人和漆艺家，用其专业的态度，承续了漆艺术传统的精神。这种精神体现在物质层面的漆器造型工艺和髹漆技艺，以及非物质层面的无形精神——对漆工艺的敬畏之心。这种敬畏心表现在漆工对于工法的一丝不苟，对于工艺品质量的完美追求，以及手艺人、漆艺家隐忍名利的守艺态度。

追溯如此庞大的福建漆艺术系统，本书中每一位和福建漆艺术传统关联的手艺人、漆艺家、研究者都宛如沧海一粟。但他们也用自身微小的艺术体悟，牵动了这个庞大话题中最坚韧的部分。笔者能做的，只是把他们的感受细细地串联起来，汇聚成维系传统的漆艺术口述史。

沈正镐作品《绿漆素髹胆瓶（对）》　陈靖供图

第二章　工艺神话与福建漆艺术

第一节　解析神话系统——研究福建漆艺术的一种可能

从语言结构的角度来看"工艺神话"，显然它是关于工艺历史上某个事件、人物、风格的典型故事或传奇。工艺神话为特定工艺的存在奠定了良好的口传基础。基于工艺神话如此强大的传播力，分析工艺神话的内部结构及其与社会、文化之间的关系，可以参考结构主义人类学关于语言、神话、文化这三者之间牢不可破关系的研究模式。以列维-斯特劳斯相关理论为核心的结构主义研究范式，用语素将神话分解为各种关系体系，将社会情境、语言变迁、文化特征联系在一起，剖析神话与历史、宗教、社会的关系。在关于福建漆艺术的理论研究中提及"工艺神话"，绕不开一个人——现任教于中国美术学院的王鸿先生。王鸿在其发表于2006年的论文《手与脑的分离——从"脱胎换骨——福州当代漆艺邀请展"谈开》中，就使用了本质分析的漆艺批评；到了2009年的《漆园梦魇——关于中国漆艺术运动的反思》一文，他进一步完善了相关理论，从文化政策分析福建漆艺术与时代、冷战政策之间的关系，由此推进到中国文化与中国物质之间的关系研究。2015年，王鸿又将这样的研究范式延展至茶与漆的文化关系，将漆的视野置于中国文化的大背景下来进行深层认知。王鸿的研究范式，对于认知福建漆艺术传统和当代漆艺术现状来说，无疑是特别的，对于福建漆艺术的未来，也将起到一个基础性的推动作用。

分析工艺神话，尤其是福州漆艺术的神话故事，可以依据漆艺术的起源、创新、发展的时间轨迹，厘清并呈现福州漆工艺传统的关系体系。当我们默认沈绍安是福州漆艺术最具代表性的人物之后，不难发现，沈绍安如英雄人物一样，开创了福州漆艺术新的表达可能。然而，事实又是：漆用在中国是很普遍的事情，所以漆工艺的生产不是一个人可以表现英雄存在的情境，而是一条非常完整、严密的流水线。福州脱胎工艺源自沈绍安的这一传说，与沈氏家族的手工作坊经营史有着密切的关系，沈氏后人沈元也在回忆文章中记载，沈绍安就是一个符号，一个老字号的象征。但沈绍安神话的蔓延传播，也造成了只见树木不见森林的局限，让参与漆艺生产的群体尤其是非漆工序的工人受到短视，这对漆行业的破坏也是显而易见的。

第二节　相关学者与收藏人口述史

一、王鸿："漆艺术不应当是'手与脑的分离'。"

【人物名片】

王鸿，男，1968年出生于四川，毕业于中央美术学院美术史系。1991年至2005年，任教于福建师范大学美术学院。2006年至今，任教于中国美术学院。主要从事艺术史教学与研究。

【访谈缘起】

王鸿在2005年至2009年期间对于福州漆艺术的批评，是他思考"工艺神话"的缘起。2006年，他还将他对福州漆艺术的批评，引入到对中国物质和中国文化关系的思考中。基于他的研究方向，笔者想通过访谈与其探讨漆艺术研究的理论、方法并了解其对"工艺神话"的看法。

访谈时间：2018年6月、11月

访谈地点：福州、北京宋庄王鸿"一间茶室"

访谈人：李莉

受访人：王鸿

（一）

李莉：您是从什么时候起开始思考关于福州漆艺术中的工艺神话问题的？

王鸿：应该是2015年左右，我第一次对漆工艺的神话系统进行结构性研究。过去我曾做过一些工艺神话的理论性研究，但并没有将其放在一个田野状态或者是实践状态来考量。

李莉：是什么触动了您选择工艺神话这种思考路径来审视福州漆艺术？您试图要实现怎样的学术目的？

王鸿：这是一个大的文化结构的研究，就是我们今天所说的中国文化结构性研究。实际上，中国文化结构不只是体现在一个简单、微观的福建的漆上，而是全中国的漆都呈现出这个状态。也就是说，从一个特别微观的工艺现象，它可以倒推出整个今天所谓中国文化的结构性特征。像汉学家施舟人是用道家的方式来研究，李约瑟用科技史的方式来研究，而我们用最微观的漆来介入。

李莉：您选择文化结构学这一思路，是否参考了人类结构学的相关著作或观点？

王鸿：有参考列维-斯特劳斯和罗兰·巴特的著作和观

点，列维-斯特劳斯可能参考得更多一些。

李莉：这样的思考视角，让您对福州漆艺术有哪些相对深刻的梳理和认知？

王鸿：重商主义，也就是做买卖的概念。实际上，这种重商主义显示出超强的神话性，神话性在这个点上变成一种非理性的东西，或者说是附会性的、巫术性的，（福州漆艺术因此）便交织了各种性质。

李莉：比对您的这种研究思路，我反思了下自己在 1994 年至 1998 年本科期间曾经受过的工艺美术史及工艺美学的教育，我感受到了自己在工艺史研究上的薄弱。

王鸿：当下的研究者基本还是沿用一种非常传统的、带有明显神话性特征的研究方法，没有现今所说的表述逻辑，或者研究逻辑方法论。而我们所说的学科性研究，福州漆或者在更多漆语境下的福州漆研究、全球性语境下的福州漆研究等等，应该还没人做。

李莉：您是怎么意识到神话性与原始性的蒙蔽性的？如果说这种神话性的表述是不好的，那么您从文化结构学的视角，厘清了福州漆艺术的什么本质？

王鸿：神话的非理性或者说非逻辑性，这也导致了一种本质——假。

李莉：但是这些研究者也有自己的证据来表明真实，比如从工艺技术的层面来分析。

王鸿：努力证明是真的，正因为它假的。

李莉：工艺技法与文献的互文印证，难道不是追求真的表现吗？您就不担心您的批评思想被理解为玄学吗？

王鸿：脱胎、印锦、薄料等工艺的地方演进史本身就是作伪史，这是横向比较的结果而非假设。对近一百年漆工艺的发展演绎史，如果把时间纵向拉长一些，地域视野拉宽一些，就会发现这个发展史，实际上是一个作伪史。

李莉：但如果工艺史研究都变成求真的史料证据搜索，这似乎很可怜。

王鸿：说到真实，只要是关于真理或者说理性的问题，都是必须要放进去的。你用"工艺"（art craft）这个词，就已经出了问题。把这个词翻译成中文本身已经不具备真理价值了，要还原到 art craft 的原文情境中，它才会显示出作为艺术形态的价值，或者说是跟真理或跟逻辑之间的关系。它不是一个简单无语境的东西。我们今天用"工艺"这个名词，是把它的可能性剥离出来了，但实际上我们是要建立各种可能性。"工艺"这个词在我们的语境中，已经被民俗化了。不是说工艺史没有科学性，而是说工艺史与科技、文化、神话、机器、经济、艺术之间存在博弈关系。

李莉：回到您的论著中来，在您的一篇评析福州当代漆艺术的文章——《手与脑的分离——从"脱胎换骨——福州当代漆艺邀请展"谈开》（下文简称《手与脑的分离》）中，您很犀利地点出了"手与脑的分离"这种现象，这是否算是您对于福州漆艺术传统的认知？

王鸿：这不算，我谈的仅仅是当时的艺术家作伪与漆工作伪。

李莉：您的哪一篇文章里有关于您对福州漆艺术传统的认识？

王鸿：我之前写的部分公众号文章可以算。主要内容是山体文化，去年写过，现在也还在写。公众号是"云堂茶室"。

李莉：您在 2009 年发表的《漆园梦魇——关于中国漆艺术运动的反思》（下文简称《漆园梦魇》）这篇论文，非常

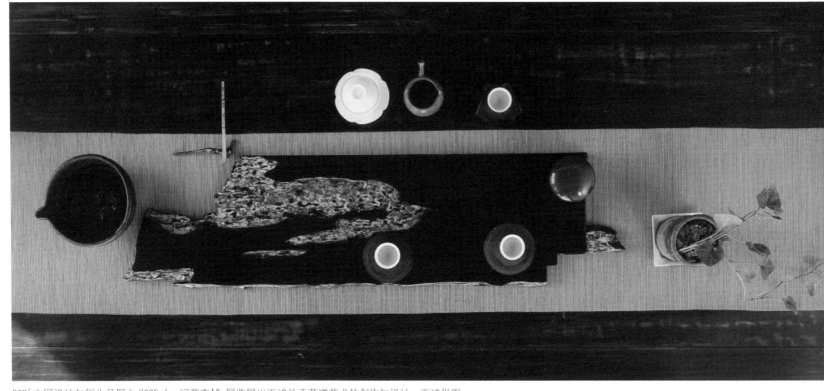

"CD² 中国设计与衍生品展之 2005 '一间茶室'" 展览展出王鸿关于茶道艺术的创作与设计　王鸿供图

犀利，很有现实意义，为漆艺术设置了一个更大的背景，您要表达的是什么？

王鸿：关于《漆园梦魇》，我进行的是一个相对严肃的写作，虽然写作状态有点急就章，讲得不是非常深入和透彻，但文章的大结构还是成立的。"漆园梦魇"严格意义上是在讲冷战，讲东西方阵营，以及东方阵营自己的分裂。"漆园梦魇"是一个结局，这个结局的起点应该是我们所说的二战以后东西方文化的冷战。对东西方文化在艺术层面上形成的冷战阵式，可以做一个历史的复盘：西方艺术冷战的武器就是现代主义及后现代主义，后现代主义的标准就是抽象表现主义艺术；而东方阵营用来与之对抗的是 20 世纪 50 年代的现实主义。

李莉：是什么缘起，让您关注这个问题的？

王鸿：如果要说这个缘起，肯定就要讨论文明结构的研究。这又是另一个很大的话题。

李莉：那我们回到《手与脑的分离》这篇我个人非常欣赏的文章。这说的是 2005 年的福州当代漆艺邀请展吧？

王鸿：对，但这个只是个现象。这个现象背后还有什么东西，我当时在文章中没有追溯下去。如果追溯下去的话，一定会很有意思。这个现象正好跟日本人和欧洲人的工艺结

构完全不一样。

李莉：手与脑的分离，放在蔡国强、黄永砯的作品中，是否可以理解为强调观念的价值？而将这种比喻放置在当代漆艺术创作中，您要说明什么？

王鸿：我想表达的是，这是一个界限，手工、制作与当代艺术之间是有一个界限的。蔡国强、黄永砯、达明·赫斯特他们都遇到过这个问题，就是被人质疑：这东西是你做的吗？

李莉：对这三位艺术家而言，重要的不是确认是否是他自己做的，而是要了解他为什么要做这样的东西，以及为什么有人为他买单，可以这样理解吗？您是否赞成当代漆艺术也这样？

王鸿：我不赞同漆艺术用这种方式，特别是具有工艺感的，也就是技术性的东西。这导致漆的技术性彻底丧失，变成了一个规律系统，而这个规律系统就是漆艺术与漆器的核心差异。

李莉：您在文章里举了艺术家苏笑柏向漆艺家陈杰学漆的例子，您是想说明什么？

王鸿：首先我对此肯定是不赞同的，我不赞同漆艺家只是指挥别人做漆。包括我自己，我自己不以漆艺家自居，原因就是我只提供设计没有参与制作。现在很多人都通过代工的方式来做漆，这个现象非常可恶。这个现象涉及艺术范畴和道德范畴，还涉及工业文明所引发的社会分工问题。

李莉：我是否可以理解为您认为当代艺术家可以"手与脑分离"，而当代漆艺家不能这样？

王鸿：当代艺术是另外一个范畴，我认同当代艺术中手与脑的分工，但这个范畴里也有些做得合理，有些做得不合

理。可当代漆艺术不能这么做。

李莉：也许有人会说大艺术家都可以这样，为什么到了漆艺术这里就不行呢？只要按照效果图做不就可以了，为什么一定要亲自参与？

王鸿：漆材料与人工的关系如果被剥离，麻烦就大了。这是我的底线，也是一个漆艺家必须遵守的底线。这是一个文明现象的问题，不是一个小问题。

李莉：那顺着您的思路，可否这样理解——漆艺家一定要有一个很强大的漆工艺实现体系，否则一切免谈？

王鸿：是的，可以这么说。你去查一下苏笑柏对自己作品的解读，在作品中他有用到化学漆，而打磨环节，是他自己参与的。那个微观表达只有艺术家才可以实现。

李莉：那您为什么要设置如此苛刻的底线呢？是否还是要回到漆艺术实现的工艺结构里呢？

王鸿：工艺美术，其实是工艺上升到理性，是一个文明结构，有其自身的特征。漆工与漆艺的分离，使漆被悬置，甚至可以说是工艺文明（作为前工业文明）的崩溃。

李莉："自不操斤，但善于指使，轻财尚友，雅人也。"这句话出自李渔的《闲情偶寄》，您是如何看待李渔的手脑分离的？

王鸿：死结所在。这是传统命运的死结。李渔用了跟庄子时代逻辑相似的一个解释。但我们会发现他和庄子其实没区别。当我们找不到区别的时候，也就是说几千年的结构没有变过，所以我说这是一个死结。

李莉：我懂了，所以"漆园梦魇"就是您在不同时空下和李渔做了一个相似的梦。只可惜，您处在当代中国艺术和工艺纠结的游离中，所以这个梦不是逍遥，而是一个魇。

"CD² 中国设计与衍生品展之 2005 '一间茶室'"展览现场图片　王鸿供图

王鸿：这是漆艺术的梦魇，中国文明的梦魇，不是我的！它是历史遭遇当代的一个梦魇。

李莉：我突然联想到威廉·莫里斯的悲哀，我想他也做了同样的梦。

王鸿：我们是一个死结，莫里斯的那是一首挽歌。莫里斯悲哀还可以看作是工艺文明和工业文明的博弈，但李渔跟工艺文明和工业文明毫无关系，那是另外一个结构。

李莉：挽歌与死结有什么不同？

王鸿：挽歌可以说是对某一种状态的怀念。但死结是明明看得见，却解不开。

李莉：我的学养不够，不像您那么自信，有批判、否定的思维自觉。我觉得还是了解不够。我觉得查文献只是一个了解漆的方式，还有很多具体的东西，光从文献中是看不出来区别的。

王鸿：其实整个国内漆艺术都是这个状态，好像他们给自己贴上了一个艺术的标签以后，就可以为所欲为了。实际上他们贴上的艺术标签，不好意思，在我这种艺术批评家眼中就是废的。然后，当我们撕开那个标签，留下漆本身的时候，我们发现它本身又是废的。但我们不针对他们的问题，也不针对他们某一个个人的现状，我们应该要超越他们。

李莉：是的。

王鸿：我们今天所面对的这些个案，可能都是废物。但是在非常短的这个时间里头，好像觉得他们都很厉害，是吧？实际上把这个时间跨度稍微拉长一点，他们基本上就废掉了。而废掉的是艺术。原本在福州可能有超过100年的技术传承、技术研究的这么一种优势，可能因为艺术的标签，把技术优势都废掉了。比如说我们现在所知道的有些人，好像他们有些技术，不好意思，几乎没艺术。而今天还有不少年轻人，他们给自己贴了标签，觉得我是在做艺术，做艺术就可以不要漆，悖论又出现了。以为艺术跟漆无关的时候，你就不要给自己贴上漆的标签。

所以，从一个更穿越的角度，我们来讨论漆有多少种可能性。它不只艺术这一种可能性。而即使是漆的艺术范畴，基于当代艺术逻辑，它可能是什么？这种可能性我们要给它

释放出来。所以刚才我说我们讨论漆的时候，语境可以做一些调整。比如说，当我们把漆放在工业文明的情况下，它是什么样；放到产业文明的情况下，它是什么样；放到今天时髦的手工文明，它又是什么样。注意手工文明跟机械文明跟科技文明，就是在一个语境下了，而不是艺术文明。而今天，我们基本上可以确认：日本的漆在几个文明的范畴均衡发展，而不是所谓的就艺术而艺术。

在福州，我不做当代艺术。因为那个土壤非常奇怪，不能支撑艺术。或者说得更精准一点，不能支撑当代艺术。而对于漆，我为什么会花更多的时间，是因为漆作为一种文化，或者说作为一种文明的载体，我要去追究它，而不是说它作为一个艺术的单向度的载体，我去追求它。这就是我去看漆的基准。中国文明这样一种超长历史当中，漆的价值是什么，而反过来漆跟文明之间的关系是什么，这些是我去追求的问题。

（二）

李莉：我夏天电话采访您的时候，您是不是就在现在这个茶室里。

王鸿：我在楼下阳光房里跟你讲话。

李莉：那时候工期做到哪个程度？

王鸿：在做里边了。我跟你讲，用做漆的方式来做建筑，简直会把人搞晕。漆跟建筑会形成一个交叉点，这个交叉点在于精度。比如说我们做漆的时候，就会知道精度几乎是按丝计，不是按毫米。而建筑的精度可以精细到什么程度，是我面临的最大的问题。这不是设计问题，而是工程施工问题。

像我现在的小院落，瞿大姐给墙面刮腻子已经花了一个月。一个月反反复复做，就是为了让墙面水平垂直。用红外线去测，误差不能超过一毫米，而这种精度极为困难。

工业文明会生产大量垃圾出来。做不好的会被贴上一些便宜的标签，这种方式跟一些所谓艺术家做不好，靠贴艺术标签一模一样。这些"问题艺术家"，或者说一些做漆的人是不会跟你讲的。原因是他们能偷工就偷工。表面那一层刷完以后里头长什么样，没人知道。不管是三年以后还是五年以后坏掉，都是你的问题，不是我制作的问题。把它挂起来不需要使用的时候，它是没有任何技术指标的。漆的技术指标的丧失就意味着漆的丧失。

李莉：您这个观点会不会太直接？

王鸿：就是这么简单，技术指标丧失了就是丧失了。像意大利 20 世纪 60 年代至 80 年代流行的贫困艺术，垃圾都可以变成艺术。它不在乎材料的高级、好坏，只觉得这个是艺术观念！当我们去针对某一种材料的时候，我们其实已经是多向度去研究了，艺术只是其中一个维度。今天，大家全部都萎缩在所谓的艺术范畴内，别的参照系统彻底丧失，这样是做不好的。3D 打印是什么？用机器代替人手。但当一个做漆器的人丧失手的时候，你觉得那个触摸还有价值吗？说得更玄乎一点，人跟物之间的能量，或者说信息流的交互，被机器替代以后，它是没有生命的。

李莉：按照这个逻辑，福州的漆再过 20 年还会是这个样子吗？

王鸿：可能会更差。因为现在还有不少人懂点技术，再过 20 年，这一代人不在了以后，后面来的人完全不懂技术。其实你的所有的访谈都要跟他们讨论一个重要的话题——技

术。技术是核心。

李莉：6月的采访里还有一个话题没讲完。您当时说，工艺本身是一个文明结构。那么工艺文明和您说的神话系统之间，有什么样的联系？

王鸿：工艺神话系统是我自己整理出来的。把神话系统中的几个结构要素拿来反观漆，特别是用来讨论沈绍安这一话题时，你会发现几乎全部满足。之前我们谈沈绍安的资料，你有发现它不能证实的节点存在哪里吗？比如说，有第一代、第二代确实的东西，第三代没有，但到第四代、第五代的时候，又有相关的东西出来。这就可能是第四代、第五代编造的。有一个做漆线雕的就说自己是沈绍安的后代。这就是编造神话的一种方式。当这种所谓的谱系拉出来的时候，你就会发现能证实的有一些，不能证实的又有一些，但是好像这个东西又存在。

这个结构，基本上由司马迁形成。司马迁在《太史公自序》中，把自己的家族谱系追溯到了没有文字记录的时代，就是说他追溯到了不可证实时代。当我们把时间推回到洪荒期的时候，我们就知道洪荒期只有一个东西出现——那就是神话！

李莉：这只能说是一种工艺传播过程中间出现了一些问题，这和传统历史写作有什么关系？

王鸿：写历史写得最好的就是司马迁。现在大量写历史的人，他们的写作结构就是学司马迁的，包括那些写漆艺术史的人。

李莉：谁特别要制造一种工艺神话呢？

王鸿：每个人都需要。就是要增加一件漆器所谓的历史含金量。

李莉：能否理解为，自己实在是没什么东西了，只有靠历史含金量，才能够填补他很空白的本质？

王鸿：你看那些说漆的人，大都会说中国漆很厉害有几千上万年的历史。他们不会谈自己，而是谈他跟别人的关系，好像中国漆历史悠久，他就很厉害了。

李莉：这就是您说的商业文明使然，使这些从事漆行业的人，都把它当成一种可以炫耀的资本，是吗？

王鸿：福州远离政治中心、经济中心，所以这里的人另辟蹊径——做外贸。而在外贸的过程中，所承接的可能是欧洲的中低下经济收入者的艺术消费。

李莉：现在还有您认为漆做得好的人吗？

王鸿：工好的有一两个。工匠，我说的是工匠，他们真的就是匠人，比如林舒、张春林。李莉，你看懂这个罐子（指林舒的作品）了没有？这个就我目前所知道的，依然是极限。

李莉：我采访王维蕴的儿子时，看到他们家做盒子的卡口，也是这样子（详见本书第三章相关内容）。手提盖子就可以把器物整个提起来。但他说不是全部都能做到这样，只有盒子精品可以做到严丝合缝。

王鸿：但是我跟林舒下的单是800个，我的要求就是每一个都要这样严丝合缝。这个（漆器）是活的，漆器不是做完了就可以了。把它放在不同的地方，它会发生不同的变化。我跟你讲一个好玩的事。验货的时候，我让人把罐子提起来，罐身如果掉下去了，就不要。然后，再对着太阳看，看盖子与罐之间有没有缝，有缝的也不要。当时林舒可以做到八成几乎无缝。这个已经是厉害得不得了的事情。

李莉：我没有看到能衡量漆器的工艺系统的一种标准，即便是《髹饰录》，也没有说到漆的每一个工序能够做到什

么样子。

　　王鸿：实践是检验真理的唯一标准。当我们探究漆是什么的时候，其实就是在寻找它的基准。艺术没有标准，但是你一定分辨得出哪些是垃圾。

　　李莉：我有一种感觉，好像现在是慢慢地去漠视能够把漆工艺做好的标准。

　　王鸿：标准很多。乔十光可能学到的是一种做平面的技术标准。平面的技术标准是指在它不使用的情况下，一旦需要使用的时候，技术标准就完全变了。而当你去追究它的使用功能性的时候，它的技术标准是多样化的。

　　从工业文明的角度来讲，福州的这么一个微观漆的现象，就是我们所说的手工文明遭遇工业文明，或者更深度说是神话文明遭遇工业文明。工业文明这个词背后必然有一个括弧理性文明；手工文明这个词后面可能是理性，也可能是非理性。而我们需要用理性建制度。日本人之所以做得好，是因为三四百年以前，他们已经把制度建立好了，后面的人就跟着制度走。

　　李莉：他们是用什么建立了一套理性的制度？

　　王鸿：理性它不是孤立的。如果转型成一个语言学逻辑的话，它应该是一段陈述性文字。为什么我说日本人建立了一个超强理性？因为漆不是孤立的，漆是跟别的名词有关系的，比如说茶道、香道、武器、建筑等。当它有交叉的时候，它才会形成一句陈述句。这个时候理性结构在一个或好多个陈述系统当中，才确定了理性。而我们今天的漆依然在语言上是孤立的，孤立到最后，就把它归到是一件艺术品。艺术品按照康德的说法，"是悬置的，无功利性的"，它就是无语境的。

"CD² 中国设计与衍生品展之 2005 '一间茶室'"展览现场图片　王鸿供图

　　李莉：如果沈幼兰依然坚持私人作坊的制度，他会不会再往下传？

　　王鸿：不一定。因为这也只是你的一个假设。买卖不好他也可能会偷工减料。

　　李莉：我觉得他不是偷工减料，他是分门别类。有做得特别好的，也有差的，这些是不同的价位。我看到的文献是这样。

　　王鸿：当开始出现价位上的博弈的时候，其实已经开了一个"垃圾"的缺口出来了。

李莉：没错。沈正镐家里的作坊，说明了他们还是讲究质量体系的，但到了沈幼兰，可能就大刀阔斧了很多。

王鸿：当然，我们今天所讲的重商跟消费之间也有关系。我们的消费随着社会变迁而发生变化。你看晚明的漆做得好，清中期做得好，是因为那个时间段的社会消费。卜正民写的《纵乐的困惑：明代的商业与文化》中提到了消费问题，特别是所谓的精致消费的出现。清代只有一两个地方漆器做得好一点，这都是消费聚集点。而福州在清初的时候擅长什么？

沈幼兰卖给老外漆器，那是中国风的最后一丝余韵吧。漆在欧洲都很高级，象征中国风的材料元素里有一个重要材料就是漆。所以漆变成是一个异国情调的东西，它并不代表着品质。就像今天我们去塞班，或者去夏威夷，或者去东南亚买点异国情调的东西回来，它只是代表着它贴的标签，它是漆，它是东方的，仅此而已。它与品质高低没有任何关系。

二、池志海："收藏漆器是一个认知发展的过程。"

【人物名片】

池志海，1988 年出生，福建省福安市人。手绘地图工作者，自由摄影师。毕业于福建师范大学美术学院，平时爱收集福州近代老物件、老纸片及福州老漆器。毕业后一直关注福州近代建筑，创作相关地图作品有《仓山老洋房探寻之旅》《漫走鼓岭》《福建协和大学复原鸟瞰图》《螺洲访古》《平山福地画林浦》《洪塘怀安》《严复故里 南台阳岐》《上下杭》等。

【访谈缘起】

福州漆器收藏是池志海研究福州仓山近代建筑的衍生内容。他选择民国时期福州的漆器为收藏重点，通过这一类型的收藏，池志海从很多前辈藏友那里学到了知识，也结交了一大批活跃在收藏市场并关注民国福州漆器的同行朋友。基于以上原因，记者决定选择池志海作为访谈人，让他来讲述他收藏漆器的缘起，以及在此过程中对漆器的认知与心得。

访谈时间：2018 年 6 月
访谈地点：福州
访谈人：李莉
受访人：池志海

李莉：您是怎样从关注福州老洋房建筑转而关注福州漆器收藏的呢？老建筑与您收藏福州漆器有什么直接关系吗？

池志海：我从 2011 年开始系统地关注福州仓山的近代历史建筑，2013 年年底，仓前一带开始征迁的时候我才开始搜集和那些老建筑有关的老物件。拆迁完了在老洋房区域买不到老物件了，我就转向网络购买。刚开始是国内网站，后来找到国外的易贝网（eBay）。在搜索福州近代历史资料的时候看到一些福州早年出口国外的老漆器，那时才开始有意识地留意这些。因为这几年关注仓山的老洋房，我从史料里知道这个区域当年有大量的漆器作坊，现存的相关建筑包括著名的沈绍安家族的兰记、德记，以及读音和商标与沈绍安家族相似的胜绍安、新懋安等漆商店所在的楼。这些漆商店沿着当年的主要商业街，从洋墓亭—麦园路—梅坞顶—塔

亭路—功名街—泛船浦一条线贯穿，这些区域是当年洋人以及上层华人商业活动最频繁的地方，有大量的漆器产品从这里出口到国外。如今这十多年由于网络购买的便利性，当年那些漆器又通过易贝、雅虎等一些拍卖网站回流到中国，我出于对这些老洋房的兴趣，开始顺理成章地搜集这些作坊的漆器。

李莉：您是怎样看待您身边和您一样进行福州漆器收藏的朋友的呢？他们在福州漆器收藏的过程中给了您怎样的帮助？

池志海：我搜集福州老漆器这几年认识了很多在福州及外地买卖老漆器和爱好老漆器收藏的朋友，他们当中有公务人员、古董商贩、漆艺术工作者、漆艺术文化学者，以及企业家和普通爱好者。他们收藏漆器都有自己独特的偏好，像陈靖老师主要收藏各种漆器以便学术研究；江凡主要收藏文

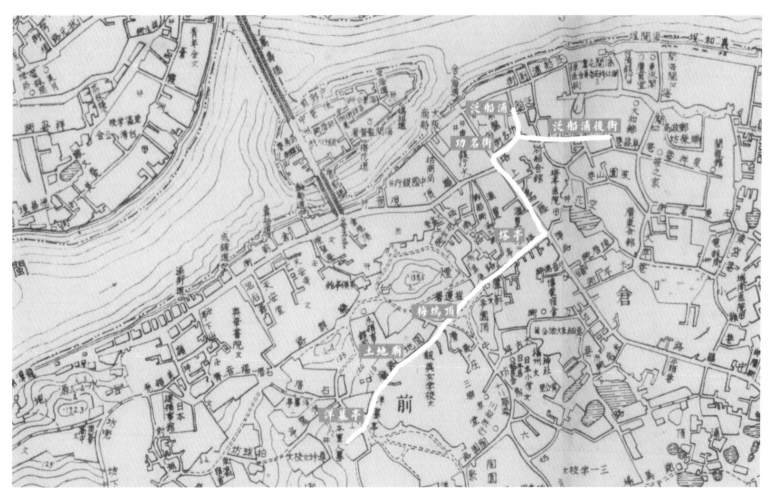

1938 年日本人绘制发行的福州地图仓山部分　池志海供图并标注

房赏器；林序收藏重量级漆器居多；黄翅以收藏咖啡器具、茶具、酒具为主；杨工早期以生意为主，近年会买一些自己喜欢的东西而不出售……和他们交流的过程就是我自己学习的过程，知道哪些东西好，哪些东西次，哪些东西值得买，哪些东西可买可不买。

李莉：当您在易贝网上购买那些流布海外的民国漆器时，您的感受是怎样的？

池志海：易贝网上一般有两种购买形式，一种是一口价立即买，一种是竞拍。竞拍方式购买的，我都是在离竞拍快结束的前几秒才出最高心理价，结果公布的时候如同彩票开奖一般，如果能以很便宜的价格捡漏的话，心情就更激动了。一口价的形式也经常能捡到漏，很多外国卖家不知道福州漆器的价格。我曾经在易贝网上以一口价的形式买到过一件清

晚期的林钦安制造的薄料工艺名片盒，标价很便宜，折合成人民币才几百元，而且可以议价。我象征性地砍了个价，结果卖家同意了我的议价。卖家年龄可能比较大，名片盒的照片拍得很模糊，看起来也不是很漂亮，我就蛮买（"蛮买"是当地口语，随便买的意思）了。结果过了二十多天寄到福州，我打开以后发现名片盒十分精致，做工讲究，再拿到灯光下一看，居然有落款。要知道这类产品大多是没有落款的，而且还是当时著名的林钦安款，这算是我的意外惊喜。

李莉：我了解到您对福州漆器商号的标识做了一个梳理，可否将沈正镐、沈正恂、沈幼兰几个比较典型的漆器商号的标识分享给大家？在整理这些标识的过程中，您的感触又是什么？

池志海：福州清代的漆器大多是没有落款的，差不多到

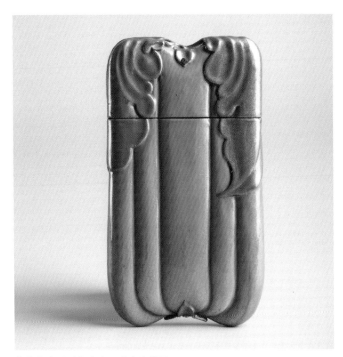

林钦安南瓜型名片盒　池志海供图

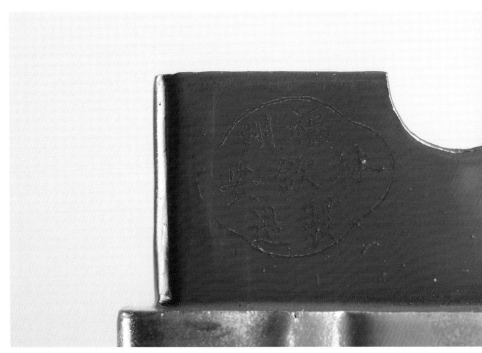

林钦安南瓜型名片盒细节　池志海供图

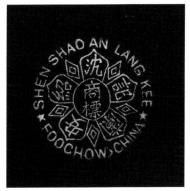

沈氏漆器不同商号标识　池志海供图

了 19 世纪 90 年代中后期，国内才有了注册商标的概念。最早的商标（落款）多为手写，且款式简单，基本没有什么设计感，最简单的是只写个人或店号名字，比如沈正镐款、林钦安款等。后来沈绍安第五代各房兄弟开始自立门户，各自商号以先祖沈绍安做前缀，后冠以单字为记，如第五代的沈绍安正记、沈绍安恂记、沈绍安兰记、沈绍安恺记、沈绍安熺记、沈绍安愉记，以及第六代的沈绍安德记、沈绍安乾记，甚至还有说不清楚出处的沈绍安协记。这些商号不同时期有不同的商标款式。早期商标款式大多为手写的店号名称外加简单的框作为装饰，而且没有英文，如恂记商标就只写着"福州沈绍安恂记"。之后商标改成了铃印，可以批量落款，这时候的商标开始使用英文字母，英文拼法是威妥玛拼音。比如沈正镐款，外加圆框作为装饰，圆框内写着"沈正镐"的威妥玛拼音"SHEN CHENG HAO"，以及"福州"的威妥玛拼音"FOOCHOW"。再往后又有了莲瓣造型的标志，中间写着"商标"，标志一共有五瓣，每个莲瓣上写一个字，如"沈绍安兰记"刚好五个字，此为纯中文形式，加英文的款式则是在莲花瓣外加一圈英文。还有"头等商标""特等商标"，这种商标中间写着"头等商标"或"特等商标"，外围一圈有双龙戏珠的图案，上面有

蝶恋石榴花名片盒　池志海供图

竹子型描金名片盒　池志海供图

沈绍安制造款山水人物名片盒　池志海供图

孔雀绿薄料山水烟盒　池志海供图

山下面有海，类似古代官服中间补子的图案；再外一圈是中英文的商号名称，最下面会加一行"FOOCHOW CHINA"。

沈绍安第五代开始出现各自的商号以后，其他漆器从业者也纷纷开始创立自己的漆器作坊。有很大一部分是以"傍名牌""山寨"立足市场的，这些商号除了取一些听起来像"沈

绍安"发音的名称外，商标设计的形式上也趋向雷同，最具代表性的为"胜绍安（祥记、荣记）""新懋安"（该商号用福州话读起来与"沈绍安"相似），这两家商号的店址至今还保留着。

李莉：您如何看待陈靖老师用"闽漆寻趣"的微信公众号来推广、普及福州漆器基本常识的公益行为？

池志海：我很佩服陈靖老师这些年花了大量的精力、财力，去整理、推广福州老漆器的历史文化。他通过各种展陈渠道把福州老漆器展示给公众，近年又把他这些年梳理的福州老漆器的脉络和他自己的观点，配上收藏的老漆器实物案例，通过微信公众号的方式来传播，让更多人特别是年轻一代来认识福州的老漆器文化。但这毕竟是个人行为，传播广度还不够，很难引起大规模的转发分享，大多是小众的漆器爱好者在阅览。

李莉：您收藏哪一类型的漆器？您在收藏的时候，有没有什么指导思想或者想法？

池志海：我一开始只是想收集一些与仓山老洋房相关商号有关的漆器，尤其是沈绍安兰记、新懋安、胜绍安等留有旧址的商铺的漆器。收的式样也不一定，但主要是生活用品，比如盒类、盘类、碗类、杯子等，偶有一些文具、烟具及花瓶。近期主要收集一些名片盒和烟盒等小东西。以前收的时候没有什么想法，就算有，也是慢慢在收集的过程中形成的。

李莉：作为 80 后，在收藏漆器和与买家、卖家打交道的过程中，您如何评价不同人群对于福州漆器传统的认知？

池志海：我前几年买的漆器现在很多都转手了。购买和收藏有个过程，早期看得少，只要觉得还可以的总是盲目购买；渐渐看得多了，觉得以前买的东西不好了就会转让了，争取买更好的。像我以前买的漆器的日用品如碗、碟、酒具等，本身收藏的意义并不大；相较而言，观赏性质的如花瓶或文房里的笔洗等，就显得雅一些。这是我自己对收藏传统漆器的一个认知过程，每个知识层面或不同文化领域的人对福州漆器的认知都有差异。有的人喜欢简约的台花工艺，有的人喜欢金光闪闪的泥金工艺，有的人喜欢写实的彩绘工艺，有的人就是单纯买卖漆器作为生意手段，有的人就只买不卖，有的人又买又卖，每个人在这里面都有一个认知的过程罢了。

李莉：给现在的年轻人普及福州漆器传统文化常识，您觉得应该用哪些更符合当下现实的媒介、手段、形式来进行才合适？

池志海：有很多传统的工艺都逐渐消失了，毕竟时代不同了，人们的生活习惯不同了。所以传统的东西还是要与时俱进，那些我们现在说是传统的东西，在当年大多也是创新出来的。比如当年的福州漆器，在中国的漆器文化里本身就是一大创新，不论是脱胎的工艺，还是把漆做得五彩缤纷，又或是台花工艺，都是创新的结果。所以我觉得除了尊重和传承传统的工艺，可以在传统的基础上做一些创新，以更符合时代的审美和习惯。

第三章　寻访福州漆艺术“老艺人”

第一节　"老艺人"——福州漆艺术传统的荣耀

"老艺人"是一个称号，更是一项荣誉，是对 1949 年以来能够坚持某一项工艺传统、拥有全面工艺传承技术的老师傅的尊称。身份虽然还在工艺制作这个层面，但老艺人在 1949 年后的地位、处境和待遇比以前要好得多，更加受政府部门、行业协会、同行的重视和关照。老艺人代表的是一项手艺传统，代表的是中华人民共和国对传统手工艺人的尊敬和期望——期望他们能够将工艺传统融入社会主义现代化的建设进程中。关注老艺人这一社会群体和工艺现象，是为了分析漆艺术生产系统中的变量——人的因素。只有认真梳理这些老艺人的艺术历程，才能对福州甚至福建漆艺术传统的变量因子有一个相对清晰的了解。

1949 年中华人民共和国成立后，朱德曾专门谈手艺人、老艺人的保护问题："应该保护和发展各种工艺美术品行业。有很高手艺的老师傅是勤学苦练成功的，应该受到国家和人民的尊重和爱护，给他们优待。老师傅把很高明的手艺传给青年后辈，是新社会给他们的光荣任务。希望他们不要保守，否则'人亡艺绝'，绝技就要失传了。中国民间恐怕有许多绝技已经失传了，那是很可惜的。"政府机关的行政关注，再加上手工艺行业在当时的国民经济体系中处于相对重要的位置，老艺人逐渐受到推崇。在福州漆艺术行当里，最为典型的老艺人就是李芝卿。

1956 年 7 月 27 日，施作砺于《福建日报》发表了一篇题名为《漆器老艺人李芝卿传授绝技》的报道。1956 年 11 月 8 日，福建省第一届工艺美术艺人代表大会在福州市召开。21 个县、市，32 个行业的代表共 115 人出席，其中包括工艺专家、科学工作者 14 人，优秀青年技工 19 人。会议初步制定了老艺人、优秀艺人保护与奖励的办法。会议期间，还举办了民间工艺美术品展览。1957 年 7 月 23 日，全国工艺美术艺人代表大会在北京召开，出席大会的福建代表有李芝

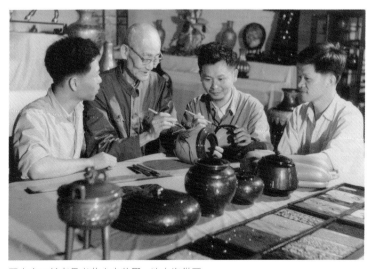

图中左二长者是老艺人李芝卿　池志海供图

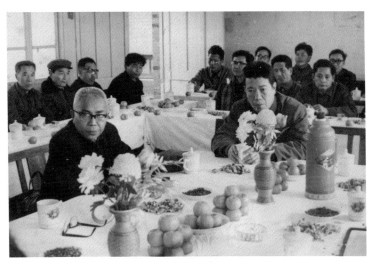

图中戴眼镜的长者为老艺人高秀泉 池志海供图

卿、高秀泉、芦品官、林泳荣、沈幼兰等。漆手艺人的这件大事在福建省档案馆里有专门文件体现。经过社会主义改造后，获得"老艺人"称号的福州漆器工匠们，他们将自身技艺毫无保留地传授给身边的年轻人。施萱荣就是李芝卿的弟子之一。李芝卿还在1956年成为福州工艺美术学校（现为闽江学院艺术系）漆器专业的创始人之一，同时在福州漆艺研究所开始技艺传承与保护工作，直到1976年去世。林荫煊在1986年3月刊的《福建工艺美术》上发表的《脱胎漆器名漆工名艺人录》中，记载了如下名漆工、名艺人。

漆画：盛文良、林道熙；

泥塑：王行华、长柄二"二司"、陈欲司；

地底：王马炎、陈忠益、陈大俊、黄二俤、肖东旺；

薄料上色：游长云、陈炎官、刘友益；

木坯：陈依明；

木雕：张振奎、林依壁、恩门俤；

车枳：陈曾述、张作能；

台花：王继香；

铜工：林佳俤；

……

从1956年11月召开福建省第一届工艺美术艺人代表大会，到1986年3月《福建工艺美术》杂志刊发沈绍安纪念专辑，这段时间，是福州漆器工艺传统在行业群体里被踏实保护、认真梳理的黄金时期。就是因为这些老艺人存在，我们才从各个漆工艺中看到福州漆艺术传统核心的内涵。这段时间对老艺人来说，他们的工艺能量在社会主义的研究所、专业学校、脱胎漆器厂得到了应有的重视，但问题也随之而来。伴随着工业机器化的潮流，老艺人们也随着社会分工进入了工厂的各个工序里。青年工人被分配到各个车间里，虽然成为车间里的熟练工人，但对这些年轻的漆工而言，要掌握漆器制造的全部过程，却几乎是不可能了。传统漆艺技法就在社会分工中分散如碎片，要想系统地看到全貌，成了一件很奢侈的事情。也就是从这时候开始，对福州漆艺术传统的梳理有了盲人摸象般的迷离。

因此，还原福州漆艺术老艺人生命轨迹与技艺手法，是一件非常迫切的事情。

第二节 漆艺术老艺人传承口述史

一、林源："复制马王堆汉代漆器时，是最好的时候。"

【人物名片】

李芝卿（1894—1976），福建省福州市人。1913年，入福建工艺传习所，随日本教师原田学习"倭漆"。1922年，到安徽美术工艺实习所任漆器技师。1924年，赴日本长崎美术工艺学校当原田助手。1926年夏天回国，先后任福建龙溪职业学校漆艺教员、宁德三都澳一小学美术教员。1931年起，苦心潜研中国传统的"金银平脱"技法，取"倭漆"漆艺之长，首创"嵌银"（俗称"台花"）技法；又利用雕填技法，结合罩明，形成"暗花"等技法。1934年，创制的脱胎漆器仿古铜名人孔子、岳飞像及各种台花作品，被选送至美国芝加哥国际博览会展出并获奖。1936年，赴台湾任技师。翌年，至香港民生漆器厂当技师。1947年，回到福州，后进入沈绍安兰记脱胎漆器店当技师。中华人民共和国成立后，所制作的古铜色浮雕毛泽东胸像，获江西省国货展览会一等奖。1953年，所创作的台花填彩螺钿《八鸽图》漆画挂框，于华东和全国民间美术工艺品展览会展出。1954年，采用中国画的表现手法，创作淡彩山水《山溪秋色图》脱胎漆器大花瓶一对。1956年，任福州工艺美术研究所研究员，被评为漆器"老艺人"，任福建省政协委员。1957年，采用斑纹填漆和罩明两种髹饰技法，创造了闪闪发光的"赤宝砂"，并用之装饰东风牌和凤凰牌小轿车仪表板。1959年，为人民大会堂福建厅制作器皿挂联、漆器屏风。1960年，当选为福建省文联副主席、中国美术家协会福建分会副主席。1963年，当选为第三届全国人民代表大会代表。1965年，创作了代表作品磨漆大屏风《武夷夕照》。1974年，回福州第二脱胎漆器厂负责研究制作，创作、设计了不少精品。所复制的司母戊大鼎、人面兽铜鼎，以及仿制的其他出土文物的锈斑，几可乱真。李芝卿还利用大漆半透明的性质和金属材料的反光性能创造了"闪光沉花法"，利用大漆快干起皱的性能创造了"犀皮起皱法"，利用大漆加汽油后具有的流动性能创造了"彩漆漂变法"，为后人留下了珍贵遗产。此外，李芝卿也发展了具有独特风格、誉满海内外的福建磨漆画。

林源，1937年8月出生于福州，其父林鉴清曾为福建师范大学艺术系教授，与陈子奋、李芝卿为好友。1958年，考入福州工艺美术学校，师从李芝卿、陈子奋、潘主兰、龚礼

逸等知名大师。1961 年，任福州市工艺美术研究所设计师。1971 年，任福州第一脱胎漆器厂设计室主任。担任福州第一脱胎漆器厂设计室主任期间，先后五次应湖南省博物馆之邀为马王堆一、二、三号汉墓复制汉代漆器，负责造型复原、设计图稿、针刻彩绘等工作。1982 年，漆画《昙花》入选福建省第一届漆画艺术展。1984—1987 年，参加人民大会堂福建厅更新改造总体设计、施工，获福建省人民政府颁发的金杯与奖状。1985 年，任福州市装饰艺术服务公司经理，参加援藏工程，用漆工艺为西藏宾馆进行室内设计装饰，受到国务院嘉奖。1987 年，被福州市人民政府授予"福州工艺美术一级名艺人"称号，被福建省人民政府授予"工艺美术装潢设计专家"荣誉称号。1989 年，被福建省人事厅评为省工艺美术师。1992 年，被福州市人民政府授予"特级名艺人"荣誉称号。1993 年，任福州漆器研究所副所长。1995 年，为人民大会堂台湾厅设计制作大型漆画《银裹玉山》（2.8 米×2.2 米），获福州第九届工艺美术"如意奖"特别奖。2003 年，成为中国漆艺研究会会员。2012 年，被评为福建省工艺美术大师、福建省漆艺大师。

【访谈缘起】

在收集李芝卿漆艺术的相关资料过程中，笔者看到了林鉴清先生回忆他和李芝卿讨论漆器胎体制作技艺往事的文章。在寻访林鉴清的过程中，又发现漆艺家林源竟然是他的长子，而且还和李芝卿有过近距离的接触。所以采访林源老师，成了一件事半功倍的事情。

访谈时间：2016 年 4 月 17 日
访谈地点：福州林源工作室
访谈人：李莉
受访人：林源

李莉： 林源老师，您的父亲林鉴清老师曾是我们师大艺术系的老师，他曾经做过竹器家具设计，他还描述过带学生到沈幼兰的兰记参观的场景，是吗？

林源： 对。而且我父亲和李芝卿关系很好。

林源个人照　林源供图

李莉：《福建工艺美术》杂志曾经做过一期纪念李芝卿的专辑，里面收录了林鉴清写的一篇关于李芝卿的纪念文章。这篇文章对于研究李芝卿非常重要。

林源： 是。我会在这个行业，也跟我爸有很大关系。那时候我本来是考师大艺术系的，后来，我爸说还不如到工艺美术学校去读好了。于是就请李芝卿老师介绍，我去考，没想到就考进去了。

李莉： 可以说说您和李芝卿老师的交往吗？

林源： 李芝卿是我的漆艺老师。我初中毕业后就报考了

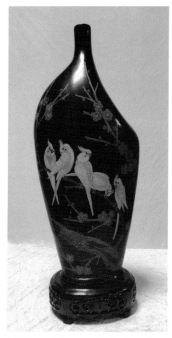

林源作品《花鸟异形瓶》 林源供图

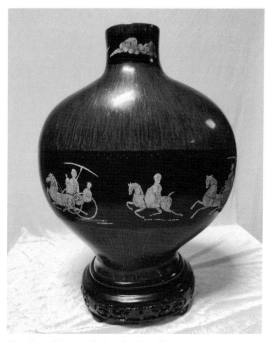

林源作品《红色闪光漆瓶》 林源供图

林源作品《仿马王堆脱胎漆鼎》 林源供图

福州工艺美术学校，是福州工艺美术学校的第二届学员，李芝卿老师教了我3年。后来我分配到研究所（福州市工艺美术研究所），又被调到福州第一脱胎漆器厂（下文口述内容中简称"一脱厂"），李芝卿老师也在那里。

我在研究所待了好几年时间。大概是1969年，当时正在反对"封资修"，研究所的工作受到严重影响。我被下放到建阳山区，福州市工艺美术研究所也散掉了。

我被下放到建阳县最偏僻的大队。我那时候才三十几岁，儿子才5岁。从公社到大队要走3个小时的山路，周围都是梯田和高山。大队部在山沟沟里，农民出工要走一个多小时。那里不通汽车，也没有电，什么都没有。

李莉：您去那里干农活吗？

林源作品《仿成都汉墓脱胎食盒》 林源供图

林源： 不是，我是宣传队的。大队只有一个手摇电话，家里要和我联系就要写信。我在那里呆了 3 年。刚开始吃派饭，吃农民的饭。吃不惯，后来就自己做饭，队里给了一块地种菜。

为什么我可以返城回福州来，就是因为湖南长沙马王堆的出土。1972 年，马王堆出土了大量漆器。马王堆考古工作

林源漆画作品　林源供图

一开始，湖南省博物馆就派人到福州来，请求一脱厂的手艺人到长沙去复制这些漆器。厂里接到这个任务，李芝卿老师说叫林源回来，林源是最好的，技术最全面的。后来果真就有调令到建阳。如果没有李芝卿老师，我就不能从建阳山区回来。就是李芝卿老师亲自到市里面反映，我才成了第一批回福州的人。我到一脱厂报到一个星期后，就赶到长沙。后来我到长沙去了 5 次，都是待在湖南省博物馆复制漆器。

李莉： 您都是跟着李老做漆器复制吗？

林源： 没有，李老只是第一次去了。当时他年纪很大了，有七十几岁了。我从山区回来后去拜访他，他很激动地让我赶快到长沙去，说有很多东西是我们过去没有看见过的，两千多年历史的东西非常好。

李莉： 可以说说你们复制长沙马王堆漆器的经历吗？

林源： 博物馆有一个专门负责保护文物的部门，漆器放在地下室，里面有恒温、恒湿。我在博物馆的楼上进行复制工作。博物馆要做哪一件，东西就放在玻璃瓶里，瓶子里有药养在里面盖住。我们都没有碰它，都是博物馆的技术员拿出来，我们只能看，而且一个小时就要放进去。我做了 26 件，各种不一样的。

林源作品《四条屏》 林源供图

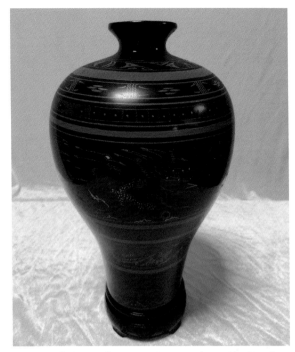

林源作品《脱胎梅瓶》，图案为仿马王堆漆器纹样　林源供图

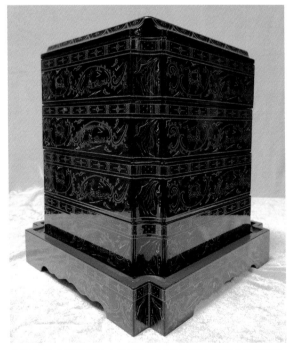

林源作品《脱胎四层方漆奁》，图案纹样是在马王堆漆器纹样基础上进行设计的　林源供图

李莉：你们就是对照文物一比一地复制吗？

林源：是的，包括三个棺材都是我们复制的。棺材纹样非常复杂，很难做。但我们复制出来的棺材，跟文物摆在一起，馆长来看，都认不出来哪个是复制的。

李莉：棺材里面的纹样那么复杂，你们是怎么临摹的？用拍照吗？

林源：不是拍照，是直接对着原件复制。把透明的玻璃纸放在玻璃板上，隔着玻璃板描摹棺材板上的纹样，用线描在玻璃纸上勾完形状，再转移到纸上，最后再复印到漆板上。

李莉：那很麻烦呀！

林源：对，做棺材十几个人做了半年的时间，这些工人全都是一脱厂的。

李莉：都是福州的工人？

林源：对，都是。过去一脱厂有一千多个工人。

李莉：什么时候有的这么多人？

林源：1972年以前就有这么多人，一千多人都是搞出口漆器的。那时我在厂里的设计室，每年春季和秋季的广交会（"中国进出口商品交易会"简称），厂里都要我去。那时候我们设计很多东西，样品拿出来后就到广交会参加订货，外国人看了很喜欢。

李莉：施萱荣是李芝卿的嫡传弟子吧？

林源：是的，施萱荣我知道。20世纪60年代广州美术学院来福州想找人过去教漆器，刚好她爱人也是广州的老师，于是她就被调走了。她的年龄和我差不多。过去，我一到广州出差就会去找她。她人很好，是李芝卿的学徒。我的同学孙世浩也是李芝卿的学生。

李莉：马王堆复制工作完成后，您个人经历是怎样的呢？

林源作品《孔雀大盘》 林源供图

林源在人民大会堂福建厅进行装饰设计工作时的照片，背景是以陈子奋国画花鸟八条屏为原稿的漆画　林源供图

林源在西藏进行装饰设计工作时的照片　林源供图

工人的能力不是全面型的。他们只会做一种东西，不会设计，只能依葫芦画瓢。一脱厂里面制作的工序非常细，有很多具体的车间班组。做圆盘的就专门负责做圆的，做不来方盘，做方盘的工人也做不来圆盘，技术非常局限，分工非常细。各个车间做的工序都不一样，一个车间做木工，一个车间做家具，但我全部都会。厂长就说你可以到各个车间去跑。设计室找不到我，我都在车间跑。

林源：我去了好多地方（单位）。我在一脱厂做了十几年，后来调到装饰公司当经理。那时候福州市装饰艺术服务公司人手不够，任务又很多，尤其是承接了西藏宾馆的内部装饰工程的时候。但那是福建省援藏工程，所以我就去了西藏一个月做宾馆内部装饰设计。

李莉：您太厉害了！从漆器到室内装饰，您真全面。

林源：过去我们要想做一件漆器非常容易。因为工厂里面各个工种都有，木工、脱胎、泥塑、画工都有。我设计完样品，可以很快就做出来。但现在想做一件漆器很难。现在哪有这么全的工人帮你做？要自己花钱请各种工人。所以现在都是老旧东西，没有新的造型出来。过去，我设计完造型，可以看着泥塑工做，做不好可以马上指导他们改；翻模有脱胎小组，可以让他们专门去做；装饰的部分还有画画的工人可以按照我们的样品来绘制。

李莉：一脱厂最好的时候在什么时间？

林源：1972年到1974年最好，因为复制马王堆汉代漆器产生了很大的社会影响。我自己在马王堆复制工作结束后，也将汉代漆器中的造型和纹样运用在我的漆器设计中，产生的社会反响也比较好。我评省工艺美术大师就是选这个风格的漆器为代表作的。

二、吴守端："高秀泉老师漆画最厉害的，是他的工笔非常灵活。"

【人物名片】

高秀泉（1890—1962），福建省福州市人，13岁拜在国画家陈琴甫、林振桐门下学山水人物画。20岁进杨桥巷沈绍

安恂记漆器铺任漆画师。1910 年后，自营加工漆画，培养了十多位学徒。1926 年，所设计的人物挂框在杭州国货博览会上获金奖。1954 年，与李芝卿等组织"西湖漆器研究组"，共同研制脱胎漆器《葵花瓶》及不同图案的嵌丝镶彩三套盘等作品。1956 年，获福建省民间工艺品展览会漆器造型设计一等奖。1956 年调入福州市工艺美术研究所、福州第一脱胎漆器厂。一生创作大量优秀作品，并独创应用古代出土文物造型和纹样设计成印锦纹饰。

吴守端，1937 年生，福建省福州市人。1958 年毕业于福州工艺美术学校，同年分配至福州市工艺美术研究所工作。先后师从高秀泉、李芝卿学习脱胎漆器制作和漆画技艺。1962 年，率先使用无勾勒晕金技法，后创作漆画《海螺》受到王世襄的好评。1982 年，漆画《海棠》被福建省美术馆收藏。1986 年，漆画《玉立》参加全国工艺美术展览获优秀奖，由文化部选送莫斯科中国漆画展，被苏联东方艺术博物馆收藏。1987 年，漆画《石斛兰》参加全国工艺美术展览，获得中国工艺美术"百花奖"二等奖。2002 年，漆画《金秋》《国色天香》《凌波仙子》被福建省鲤鱼洲宾馆收藏。2003 年，漆画《丹顶鹤》被福建省工艺美术珍品陈列馆收藏。2014 年，被评为福建省非物质文化遗产传承人。

【访谈缘起】

吴守端是高秀泉先生的女弟子，她有一段近距离向高秀泉学漆画的从艺经历，仅仅这一点，就成为笔者采访吴守端最重要的理由。笔者期望通过采访，尽可能多地了解高秀泉的漆画风格，以及他们对于福建漆艺术传统的认知和创新。

访谈时间：2018 年 6 月 9 日
访谈地点：福州仓山吴守端家
访谈人：李莉
受访人：吴守端

李莉：请问您出生在哪一年？

吴守端：我是 1937 年出生的，现在已经 82 岁（虚岁）了。我小学读的是教会小学，在文化宫那儿，过去叫文化小学。初中念的女子中学，也就是在今天的南门兜延安中学附近。

李莉：您是怎么开始学漆艺术的呢？

吴守端：我初中毕业是 1956 年。初中毕业时，刚好我父亲病重，所以初中毕业考我也没有去，那我就没有办法接着读高中。刚刚好那年福州工艺美术学校开始招生。当时国家对老艺人很重视，希望把老艺人的技艺发扬光大。学校就从班级里挑选

吴守端个人照　吴守端供图

学生跟老艺人学习，于是我从学校被挑选到福州市工艺美术研究所跟老艺人学习漆工艺。我跟过两个师傅，第一个是高秀泉老师。他是专门做漆画的。到 1963 年高秀泉老师去世了，领导又叫我去跟李芝卿老师。李芝卿是做漆器装饰的，擅长台花、窑变等髹饰技艺。所以我学习漆工艺技法是比较全面一点的。研究所的各个工艺种类的老艺人在当时都是顶尖的。

我算是很幸运的一个，我跟了两个最棒的老艺人！我到研究所的时候，领导对我很严格，提了三个条件。我这么老都还记得这三个条件：第一个是要听党的话；第二个是要把师傅当作父母亲对待；第三个是不要太早结婚。

李莉：那您是多少岁结婚的？

吴守端：27岁，在那个时候是很迟的。我自己有亲身体会，太早结婚肯定对漆画创作不好。

李莉：我听说过"三朵金花"的故事，就是三个女学徒跟三位老艺人学习漆艺术的事。一个是您跟高秀泉老师学习，一个是施萱荣跟李芝卿老师学习，还有一个是？

吴守端：杨幼华（音）跟沈忠英老师。施萱荣、杨幼华她两个都是从一脱厂调来的，然后又到学校进修。沈忠英是专门做薄料的，杨幼华跟她学薄料髹饰，可惜她没有学完。可能她觉得学漆器很苦，后来就改行当中医，没有再做漆艺。施萱荣回到一脱厂后，因为她的丈夫在广州当老师，后来她被调到广州美术学院。薄料很讲究的，是沈绍安漆艺技法中最突出、最传统的。沈忠英老师在福州工艺美术研究所的时候就50多岁了。在她结婚的时候，有谣传说她家里很富裕，陪嫁了一个金的观音菩萨。是有陪嫁这回事，但菩萨不是真金，只是贴金箔的漆塑。沈忠英老师跟我说过，她家也没有传说的有钱，到以后也慢慢衰落了。一个是战争的缘故，一个是她家的漆器大多是外国人来买，这毕竟有限。加上她家用料都是真金箔、真材料，所以买的人少了，也慢慢衰落了。

李莉：您跟高秀泉老师学习的经历是怎样的呢？

吴守端：在三个女学徒中，我是最肯干的，我什么活儿都干。我们进去先研磨颜料，天天都要磨，我当时年轻，有力气。我们还经常到西湖写生。

李莉：高老师有没有给您立什么学习的规矩？

吴守端：有嘛，他有要求。首先学习要专心，要认真肯干。刚开始画漆画的时候，要用老鼠笔勾出类似工笔画的那种线，很细的线，也需要笔法。他一边教，我一边实践。

李莉：您觉得高老师漆画最厉害的地方体现在哪里呢？

吴守端：他工笔画画得非常好。我们做漆画这个行业都要用到工笔画。他勾线勾得很好，手很稳，掌握线的虚实很到位。

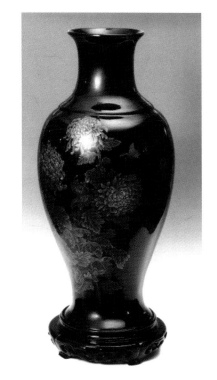

吴守端作品《菊花瓶》 图片出自《中国现代美术全集·漆器》

李莉：他擅长画什么题材？

吴守端：他以前多半是画花鸟，我以前也是。我调到研究所时，每天早上5点就起来去写生，就在研究所楼下的小花圃里。

李莉：那高老师是直接在器物上画吗，还是在板上画？

吴守端：画板都是后期的年轻人才开始用的。器物不好画，但他多半在花瓶上画，也有的是盒子。

李莉：高老师画完后就拿到工厂做样品，厂里的画工就按照样品去临摹，是这样的工作流程吗？

吴守端：有时候是这样。我们研究所以研究为主，没什

吴守端的漆画工作台

吴守端自制笔架和漆画笔

么生产的。

李莉：那做出来的东西归谁？

吴守端：有的是保管在陈列室，有的被拿到工厂做样本。有时候出口公司来订货，很多老艺人的作品都被他们拿走了。工厂里的订单多半来自外贸。我们研究所没有订单压力。

李莉：在漆器上画很难，对不对？难在哪？

吴守端：画板是平面的，从构图来说，平面好处理。瓶子有弧度，圆的构图就不一样。瓶子的造型都不一样，要根据造型来构图。画花瓶有讲究：画稿要画在花瓶的三分之二处，不能画在花瓶的一半处，画稿要占据花瓶整体的四分之三。还有画的时候，漆会流，会垂流下来。漆还很黏，漆调得太稀不行，太浓也不行。我们以前毛笔是买狼毫的，因为狼毫比较有弹性。我们都是用银箔调漆来渲染，漆黏黏的，要画得很均匀，才算好的作品。

李莉：我看高老师的漆画，就是直接在漆地上画画，完了都没有再罩一层。

吴守端：对，他画漆画没有再罩一层。漆买回来后，还要调漆，漆跟干饭一样黏黏的。炼漆厂在义洲。过去炼漆厂很讲究，炼漆的主要秘诀不会随便讲。当时炼漆的主要是几个老艺人，人不多，炼漆厂是集体企业。

李莉：现在福州市工艺美术研究所基本上没有做研究了吧？

吴守端：现在没有了。老艺人都没有了。现在我最老了。

李莉："三朵金花"的事情不可能再复制了。

吴守端：我是最后的，之后就没有了。但高老师学生很多，一脱厂、二脱厂都有，漆画厂也有。

李莉：福州还有漆画厂？

吴守端：义洲以前有一幢大房子，租来的。高老师便建了一

1962年首创鎏勾勒单金技法，首应用在如作《海螺2》中，被选送福州市迎美术展览（1963年，北京），受到首市和北京观美术界及评界和新闻界的究分肯定和热烈赞美。

我国著名的文博专家王去景当年参观时对首向着称："其鎏勾单金技法是继明清以来传统鎏金主题材和技法上创新和突破。颇有新意，可谓古融今用。现在日本莉给金工精雅色，都未见这样思勾勒单金手法做作品面现"作品具有非常高的艺术收存价值。

吴守端亲手抄写的作品评价

个漆画工厂，自己去教。盛继昌也是他的学生。黄时中[1]是我师弟。

李莉：黄时中那时是工艺美术学校的学生，还是一脱厂的工人？

吴守端：那时他很小，什么都不是。但他绘画天赋好。一个名人把他介绍到研究所，就跟高老师学。他家里比较穷，他爸爸是做毛笔的。

李莉：他那么小就跟着高老师，是学什么呢？

吴守端：跟高老师学漆画。他白天一般都去写生。他没有钱，高老师养他。刚来研究所，我跟施萱荣一起吃，后来我们三个人一起吃。

李莉：高老师除了非常熟练地随着器型应物象形，他的手艺还有其他什么特色？

吴守端：图案，他也画得很好。

李莉：做什么样的图案，吉祥图案吗？

吴守端：不一定，有的是他自己设计画稿。工厂要按照

[1]黄时中，字三元，1942年生，福建省福州市人，中国工艺美术大师。

他的画稿结合生产需求，画到作品上。

李莉：他也去工厂问生产需求吗？

吴守端：是。我们一般一个星期去一趟工厂。跟工厂做设计的交流，接触的都是领导。工人没有办法做画稿，要和管工艺的人交流。

李莉：从1958年到1962年您都跟着高秀泉老师学是吧？

吴守端：是，1963年以后跟李芝卿老师学。

李莉：那您什么时候毕业的，跟老艺人学习有毕业的说

吴守端在工作台前

吴守端对自己漆画的补注

李莉: 那无勾线晕金技法是高老师教您的吗?

吴守端: 这个是我自己摸索的。这里面有一段故事。高秀泉老师去世后,领导叫我跟李芝卿老师学。但研究所在1961年还是1962年时评工资,我没有评上。李芝卿就骂我,还把我骂哭了。

李莉: 为什么骂你?

吴守端: 李芝卿老师问我为什么不去做漆器,说我生产东西很少。我说这个主要原因要去问领导,领导叫我干什么我就干什么。当时研究所只有十多个人,财务、供销、保管这些后勤人员都没有配齐。我是一个很听领导话的人,所以什么工作都做。你看做了这么多事,哪里有时间创作。但当时我想被李老师骂那也是好事,我要争气!我从美术学校调过去跟老艺人学,再不会做漆器,就会被人笑死了。所以我

法吗?

吴守端: 没有说毕业不毕业,主要是你会不会做。工厂里面有的工人学到老,也才二级。好苦!

就开始琢磨要创作漆画,少做后勤的工作了。我就不相信我不会做。之后我就做了白毛女漆塑像的上色和髹饰工作。白毛女全白的色彩,要调漆。漆本身是黑的,要调成白色,就是一件很难的事情。

李莉: 漆画《海螺》就是当时做的,对吧?

吴守端: 是。

李莉: 这件原作还在您家里吗?

吴守端: 没有,家里也没有了。这个图像做了好几面,一面好像是被美术馆收藏了。这个漆地是推光的,然后在漆地上画晕金。调漆很讲究,要有亮度。

李莉: 漆地的推光也是您自己做吗?

吴守端: 是的。当时我创作这个漆画的时候,盛继昌的晕金名气大,但是他是有勾线的。我就想,不要勾线的该怎么做,我就从漆怎么调、怎么渲染开始,结果我真就做成了。

李莉: 在做无勾线晕金的时候,您觉得最重要的除了耐心、细心,还有什么?

吴守端: 要观察画面对象。素描造型要有立体感,图案和工笔画法要结合起来。我把各种学习的基础都配合起来。

李莉: 这个螺,您是临摹还是写生?

吴守端: 螺的形象有找资料参考,但关键还是写生。

李莉: 那李芝卿老先生看到您的这件作品,有什么反应吗?

吴守端: 他佩服了。他跟我姐姐说,这个技术不要教给别人。这件《海螺》后来在工艺美术展览上被王世襄老师看到,获得了他的肯定。他评价我的这种无勾线晕金技法,"是继明清以来,传统晕金在题材和技法上(的)创新和突破,富有新意,可谓古为今用。现在日本莳绘虽工精雅绝,却未见这

样无勾勒晕金手法作品出现"。他认为作品具有非常高的艺术收藏价值。

李莉：那您什么时候离开的研究所？

吴守端：1966年。

李莉：为什么要离开？

吴守端：因为研究所被解散[①]了。研究所被解散两天后，北京通知不能散，但实际上已经解散了。我被分配到福州木画厂。

李莉：您到木画厂做什么呢？

吴守端：最开始做刻树。我也会刻，因为晕金技法里也要用到刻纸。但我更愿意到漆组做地底。我用磨漆画的效果去配合木画，用漆给木画做背景，比如天空之类。

李莉：福州市工艺美术研究所解散的时候，三朵金花还在吗？

吴守端：就剩下我一个人。

李莉：那您什么时候调到福建省工艺美术实验厂的？

吴守端：好像20世纪70年代。我在木画厂待了三四年，我有点忘记了。听说是王和举老师提名调我过去。我就在工艺美术实验厂退休。我53岁的时候因病提前退休，现在的退休工资是2700块。

我记得以前实验厂和省工艺美术研究所是一个单位，不知道为什么分开了。这两个单位都在一幢楼里（福州市五一路蒙古营福建省工艺美术大楼），我在四楼，王和举老师在三楼。为了准备1986年北京全国美术作品展览，福建省工艺美术研究所的王和举老师他们需要漆板，就找我做。那么大

的漆板都是我一个人做的。他们看我做得好，也建议我参加全国美展。王和举老师说这个是全国美展，不参加很可惜。我就想，要画什么好呢，最后决定画莲花，作品《玉立》就获得了当年的优秀奖。展览的时候，被美国大使馆的人看见，于是被收藏了。

李莉：那您平常做漆画那么忙，家里谁管？

吴守端：家务活儿也是我做。我把孩子背在身上，就这样背着煮饭。我在木画厂的时候，孩子很小，所以我天天把他带到木画厂。

李莉：您真的很厉害，很能吃苦！

吴守端：我的老师高秀泉才是真正能吃苦。高老师人很好，赚的钱都给老婆。他自己很节约，每天吃萝卜干。陈子奋很佩服高秀泉。我个人认为高秀泉的工笔不输陈子奋[②]，甚至比陈子奋的工笔更灵活。可惜现在提到高秀泉老师的越来越少，我挺难过。

李莉：您53岁退休后，仍然坚持漆画创作，到现在快30年了，就一直在这个封闭的后阳台做漆画吗？

吴守端：多亏有这个后阳台，以前在房间里做漆画，那才苦咧，现在好多了。

李莉：用硫酸纸盖住漆画，免得落灰尘，这跟书里说的一样。

吴守端：是的。做漆画特别讲究干净，做到这个时候跟命一样宝贝。我给你讲讲我怎么做晕金[③]。颜色要有层次，才能把茸茸的肌理表现出来。金的颜色也是一层一层地渲染上去的。漆也要调，漆的浓淡要根据这个丹顶鹤的形体结构

[①]按照《福建省志·二轻工业志》的说法，福州市工艺美术研究所1970年解散，1980年恢复，并改名为福州市漆器研究所。
[②]陈子奋（1898-1976），福州长乐人，原名起，号无寐、水叟、凤叟。国画家，诗书画印皆独树一帜于福建，乃至全国。
[③]晕金之法即用金银粉渲染，北京漆业称为搜金。一般多于彩绘，即在彩漆上敷擦金银粉。

吴守端用无勾线晕金技法画丹顶鹤的局部

来控制。为了观察，我都要到动物园去写生。

李莉：这笔头很平，很特别，这都是您自己包的吗？

吴守端：这都是自己包的。在工厂里的时候，王和举老师的笔也都是我帮他包的。

李莉：听了您的从艺经历，非常感动，谢谢您！

三、张升华："我爷爷张国潮，仿唐三彩的釉变做得非常好。"

【人物名片】

张国潮（1917—1995），男，1917年2月出生于福州，是1956年社会主义改造手工艺后的第一批被福州市确认的老艺人。1958年，曾为毛泽东主席乘坐的第一辆"东风"牌轿车仪表盘做漆艺赤宝砂装饰。赤宝砂工艺髹饰是福州最具特色的漆艺髹饰技法，制作流程非常复杂。

张家文，1957年生，张国潮第三子。获福建省工艺美术大师、福建省漆艺大师、福建省非物质文化遗产传承人、福州市特级艺人等称号。2000年，其为中央军事委员会制作的大型雕填镶嵌缠枝牡丹花瓶获得盛赞。2010年，其为上海世博会福建馆制作的3.6米高雕填镶嵌缠枝牡丹大花瓶，成为镇馆之宝。张家文擅长脱胎雕填镶嵌、漆变、仿唐三彩、宝砂技法、薄料等濒临灭绝的高难度技艺的传承与创新。2012年，张家文工作室被福建省人力资源和社会保障厅授予"省级技能大师工作室"称号。

张升华，1980年生，张国潮之孙，现从事漆艺创作。

【访谈缘起】

张国潮老艺人参与了传统漆艺术融入中国自主设计的汽车研发的过程。在他的亲身实践与耐心操作中，传统漆工艺和现代工业设计完美地结合在一起，成为福州漆工艺创新方

向的一个亮点。张国潮老艺人并没有以此为傲，其平淡豁达的人生态度，成为此次笔者访谈的缘起。文献资料关于张国潮及其后代的介绍特别少，于是，笔者辗转找到张国潮儿子张家文家，在其位于福州闽侯县荆溪镇厚屿村的家中（内有漆作坊）访问他关于张国潮老艺人和其家人从事漆艺术作业的经历。因张家文只会说福州话，故请其儿子张升华代为接受采访。

访谈时间：2018 年 5 月 5 日
访谈地点：福州闽侯张升华家
访谈人：李莉
受访人：张升华

李莉：说说你爷爷张国潮、父亲张家文的漆艺经历吧。你爷爷退休后，张家文师傅是不是就顶了他的班？

张升华：是。1983 年，福州市有一个优待老艺人的政策，就是可以带子女进工厂。我父亲是最后一批享受这个优惠政策的，被安排在福州市第二脱胎漆器厂（下文口述中简称"二脱厂"），在创新组跟着我爷爷学习漆艺术。他从地底到漆器髹饰，各种漆工艺都会做，比较全面。我自己明年就可以拿到福建师范大学美术学院设计专业的本科毕业

张国潮　张升华供图

张家文　张升华供图

证书（继续教育）。我母亲也会做漆器，父亲做的时候，她会在旁边帮忙。

李莉：张国潮在二脱厂工作时，跟沈幼兰有联系吗？

张升华：我也是听说的。据说我爷爷 13 岁时，经本族人介绍到沈幼兰的工坊里学习漆艺术。那会儿他觉得学习漆艺术很苦，还有了放弃的念头。但后来因为学习努力，他被沈家看中了，娶了沈幼兰的养女，成了沈家的女婿。

李莉：你奶奶还在吗？

张升华：她很早就去世了。

李莉：你奶奶在世的时候，跟沈幼兰的家族有联系吗？

张升华：有来往。我听说，沈幼兰还希望我爷爷可以和他们一起做漆艺术。

李莉：你能否总结一下你爷爷在漆艺术上的独创之处？

张升华：在髹饰技法里面，他独创了仿唐三彩的釉变（流釉肌理）。[1]

李莉：请问他是什么时候研制出这种髹饰工艺的？

张升华：我爷爷不在很多年了，我不知道他是什么时候研究出来的。

李莉：那是谁告诉你这是他的首创呢？

张升华：这个是全行业都知道他得奖的东西。

李莉：这大概是他在二脱厂，在创新组，20 世纪 60 至 70 年代创作的吧？

张升华：是。

李莉：在汽车里做的髹饰工艺是赤宝砂对吧？这个赤宝砂李芝卿也会做，是吗？

张升华：现在这个赤宝砂工艺已经普及了，我们全部都

①仿唐三彩的流釉和窑变的技法是不是张国潮先生首创，还值得商榷。虽然受访人在访谈时非常肯定地表示这是张国潮的首创，但并没有文献佐证。

张国潮作品《对瓶》　图片出自《中国现代美术全集·漆器》

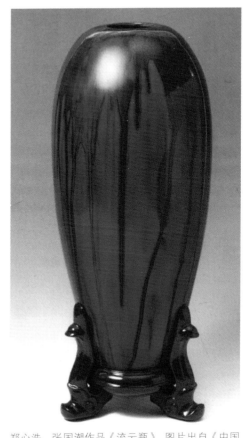

郑心浩、张国潮作品《流云瓶》　图片出自《中国现代美术全集·漆器》

会做。

李莉：可以介绍下赤宝砂的工艺流程吗？你觉得这个赤宝砂算是你爷爷的一个代表性的髹饰工艺吗？

张升华：在这本书（《百年漆情：福州脱胎漆艺传承》[①]）里，有专门写赤宝砂的工艺和我爷爷在长春做汽车仪表盘髹饰工作的记录。

李莉：但为什么有的书上说你爷爷是擅长做脱胎的呢？

张升华：因为脱胎是沈家最拿手的，沈绍安是创始人。他在髹饰技艺上，从技法创新、制作创新、工艺创新等方面都非常拔尖。带爷爷学习漆艺术的就是沈家，所以他就要发扬光大沈家的传统。

李莉：什么是"小十五宝"？这"小十五宝"大概是什

[①]该书为张家文著。书中描述赤宝砂工艺是张国潮擅长的，所以他信心满满。经过反复深入讨论，最终小组一致同意为了充分体现中国制造的内涵与分量，轿车的仪表盘和内车窗的漆髹饰采用赤宝砂工艺。

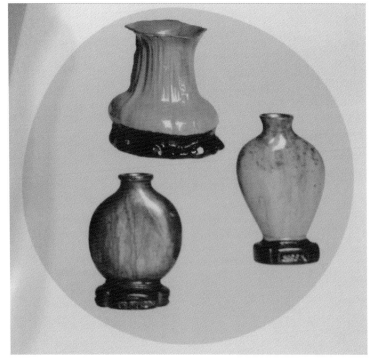

张国潮晚年作品系列釉变脱胎漆器《小十五宝》 图片出自《百年漆情：福州脱胎漆艺传承》

么时候做的？

张升华：就是十五件非常小的漆器。这是爷爷自己的想法，大多都在退休后做的，是他在晚年时期的作品，每一款做一个，做完就不做了。这十五件都是他自己独立完成。这些作品没有展出过，也没有拍卖，只被中央电视台拍过。我记得当时我很小，看着爷爷做了一些。他还在泥巴里加上一些稻谷壳，放在火里烧，第二天拿出来，泥巴就硬了。

四、王胜德："父亲做每件作品都要赋予它生命力。"

【人物名片】

王维蕴（1921—2005），男，福建省福州市人。1933年入沈绍安镐记做学徒，师从沈德铭。1956年进福州第一脱胎漆器厂任设计室主任。王维蕴漆器技术全面，精通脱胎工艺、漆器雕塑、薄料彩髹。1981年，其创作的《菊花晶圆罐》《刷丝变涂圆罐》荣获中国工艺美术"百花奖"银奖。1986年，其《白菜瓶》《三桃盘》荣获中国工艺美术"百花奖"金奖。1988年，被授予"中国工艺美术大师"荣誉称号。

王胜德，1950年生，王维蕴之子。2008年，荣获"福建省非物质文化遗产保护项目代表性传承人"称号。

【访谈缘起】

在福州漆艺术史上，王维蕴先生是跟沈家关系最近的一位艺人。沈家的漆工技艺，如泥塑、金漆薄料、"只口"等在王维蕴先生的漆艺作品中均有所体现。所以寻访王维蕴先生的儿子王胜德，听他口述父亲的经历及他本人的现状，成为这次口述史采访的缘起。

访谈时间：2018年6月10日
访谈地点：福州闽侯荆溪镇王胜德家
访谈人：李莉
受访人：王胜德

李莉：请先说说您自己的学艺经历吧。

王胜德：1965年，那时候我15岁。当时正是"文革"前一年，我父亲让我不要到社会上去，于是我就到一脱厂跟我父亲学漆艺术。一星期后，一脱厂领导知道了这件事，就跟

这个骆驼是仿三彩的漆塑　王胜德供图

当年用来做新年明信片的照片，观音像是沈正镐家最典型的漆塑作品　王胜德供图

我老爸建议说，在一脱厂学艺没工资，可以到外厂去做加工，不仅可以学到技术，还可以有收入。所以我就先到外厂去学习。那时候一脱厂有50多个外厂，我所在的外厂叫西门合作小组，在南街街道，就是今天乌山脚下通湖路上。

一直到1979年，中央落实了一个文件，内容是老艺人可以带亲生子女传艺。我就在1979年11月27日才正式成为一脱厂的工人。这是终生难忘的。

李莉："文革"时期，一脱厂还有正常生产吗？

王胜德：有，经济效益还可以的。"文革"期间，二脱厂被关闭后合并到一脱厂。

李莉：您是到一脱厂哪个车间，还是就跟着您父亲呢？

王胜德：我就跟他。厂里有个设计室，设计、创新、试验都在一起，没有分。我父亲是设计室主任。

李莉：当时在一脱厂还有老艺人带子女的吗？

王胜德：一个是郭德森，他是做绘画的一级艺人，他儿子叫郭光华；一个是做印锦的，名字我忘记了，和我父亲一样都是二级艺人，他也带他的儿子。

李莉：您跟着父亲学，比一般的徒弟要学得多吧？

王胜德：我如果可以在1973年就进入一脱厂那该多好！我就可以向更多的老师傅多学一些。

李莉：那您是什么时候退休的？

王胜德：我1979年进厂，到了我45岁的时候，厂子就垮掉了。也就是1995年，厂子效益就不好了。那时候就下岗，拿了退职的钱11000元就结束工厂工作。那时候交了一个费用，保证能领到退休工资就算了。

李莉：工厂1995年解散的时候，王维蕴老先生是不是早就退休了？

王胜德：他70岁才退休，一般正常的是60岁退休。但其实20世

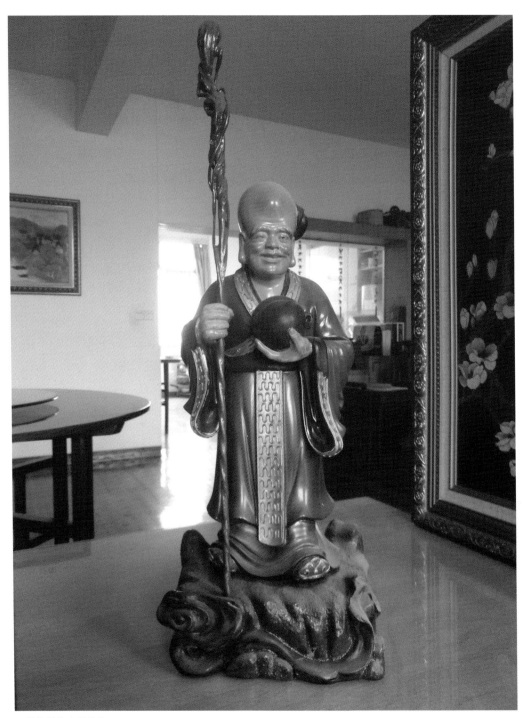

王维蕴所作寿星漆塑

纪 80 年代就开始包产到户了。我父亲、黄时中、郑修铃搞了三个工作室开始搞承包。工作室负责生产，厂里销售，四六分成。

李莉：那当时你们工作室有多少个人呢？

王胜德：八个人。我们家就占了四个人，我、我父亲、我妹妹，还有一个我弟弟。

李莉：您还有妹妹？

王胜德：是，有两个妹妹，一个弟弟，我是老大。从我懂事起，就是被到处托管。

李莉：可能是王老先生太忙了，没办法带。那你弟弟妹妹出来以后你就负责照顾了？

王胜德：没错。我父亲每天晚上八九点才回家。到家的时候，我跟我妹妹窝在那边，一只只大蚊子盯着我们。

李莉：你们工作室八个人，另外四位师傅他们擅长做什么工序呢？

王胜德：四位师傅都是我父亲的弟子，他们擅长打底。我负责做全过程，我对脱胎漆器行业里头的工序，没有一个盲点。

李莉：这是跟王维蕴先生教您有直接的关系。他在沈德铭家里学来的那一套漆工艺，统统都教给你了，对吗？

王胜德：没错！我现在跟我儿子和学生说的每一句话都不是我一个人总结出来的，这里面有七八代人总结的经验，到了我这里口传给他们。

李莉：王维蕴老先生他最擅长的好像是脱胎这一块，他器物造型做得非常好，是吧？其实他也是一个多面手，是这样吗？

王胜德：他也是全面手。这里有一个故事。在我们姓王

的家族里，有一个叔叔，他是做泥塑宗教造像的。1949 年以前，他专门为各个漆器商号做泥塑人物，也为沈德铭家服务。我父亲小时候对玩泥巴有兴趣，到了 12 岁左右的时候，他看到这个叔叔做泥塑，就想跟着他学。这个叔叔就带着他到沈德铭家去做泥塑，让我父亲帮着做修光的工作。有一天我父亲独自把弥勒佛泥塑出来后，被他看到了，他就不让我父亲再来学了。我父亲被拒绝做泥塑后，看到沈德铭家的漆器也很好，就想到沈德铭的漆器铺里去学漆器。沈德铭问我父亲多大了，沈德铭的母亲则叫我父亲做三件事：扫地、换水烟斗，还有一个就是磨漆板。老太太用这三件事来考核我父亲。父亲方方面面都做得很好。老太太看在眼里很满意，当下就让我父亲留下来。老太太还对我父亲说，只要他在店里头能把这个手艺学得下去，不愁婆亲。当时学徒学做工一年才能回去一次，我父亲倒是随时随地都能回家，沈德铭管得没有那么严格。

我父亲在沈德铭家做学徒的时候，一天晚上，沈德铭全家都外出看戏，只留他一个人看家。中间人带外国人来买沈家的脱胎漆器，我父亲不会英语，也不懂说东西是多少钱。于是他打开门，让他们进来，把他们看满意的放在桌子上，在毛边纸上画圈圈，1 块光洋（民国时期主要流通货币）画一个圈，5 块光洋画五圈，把钱放在圈圈里。就这样他一个晚上卖了 36 块光洋。沈德铭回来后，我父亲就跟他说做成了一单生意。沈德铭惊呆了。听了过程后，他摸着我父亲的头说这样不行，师娘接着说，让父亲以后跟玲瑜（沈德铭女儿）一起念书。

李莉：那时候您父亲是十几岁啊？

王胜德：差不多 15 岁，真的就和沈家女儿一起去读了私

塾。后来父亲去了江西的手工艺厂干了 8 年，到 1945 年他从江西回来后，沈德铭想把女儿嫁给他。但我爷爷不同意。我爷爷认为她是官家小姐，肩不能挑，不能干活。我爷爷是种田的农民，把田地看得相当重。我爷爷有 5 个小孩，我父亲排行老二，家里负担相当重。最后我父亲的婚事由我太祖母（我爷爷的妈妈）包办，沈德铭的提议也就不了了之。沈玲瑜好像是到了 30 多岁才出嫁，她后来也在二脱厂，她的儿子也到二脱厂做过。

李莉：沈德铭家里的人都还挺有感情，人挺善良的。

王胜德：是很善良。我从懂事开始，基本每个星期都会到沈德铭家去。沈德铭的太太（沈元母亲），她把我当自己家孙子一样。那时候我小呀，在家里没啥吃的，到她家里就有苹果、山东梨、柑吃。1958 年福州通火车，老人家不愿意去北京，沈元就骗他妈妈去看火车，将老人家带去北京。我父亲到北京人民大会堂参加装修工作和开会，去看她老人家，她哭着要跟我父亲回福州。

李莉：你们家和沈玲瑜还有联系吗？

王胜德：有，一直都有。还有沈忠英（沈德铭的妹妹），我们都有联系。还有一个沈德铭的义女也有联系。我三四十岁的时候她去世了。她没有收入，我父亲和我都有补贴她。1986 年的沈绍安脱胎漆器 200 周年纪念会也是我父亲提议发起的纪念活动。

李莉：是王维蕴先生一发起，政府就同意了吗？

王胜德：当时沈绍安这个金字招牌，政府也是需要的。所以我父亲一提议，政府就同意了。过去认为漆器厂是终身制的，端着铁饭碗，都有钱赚。那时候脱胎漆器全面开花，全国各地都有人到我们福州来学漆艺术。

李莉：您父亲去北京做人民大会堂的室内装修的时候，你还很小，对吗？

王胜德：是。那是件很光荣的事情。当时我父亲去的时候，我爷爷在村子里提到我父亲去北京，感觉很有面子。我知道我父亲去北京花的时间从四天四夜、两天两夜、19 小时，一直到 9 小时，你看国家的发展多迅速。我到北京四天四夜没有经历，但是两天两夜我有经历。

李莉：您到北京去做什么呢？

王胜德：我 20 世纪 80 年代初就到北京去参加人民大会堂的第二次内部修缮。

李莉：王老先生有没有跟您一起去？

王胜德家漆工坊里的脱胎毛主席塑像，他可以很轻松地将这件漆塑像抬起来

王胜德：那时候他不去了。

李莉：您负责做什么呢？

王胜德：在福州一脱厂里做漆器，做完以后带到北京去安装。大屏风、龙凤壁饰等，我们父子在人民大会堂的作品多了。后来2008年，厦门的沈锦丽接了鸟巢贵宾厅的装饰业务，请我去。同一年人民大会堂东大厅的《松鹤延年》（王维蕴的作品），也请我去修复。

李莉：那您在20世纪80年代经常出差，是吧？

王胜德：是。大概在1981年，我到成都博物馆参加汉代漆器复制工作，林源老师也有去。

李莉：可否请您总结王维蕴老先生的漆艺术特点？就是说说他跟其他漆艺人不一样的地方在哪里。

王胜德：他的特点是对于漆艺术掌握得比较全面。他跟我说，做每个作品都要赋予生命力。

李莉：他在泥塑造型这一块的确要超过同行，是吧？

王胜德：是的。泥塑，我们家做的就是写实的。

李莉：王老先生和他的作品的照片有吗，可否给我看一下？

王胜德：我们搞工艺的人，都是做实在事，照片比较少。这些都是以前作品的老照片，是拿到照相馆去照来做资料的。

盒子是脱胎漆器里工艺要求最高的。你看，你拿着盖子把盒子提起来，盒子不会掉。这就要求盒子盖的精准性要高。这个工艺就是我们家自己的特色，在外面很难看到这样。这就是工艺和装饰效果的结合。也是我父亲教我的。

李莉：不管什么盒子，只要你家做，都能做到这样吗？

王胜德：不是所有的盒子都可以做到这样精密，要看盒子的用途。我给你看的是精品，如果是商品，就有商品的要求。精品是不卖的。

李莉：盒子是用什么木头做的。

王胜德：楠木。虽然它的定性比较高，但没有几十年的楠木也是不行的。普通木头会变形、走样。

李莉：王老师今天的访谈就到这。非常感谢您！

王胜德讲述漆盒的工艺特点

王胜德现场提起盒子

第四章　福建当代漆艺术家访问录

第一节 历史转型期间的福建当代漆艺术家

这个部分将关注福建漆艺术结构体系中的漆画。为何要在口述史中用福建漆艺术家的个案来呈现当代福建漆画文脉的特写细节？最直接的原因是艺术家们创作内容与漆画的紧密关系，以及漆画与漆艺术之间不可"间离"的存在。这一原因，成为笔者在口述史整理过程中理解漆画，尤其是福建漆画文脉的研究基点。九位艺术家的访谈调研结束后，再来归纳他们之间的共性与个性，以及艺术家们的"艺术意志"与漆艺术存在的生产情境和经济体制关系，在反思中整理艺术家、艺术创作、工艺生产、文化消费的内在关联，这对于笔者而言是件极具挑战的事。于是，笔者的思考和推理不再拘泥于对图像形式的溯源与形式分析，而将关注的焦点放置于现代消费社会的经济、文化的维度下进行考察：福州漆器生产的颓势与福建漆画创作的优势、漆画图像的丰富性与漆艺术的工艺局限，以及漆艺术未来的多元化可能。

漆画，这一名词作为艺术术语，是经由历史与制度性话语权的选择而确立的。漆画的确立和创新不是针对漆工艺的器型分类的范畴而言，而是源于艺术意志的要求以及现代社会的文化消费需求。从崇高与优美的古典美学的角度而言，装置在挂屏、挂框、屏风上的漆画图像所呈现的刻板印象，让图像拘泥于传统的认知；而挂在"展场、庙堂"之上的画框则成为隔离现实社会与精神世界的提示符。墨守成规和与时俱进无法调和漆艺术所处的消费症结。阅读《福建经济年鉴》和《福州年鉴》，笔者对比 1990 至 2007 年期间关于"工艺美术"这一条目的描述字数及其在工业业态中的分布和发展程度，就能直接感受到工艺美术发展的窘境。福建的省会城市——福州，一贯以深厚的工艺美术资源和传统为骄傲，然而在现代化的工业进程中，面临利润和产值的评测，下降的数字和百分比则成为无法继续骄傲的囿言，再深厚的传统资源也无法改变国有漆器生产企业破产的命运。为什么会出现一边是漆器生产企业的关停[①]，一边是漆画在高校教育以及全国美展体系中的壮大，反差如此巨大的对比？当我们把漆置于观念的精神维度下，也许多元思维意识下的艺术创作可以成为活化漆艺术传统的图像、造型来源。但是，如果我们不能从物质的角度去厘清福州传统漆工艺中造型与图像的

①关于这一情况，从历年的《福建经济年鉴》和《福州年鉴》中可以得知，从 1986 开始，在福州国有漆器厂里实行承包机制，这一企业管理手段说明国企内部也形成了计划经济。这对漆器生产起到一定的阻碍作用。而在 1996 至 2003 年的年鉴中，关于福州第一脱胎漆器厂和第二脱胎漆器厂的生产经营情况、职工分流等的记录较少，但在 2003 年两个国有漆器厂的关闭解散无疑是令人惋惜的。

语汇结构与体系，单向度地凭借个体观念的强大去震撼艺术中的灵韵，这不也是一种典型的英雄主义吗？然而对于漆工艺存续这样的话题，个体艺术家的典型性显然不足以回应。艺术家唯一能做的，就是做好自己！

曾经在工艺生产体系中掌握技术优越的国有漆器生产企业，在 20 世纪 80 年代已经体验到漆器生产技术的转移、消解和流逝。社会主义工厂赋予手艺人在政治上的优越感和人文关怀，让他们集中在以工厂为核心的单位中发挥着个体的力量。然而随着第一代老艺人如高秀泉、沈幼兰、李芝卿、林廷群、沈忠英等人的陆续仙逝，承续老艺人的第二代工艺美术大师、工艺美术家们必须直面以多快好省、物美价廉为目标的漆器生产模式。而当传统漆器工艺技术的优越感无法在国有企业延续的时候，随着社会的需要，技术逐渐从工厂，从工艺美术生产系统，转向私营企业以及教育系统中的各级学校。漆器生产的递减与漆艺术消费高涨的窘境，自然让漆

画的创作群体逐渐掌握话语权，进而影响到了工厂。2003 年国有漆器厂的关停，意味着漆器生产技术的"消逝"。因为从工厂建立起，固定在流水线上的工人，注定只能在某个工艺流程中体现技术的优势。关停，意味着工人们要成为独立的漆器手艺人，他们必须凭借各自的技术优势去谋生，但尴尬的是，工人在技术上的局限性，让其在漆器的故乡以专业谋生，居然有点难。

要想去采访散落在坊间的福州漆器工人，实在是一件难事。可那些和福州漆器生产企业有着直接或间接联系的艺术家们，采访他们却相对集中和方便。但对于福建漆艺术研究而言，看不到漆器厂、访问不到曾经的漆工，并不意味着他们不存在。笔者力所能及之处，就是在这样的转型期间，将所能直接感受到的漆艺家们的创作境况呈现出来，这就是采访他们的原因。

第二节　福建当代漆艺术家访谈

一、王和举："作品最紧要的是唯一性。"

【人物名片】

王和举，1936 年生，四川成都人，擅长磨漆画。高级工艺美术师，闽江学院客座教授，享受国务院特殊津贴。1959 年毕业于四川美术学院，1993 年被轻工部授予"中国工艺美术大师"荣誉称号。代表作品有《盐场》《鼓浪屿》《老子出关》《九歌》《兵车行》等，其中《九歌·山鬼》《火烧赤壁》等作品被收录于《中国现代美术全集·漆画》。

【访谈缘起】

为什么王和举先生创作的漆画作品，经过时间的酝酿，能够成为时代的经典呢？这是我最想采访他的理由。

访谈时间：2018 年 6 月 9 日

访谈地点：福州王和举家

访谈人：李莉

受访人：王和举、陈义善①

李莉：我看了研究您的论文，您可是世家。

王和举：这跟我是不是世家没关系。不只是画画，对于文章，我的要求也比较高。有一篇文章写我写得比较靠谱，是闽江学院的老师梁秋祺写的。研究我的文章看这篇就够了。

李莉：这个（《火烧赤壁》）是春秋战国时期的纹样吗？

王和举：这是我最重视的一张画。第六届全国美术作品展览我就送了两张作品，另一张是《鼓浪屿》。可惜这张（《火烧赤壁》）什么奖都没有得。但是后来《中国现代美术全集·漆画》选了这张作品作封面。当年这作品还有一个金边，现在氧化了。所以后来我就不用那个材料了。

李莉：漆板是您自己推的，还是买的现成的？

王和举：板都是现成的，我只是在上面画画。意境，是

①王和举妻子，曾在福建省工艺美术实验厂漆器组工作过。

王和举作品《火烧赤壁》，创作于1984年　图片出自《向祖国汇报：新中国美术60年》

王和举作品《鼓浪屿》，创作于1979年，1984年获第六届全国美术作品展铜奖，并被中国美术馆收藏　图片出自《向祖国汇报：新中国美术60年》

我首要的追求。我的东西就是一个人、一只鸟、一朵花。我不爱搞那种看得很累的东西。我个人注重作品的文学性、历史性，最紧要的是唯一性。每一个画种之所以成立，都是因为唯一性的存在。

李莉：《盐场》是哪一年创作的呢？

王和举：《盐场》是1964年创作的，那会儿正是第四届全国美展。1965年《中国文学》英文版刊登了这件作品。《盐场》是中国美术馆收藏的第一件现代漆画。这件作品的文献价值就是在中国美术馆的"中国"和"第一"这两个词。

李莉：作品采用了什么漆工艺呢？

王和举：台花填彩。台花就是锡箔雕刻。贴上锡箔的黑底板就变成银白色的，这是锡箔本身的颜色。先把画稿拷贝到锡箔上，然后用刀把图形的轮廓线剔刻出来，再将所需要的颜色填嵌在刀子剔刻出的凹槽里。颜色之间都没有过渡，黑就是黑，黄就是黄。颜色填到你所需要的厚度时，等它干。漆层干后，后画的颜色会把前面填的颜色都盖住，板上呈现出乱七八糟的情况，这时如果要把图形显示出来，就需要磨。磨掉最上面的那层颜色，直到各漆层的高度一样。呈

现这样画面效果的工艺过程就叫台花填彩加磨显。

作品的签名也有故事。"白秋祥"是三个人的合称。当时为了参加全国美展，这件作品要在三周的时间里赶制出来，我一个人是绝对没办法，所以请了三个当时福州工艺美术学校的毕业生加入，每个人做一个局部。三个人分别是：黄匡白，后来福州工艺美术学校的副校长；陈秋芳，现在在福州远洋的漆艺基地；叶祥灶，现在好像生病在家。三个人为作品出了力，不能把人家的功劳给抹掉，所以就从每个人的名字中抽取一个字，留作纪念。

李莉：《火烧赤壁》《盐场》里都有很多装饰性元素，这些元素和您的老师沈福文有没有关系？

王和举：我从来不用"装饰性"这三个字。我认为画要体现写意性，装饰是一种假。去做装饰的话，画本身就是有缺陷的。

李莉：在作品《火烧赤壁》中，您是如何把战国时期水陆攻战纹铜壶中的狩猎纹与创作中的写意性进行有机的联系和处理的？

王和举：我追求写意性，自然就要去接触一些古的元素。《火烧赤壁》说的是三国的故事。像《赤壁赋》《三国演义》这些经典文学作品，都是我童年记忆中印象特别深刻的，自然会反映在我的绘画里。这不是一种适应，或者专门去深挖，而是自然呈现出

来。这就是我的创作初衷。题材选择了汉朝的事情，那在视觉形象上，我自然会去寻找接近汉朝的美术元素。

李莉：这是您汲古的一种来源对吗？

王和举：这是一种自然的冲动。

李莉：创作题材的来源是和您自身的文学素养、绘画观念紧密联系在一起的，是吧？

王和举：要把这之间的关系讲清楚不太容易，可以说是互为原因。

李莉：您1959年到福州后，当时福建漆器给您的印象是什么？

王和举：我对沈绍安不太感兴趣，我看见的漆器作品才算数。我是从四川过来的。我比较的对象只能是四川漆器，

王和举作品《盐场》　图片出自《向祖国汇报：新中国美术60年》

那福建就是比四川做得好，东西精到。对我这种漆专业的毕业生来讲，起码是一种视觉上的冲击。我每天要跟这些东西打交道，渐渐地就有兴趣用漆来表现我的绘画。之后又有很多因素推进了我的绘画跟漆联系起来。在这种氛围当中，《九歌》的第一稿就出来了。这就更提高了我用漆来表现绘画的兴趣。

李莉：从普通的画转向漆画，这是怎样的一个过程？

王和举：这也是一种创作的冲动。那时候我还很年轻，还不到30岁，正是人生不成熟的阶段。1963年做《九歌》的时候，27岁，管他成不成功，反正是做出来了。研究所的所长对文化很感兴趣，对我也很器重很支持。我就要求调李芝卿首传弟子施萱荣，跟我一起合作搞漆画。那段时期，是我在漆艺术方面进步的一个关键时期。

李莉：您是带着实验的心态，去摸索漆工艺如何有效呈现绘画的视觉效果的吧？

王和举：很多手段是四川没有的。我觉得新鲜，但又不会。所以施萱荣和我一起做漆画，实际上很多事情她就是我的师傅。直到现在，我操作漆工序的整套流程和习惯，依然按照施萱荣曾经告诉我的经验和方法。那时，她是学徒，我是大学生。但我是把她当成老师来请教。

李莉：施老师帮了您多久呢？

王和举：就是半年。半年时间《九歌》就创作出来了，年轻人手快。这半年我零距离地接触福州传统漆艺术，完全按照福州漆工艺操作。

李莉：后来还有类似施老师这样，懂漆工艺的人帮您吗？

王和举：以后就我一个人了。最多就是创作《盐场》的时候，请了三个工艺美术学校的毕业生来帮我。

李莉：和大师很近的这些学生们，现在年纪都很大了，像施萱荣老师也快80岁了。我做漆艺术口述史的目的，就是期望能采访和您同时代的前辈漆艺术家，去探寻两岸漆艺术的传统。大家都说福州有深厚的漆传统，那具体表现在什么地方呢？我想搞清楚。

王和举：漆工艺，从原材料到完成品，是一个有机的整体。现在有一个很好的口号叫可持续发展，但福州的漆艺术可持续发展了吗？

不可持续！一些措施造成了一种不可持续的状态。而我刚到福州参加工作的时候，福州当代漆艺术是可持续发展的。我看见那种让我感动的漆工状态，才促成我后来漆画创作的多样和丰富。如果是现在的这种气氛，那是不可能的。

为什么说现在不可持续，当年可持续？福州是全国漆艺术的头牌，这个是无可争议的。但是福州评不出一个漆艺术大师，漆工艺中除了髹饰，其他专业的大师一个都没有。过去也评职称。但那时候的叫法，不是什么大师，没有这么厉害，那时候就叫艺人。那时并没有可持续发展的口号，但是那时的评选措施完全体现了可持续发展的意识。

为什么这样讲？因为在整个漆艺生产的过程中，绘画、装饰的程序是它的末端，90%都在地底的各工序。没有地底的支撑，画要画在什么东西上？当年的艺人评选就是每一道工序都要评出那个工序的尖子，就叫作艺人。给了他荣誉，评出来之后就给他待遇。这就刺激了他工作的积极性。现在这种刺激只在这个末端，只在画画的这几个人上，90%的这个地底工序被忽略了。如果年轻人因此没有兴趣搞地底，这个程序就断掉了。那末端也就会慢慢死掉。

《东君》　　　　　《少司命》　　　　　《大司命》　　　　　《湘夫人》

《湘君》　　　　　　　　　《山鬼》　　　　　　　　　《国殇》

《河伯》　　　　　　　　《云中君》

1963年，王和举创作漆画《九歌》原始版组图，历时一年。原始版作品成型后遗失于"文革"期间。1978年，王和举重画漆画《九歌》组图，该组作品后被福建省美术馆收藏。　图片出自《向祖国汇报：新中国美术60年》

李莉：您去厦门创办厦门工艺美术学院（厦门工艺美术学院 1963 年更名为福建工艺美术学校，现为福州大学厦门工艺美术学院，口述中简称"厦门工艺美术学院"，下文同）的漆画专业后，还经常去上课吗？

王和举：1975 年我和吴川、郑力为创办了漆画专业，但 1976 年下学期我们就不再去了。后来 2003 年第一届的高研班我有教。汤志义就是那一班的。

李莉：那就是去了一两个学期后，就不再去了，是因为路途太远了吗？

王和举：跟路途没有关系。因为我不是那个单位的，我单位在福建省工艺美术研究所，说得直接一点就是去指导工作。可郑力为不一样，他已经是那里的教师。

李莉：郑力为老师是因为漆艺技法比较全面，所以才被从一脱厂调过去的？

王和举：他就是画得好，作品好。

李莉：那画《老子出关》是 1981 年的事情了，对吗？

王和举：不是，是 1985 年。

李莉：您突然间一下子就转到民间美术上去了，好像跳跃性太大了。为什么会有这么大的一个转变？

王和举：我的兴趣就是古典文学、民间美术。

李莉：但 1985 年之前您所表现出来的都是比较抒情的，是吧？

王和举：有一个偶然的机会，1985 年

我和陈明光一起到青海看彩陶，经过陕西。我有一个朋友在陕西群众艺术馆，他拿了很多藏品给我看，包括陕北剪纸、关中刺绣，还有皮影。我看后非常感动，当时就觉得要把这种感动发挥一下，想找一个和陕西有关系的题材，一下子就想到老子出关。老子出的什么关？函谷关，是河南、陕西的界关，所以就跟陕西有关系。我画的老子出关，并不是要画什么情节，什么历史，这些都不相干。我就是要借这个题目，

王和举 1985 年创作朱底版《老子出关》，1988 年创作灰底放大版《老子出关》 图片出自《向祖国汇报：新中国美术 60 年》

把我看见的陕北剪纸、关中刺绣给我的刺激，发挥一下，目的就是要表现那种陕西风味。

陈义善：《老子出关》有两个版本。一张是朱底的，还有一张是灰底的。展览的是朱底的那一张。

王和举：图形完全是原创的，味道就是当地的，颜色是关中刺绣的色彩。关中刺绣的色彩特点就是饱和，大红大紫大蓝。至于构图的形成要符合我的创作理念，就是那种抒情性。再复杂的构图，也要给人家一种爽快、轻松的感觉，必须要有主次。

李莉：作品有打磨吗，有再罩一层吗？

王和举：当然要打磨。就是完全按照这个漆的程序来搞。漆的程序有什么，我的归纳有三条。

第一个程序是堆高。因为漆的材料都有高度，漆一遍不够高，就要涂第二遍。《老子出关》涂了五六遍。

第二个程序，没有画的部分不是低吗？填平。所谓填平不是叫你去填窟窿。比方说你的底色是红，整个把红漆刷过去，那原来的黑板就变成红板，画面看不见了，填平就是把它覆盖了。

第三个程序是磨破。因为最初的图形被漆盖在下面，画要冒（显露）出来，你不磨就看不见。磨出来的时候，我们并不是要磨得很干净，要留一些痕迹，这就是趣味。痕迹需要显露到什么状态，那就要看悟性。因势利导，这四个字要贯穿创作的全过程。因为有很多偶然的东西，会在这个过程出现，有些是很好的效果，如果没有看见，那一不小心就没有了。所以在磨显过程中，创作者有意识留取的那些痕迹，其实是很重要的东西。

李莉：《老子出关》所有的细节都是您自己处理的吗？没有帮忙的人或是徒弟吗？

王和举：都自己做。不需要徒弟。

陈义善：除了那一幅（《盐场》）需要赶时间，有三个帮手，其他都是他从画稿一直到完成，全部一个人做。我觉得他很辛苦，想帮忙他都不要我帮。

王和举：你也帮了我很多。

陈义善：泡蛋壳、磨角丘、磨台花刀、洗笔刷，这些就是我的事情。

二、郑力为："漆会限制我，我必须受它的限制。"

【人物名片】

郑力为，男，1947年生，福建省福州市人，擅长漆画。1965年毕业于福州市工艺美术学校。曾任福建工艺美术学校高级讲师。1987年，被福建省人民政府授予工艺美术大师荣誉称号。主要作品《拉网》获得1984年第六届全国美术作品展览漆画银奖，为中国美术馆收藏。

【访谈缘起】

笔者在画册中看过郑力为老师的漆画作品《拉网》，想着如果能拜访作品的创作者那真是件特别值得期待的事情。

访谈时间：2018年12月19日
访谈地点：厦门郑力为家
访谈人：李莉
受访人：郑力为

郑力为个人照

李莉：请问您是福州工艺美术学校哪一届的学生？

郑力为：1965届。陈子奋教我们画花鸟。潘主兰也给我们上过课，但是他当时处境很不好，是在图书馆，主要是管图书。

李莉：您1965年从学校毕业后，分到哪个单位去了？

郑力为：我毕业后比较复杂，先留校，后来到了福建省工艺美术实验厂。1970年后我又到一脱厂工作了5年。毕业后我在福州工作了10年。

李莉：那时候，您有没有见过沈幼兰？

郑力为：没有见过。见过李芝卿，但是他没有给我们上过课，那时候他年龄也大了。

李莉：林源老师也在一脱厂工作过，还有郑修钤老师，您跟他们都同事过吗？

郑力为：我和郑修钤老师同事过。不过他是"文革"后才工作的，我是"文革"前参加工作的。

李莉：您也是在设计部门工作？

郑力为：我在一脱厂从打底开始，不是直接去设计。就是从最低的做底开始。

李莉：那些老师傅、老艺人，您也应该知道一些吧。

郑力为：都晓得一些，特别是高秀泉，但我在的时候都没见过。

李莉：您有没有看过李芝卿在福州市漆器研究所做的那些板？

郑力为：没有见他做这个板。但是板后来被福建省工艺美术研究所买去，是我去拿的。

李莉：还是您去拿的？

郑力为：对，花了700块人民币！100块板。

李莉：当时李芝卿老师人怎样？

郑力为：那时候他好像已经退休了，但100块板还在漆器研究所。他常常会到研究所、二脱厂、一脱厂去跑一跑、坐一坐，去聊聊天。

李莉：那老人家人怎么样？因为我们都没有什么资料可以看到李芝卿和别人的交往之类的。

郑力为：在我印象中很敬业的！要不哪里会那样做东西。

李莉：现在的人把那100块板好像当作圣物来看，觉得很厉害。您看到那100块板，心情是不是很激动？

郑力为：我没有激动的感觉，但那些板的确做得很好！

李莉：您拿回来以后，板就直接放在研究所的库房里，还是拿来展示？

郑力为：好像是放在库房里。因为研究所那时候搜集了很多这种工艺美术品，包括寿山石雕，还有木偶头。

李莉：您从省工艺美术实验厂就直接来到了鼓浪屿？

郑力为：不是。我在省工艺美术实验厂5年，后来就下放。像和举他们也都到农村去了。我到一脱厂，去做地底了。

李莉：那时候在地底车间，有没有老艺人？

郑力为：那太多了！做地底那是劳动强度很大的工作。我刚开始吃不消，后来时间长了，熟练后就能超过定额，还有点剩余。然后就是一个车间一个车间地磨炼，一直到去了设计室。

李莉：脱胎的车间你去了吗？

郑力为：脱胎我也会。

李莉：脱胎您也会，太厉害了！那时候是用石膏还是用古法？

郑力为：用石膏。他们脱胎的大部分是器皿。

李莉：这是您脱胎的？头像的原型是谁（见下图）？

郑力为：对！这个是1969年做的，原型是我。头像是中央美术学院的毕业生孙家钵雕塑的。脱胎是我自己做的。泥塑做完后，就做一个阴模，然后我们就从阴模里脱出来。你看，连手指痕迹都在。

李莉：脱胎对泥塑作品的还原度很高。

郑力为：头像塑了一个星期，他不满意就毁掉。后来就

孙家钵为郑力为塑头像后，郑力为把头像做成脱胎

再塑，这个做得就很快。

李莉：您在一脱厂的地底车间干了几年？是怎么去的设计室？

郑力为：在地底可能有两年。我为什么会到设计室呢，是在地底车间做完了，之后先到彩绘车间，后来就参加了复制马王堆的工作。

李莉：那是1972年到1974年？

郑力为：对，其中还有一个彩绘外棺和彩绘中棺的工作。我刚开始去长沙是去复制九子奁。博物馆方面说如果我们把九子奁复制出来，就可以再签订复制彩绘棺这个合同。那时我年龄比较小，没有什么资格，那就只好我去复制九子奁。

李莉：这是哪一年的事情，您在长沙待了多久？

郑力为：应该是1972或1973年，我好像每年都在那边待过两三个月。大家一块复制，但是像这种小的东西（九子奁）是一个人复制。要说后来我为什么会到设计室去，就是因为我复制了这个以后，厂里觉得还可以。

李莉：这么多云气纹您是怎么画的？很麻烦吧？

郑力为：也不会。但比如说这种流下来的斑斑驳驳的东西，你要基本接近，还是有点困难。

李莉：用照相放大，还是写生？

郑力为：没有。也不写生。当时是用透明纸在器物上面拷贝，轻轻地拷，然后再转印到复制好的胎体上。

李莉：您还记得当时接触汉代漆的感觉吗？

郑力为：漆还很新，虽然泡了2100多年。复制的器皿大部分是比较简单的，色彩就是黑和红，还有一个灰色的。器皿里面最复杂的就是九子奁。它的装饰风格和彩绘棺几乎是一致的，就是线条都是浮起来的，但它的颜色是斑斑驳驳的。

可能是放在下面，时间长了，风化了。还有一个难点是像这种彩绘棺上留下的一些痕迹。为什么有这种痕迹呢？应该是这样，辛追夫人去世是夏天，出土解剖她，胃里面还有瓜子，还没消化。那就是说她去世的时候应该是抱病，事发突然，所以很快入棺，匆匆忙忙，比如说像密封等做得都不是特别到位，所以有流下来的漆。像这种痕迹有时候就很难复制，基本上都要以完全复制的原则尽可能地把细节做好。

郑力为复制九子奁时的工作照　郑力为供图

郑力为复制漆棺时的工作照　郑力为供图

李莉： 九子奁里面的小盒子也要复制吗？

郑力为： 是。我们原来厂里就说谁复制好了，可以去韶山玩一下。我复制完了以后，把复制好的东西放在桌子上，然后就跑到韶山去了。博物馆馆长看见就大骂起来，说你们怎么能把原件这样不负责任地扔在桌子上。也就是说不认真看的话，和原件很像。当然和原作还是有距离的，毕竟我们做的比较新。

李莉： 那时您的胎是谁帮您做的？

郑力为： 一帮人到那边去的。

李莉： 所有的工种差不多都去了？

郑力为： 对，不是一个人！

李莉： 复制的胎是木胎还是卷片胎？

郑力为： 这个小的都是脱胎，我说的大的可能确实是木胎。

李莉： 原件的大漆地是怎样的？

郑力为： 漆地很好。像那种线，现在所谓的大师描不出来的！

李莉： 那谁是您的伯乐，把您从一脱厂调到厦门工艺美术学院？

郑力为： 有个老师叫钱建华。他一毕业就到福州工艺美术学校任教，是我的班主任。后来他调到厦门工艺美术学院，然后又回到福建省工艺美术研究所。我估计，可能是他推荐的。钱老师人很好。因为他认识我，就想拉我一把！

李莉： 能说说您的作品《拉网》吗？这张太经典了。当时您是到惠安去采风吗？

郑力为： 对，惠安大岞。我们的工作条件，不可能像有的大美院那样可以跑到云南贵州去写生，而且我也不是名家，我就在附近比较方便的地方写生。写生不是单位派遣，我是利用寒暑假去的。当时我们在那边的渔村生活了好久，我去了好几趟。在渔村，拉网这种情景很常见。惠安女给我的印象很不一样。一个是协作精神，彼此之间的这种协作；一个是她们的吃苦耐劳，她们都挺乐观的。她们即便结婚了，大家也都一起住在大队部里。我们下乡也住在大队部，所以就能看见她们晚上在一起边聊天边把各种颜色的塑料片串成装饰品。

李莉： 您这个构图有构成的味道，又有装饰的味道，很

抒情。1984年就能做成这样子，确实很棒！那您对用漆有什么讲究吗？

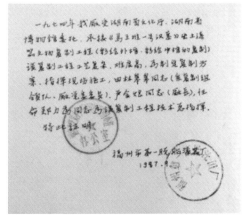

福州第一脱胎漆器厂为郑力为出具的证明　郑力为供图

郑力为：漆无所谓好坏，就看你用在什么地方。一般来说，衡量漆的好坏，就是看原漆的纯度和含量，纯度越高漆相对就越好。除此之外，还要看漆的干性、透明度和硬度。我买来生漆后，自己精炼，很滋润的。从事这个行业时间长了以后，总觉得去买漆有点问题。

每一个画种总是有它特殊的地方，和它的限制。如果把所有东西都掺进去，那最好的东西就变没了。聚氨酯从硬度和保存的持久来说，都不能和大漆比，时间长了就泛黄了。腰果漆虽然是天然腰果果仁压榨的，但它的物理性能和大漆没得比，差很多。

我教漆画课的时候，就想让学生从漆工艺中难度最高的、最难做的开始学起，比如把控漆的厚薄。我有一个作业就是要学生表现日出、日落的景象。用贴金、贴银、盖漆，然后把它磨出来。这个工序要求很高。首先是板，要磨得很干净，如果不干净，贴出来的银就不均匀了。其次，我们学校离海很近，井水里面盐分很高。擦的时候，有部分井水的盐的浓度特别高，或者是漆打上去干的时间不一样，银涂出来痕迹就太明显了。但换了自来水就好了。所以这对底的要求也很

高，底要磨得很平。这个作业如果能过得了关，那以后漆画的平整度等各方面都没问题。我自己喜欢做漆画，也会去琢磨。在学校当教员，就想把漆画中的工艺归纳总结好。

李莉：当时学校是怎样教学生传统漆工艺技法的？

郑力为：那时候从底板开始，每个工序都接触。

李莉：都是您来教，还是请那些有经验的工人来讲？

郑力为：直接到一脱厂、二脱厂去学，每个学期都有八周、十周这样的时间。这样会让学生对漆工艺的认识更深刻一点。

李莉：您怎么看待时下多元的漆画创作状态？

郑力为复制的《拉网》，作品被保存在特制的盒子里

《拉网》局部

郑力为：我很少去思考这个问题，我也不敢去思考，但我觉得多元是没问题的。因为任何画种，它下面的底层基础越宽越好。实际上画画很直观，就是色彩、造型、肌理。一看很感动，有点情怀，触动你心里的某一点，就够了。也不见得一幅画会触动很多人，只要有一两个人来看了，就有存在的必要。

我觉得我的画是受到漆的限制的，但我必须受它的限制。

比如说漆涂上去，马上颜色就变了。你如果要画很写实的，几乎是不可能的。所以我认为漆画要简洁，造型要尽可能概括。

李莉：您平时在家里进行创作吗？

郑力为：对。做漆艺术就是要有很干净的环境。再加上大漆也没什么味道，家人的健康也一点不影响。北边的阳台也可以做。

郑力为作品《山鹰》，创作于 2001 年　郑力为供图

三、汪天亮："我可以不断地原创，别人跟不上我的脚步。"

【人物名片】

汪天亮，1950 年出生于上海。中国美术家协会会员，中国美术家协会漆画艺委会委员，中国工艺美术学会理事，中国工艺美术学会漆艺专业委员会常务理事，中国雕塑学会漆艺专业委员会常务理事、副秘书长，中国美协福建美术家协会常务理事，福建省漆艺文化研究会会长，福州市漆艺研究会会长，福州市美术协会副主席，闽江学院美术学院教授。曾任福州工艺美术学校校长、闽江学院美术学院院长。多次赴海外举办漆艺个展并进行学术交流，出版《福州漆艺术》《福建工艺美术史》《漆艺·脱胎技艺》等专著。

【访谈缘起】

汪天亮先生，是很多福州漆艺术家的"校长"。他直抒胸臆的豪气和前卫而又包容的谦和，给人留下深刻的印象。他前卫的艺术观念如何影响福州的漆艺术教育，是笔者此次访谈想要了解的。

访谈时间：2018 年 5 月 5 日

访谈地点：福州洪塘汪天亮工作室

访谈人：李莉

受访人：汪天亮

李莉：汪老师您是福州漆艺术创作界的"大树"，您也曾经是福州工艺美术学校校长，如果要探寻福州漆艺术的传统，您是一位绕不过去的大家。可否请您结合在福州工艺美术学校教学、创作的经历，谈谈福州工艺美术学校关于漆艺术教育的观念、体系还有传统。

汪天亮：福州工艺美术学校的创立和李芝卿先生的大力推动是分不开的。李芝卿先生写信向市政府提议要把福州漆器的传统承续下来，市里面才批的。所以说李芝卿是学校最早的创办人之一。因为福州工艺美术的品类非常多，包括寿山石雕刻、陶瓷，过去还有瓷场，所以想把福州有代表性的工艺美术种类集中到学校，进行专门人才的培养。过去学科名称叫漆器专业，不是漆画，也不是漆艺。漆器专业实施的是产学研、作坊式的教学体系，培养出来的学生直接为工厂服务。

李莉：您什么时候开始担任校长？

汪天亮：我在 1991 年开始担任副校长兼代理校长。第一任校长是周怀松，他也是福州工艺美术研究所的领导。我当副校长的时候，夏禹铮是校长。最早福州工艺美术学校的教学模式基本上就是作坊式的艺人带徒弟，还没有一个完整的学科。教务处原处长林依润（音）老师是福建师范大学毕业的，他来到学校后，陆续开设了素描、色彩等基础课。

李莉：您 1991 年当副校长的时候，福州工艺美术学校就已经有了西式美术教育的模式，是吧？

汪天亮：已经形成。漆画课也已经在学校里开设了。

李莉：刚才您谈到的，学校最初实施的艺人带徒弟的作坊制，现在还在延续吗？

汪天亮：没有延续。福州工艺美术学校后来被纳入到高

校教育体系，遵循的是教育部的指示。原来的教育体制和工艺美术学校的特征在融入中慢慢淡化了。

李莉：您担任校长期间，坚持什么样的教育理念呢？

汪天亮：对于漆画专业的学生，我强调动手能力的训练。要把学生放到作坊里，逐步培养学生实践漆工艺的能力，在此基础上，发现学生的长处，因材施教。在过程中，让学生逐步认识自己的专业长处。

李莉：漆画专业还有聘请老艺人给学生上专业课吗？

汪天亮：没有。当你研究老艺人在制作漆器中所起到的作用时，你就会发现，老艺人的工作如同传送带下的一个点。老艺人各自都有其工艺专长，因此他们的工作相对固化。他们固定在漆器工艺中的某个工序环节：做地底的，就专门做地底；做装饰的，就专门做装饰；做推光的，专门做推光。每一个人都守着一条传送带，老艺人不可能从头做到尾。

而现在培养学生的目的是要让学生懂得漆器制作的整个工序流程。不一定每个工序都亲自实操，但必须要懂。学校培养的人才是要能独立完成漆器或者漆画成品。学生要在四年里接受色

汪天亮作品 汪天亮供图

彩、造型训练，要会画、会设计，更要懂得组织协调好每个工序环节。

李莉：学生现在还有到工厂里实习吗？

汪天亮：还有。但目前有一些工厂不愿意学生去。他们觉得，学生在工厂做的试验品，往往不能适应市场需求。而且来工厂实习会占用工厂的资源，又不可能为工厂创造更多的财富。

李莉：您没当校长之前，最先教的是什么课程？

汪天亮：我教美术史。我发现工艺美术学校的学生在实践的过程中是非常强的，但是理论学习这一块相对就很弱。作为专业人员对自己专业的历史没有深入学习是走不远的，再好的人才也出不来。所以当时我就上理论课，别人也上不了。

李莉：有没有给您分配漆画的课呢？

汪天亮：我上漆画专业的毕业创作。给学生上毕业创作课的同时，我自己也在创作漆画。通过我的漆艺创作，我想传递给学生的是漆和当代艺术的关系。我不单单关注理论，实践更多，所以我的作品很多。

李莉：您对漆艺术当代

汪天亮作品　汪天亮供图

性实践的切入点似乎是从解构书法开始的？

汪天亮：创作的切入点要从自身的知识面开始，而不是把自身所拥有的艺术素养给忽视了。要把自身的艺术素养和当代的艺术观念放大，探索无限的可能性。所以我一直没有丢掉我最初的艺术探索。我把我对艺术观念的坚持，对书法、绘画的探索，慢慢地转移到漆艺术的表现上。

李莉：哪一位福州漆艺术大家，给您的创作带来很强烈的影响？

汪天亮：对我影响最大的应该是王和举老师，乔十光先生对我的影响也蛮大。王和举老师的作品让我感觉到，漆工艺居然可以做出一种史诗般的视觉呈现。他把历史故事、文学经典、民间美术的视觉风格纳入到漆艺术里面。他做得最早，也做得最好。乔先生，他一直把漆画艺术生活化，运用写生的方式进行漆画创作，在创作中又放大了漆画语言的装饰性，这使他的作品成为漆画教育普及过程中的经典。我认为漆语言的当代性思考，已经超越了装饰的层面，进入了个体的艺术表现。我认为艺术，尤其是艺术家，实际上是学校里教不出来，也教不会的。它是骨子里必须有的，但又得有很多很好的条件。即便一个人能成大艺术家，但如果缺乏条件又怎么能激发他内在的艺术创作能力呢？我很幸运，在这个学校里，通过漆艺术，让我有了这样一个条件、机会。

李莉：您既是校长，又是艺术家，同时还在进行当代性的艺术实践，那您一定会带动很多学生和您的同事，是吧？

汪天亮：有啊。现在我可以吹牛，我当校长的时候做了三件事：第一件，把中专院校推到本科院校，学校不再只是培养匠人。第二件，我的学生毕业以后评上工艺美术大师的人多了去了。我讲一个最厉害的，就是我的一个学生，他叫陈秋荣。他是东京艺术大学漆艺专业中国第一个漆博士，现在是北京城市学院工艺美术系主任。第三件，在工艺美术学校里，进行当代漆艺术创作，并能被国内外市场大量收藏的艺术家，是不多的。模仿我的作品的人越来越多，这证明一个什么问题？就是模仿者已经接受我的漆艺术观念和美学思想。对此，我还是蛮高兴的。

李莉：从您的作品中可以感受到，您似乎有一种很强大的能力去缓释漆工艺传统所带来的压力和自我限制，有一种想做就做的乐观，这种直抒胸臆是从哪里来的呢？

汪天亮：我认为，如果你骨子里面就是艺术家，做的东西就是要跟人家不一样，要有自己的个性，这是最直接的表达。谁最有个性，谁就能释放自己的艺术观念。传统，是一代又一代人传承的东西。宋画是传统经典，但是宋画在宋代也是最时尚，是不是？所以我一直在追求时尚，时尚是传统的生命力。不是说所有的时尚都能变成经典，但是经典绝对是要走时尚这条路。

李莉：当您看到，您的"大师"学生们，在坚持创作传统的漆艺术作品时，您是怎么看他们的？

汪天亮：我都会鼓励他们，因为每个人都有他自己不同的知识结构和知识背景。如果做传统能做到极致，就也很好。所以福州工艺美术学校的老师和学生作品的风格都是多种多样的。

李莉：能不能说把漆画国画化，或者漆画油画化，是在走捷径呢？

汪天亮：这不是一种偷懒。实际上每一位漆艺家都很难，要把自己原来的学习背景、知识结构扔掉很难，创作者会把他最初的艺术认知融入漆艺术创作。但是当这个东西带入太

汪天亮作品《生生系列》之一　受访者供图

多时，就转化成为问题了。

李莉：您在做当代性的漆艺术探索时，有哪些人对您的创作产生影响呢？

汪天亮：影响我最多的是范迪安。当我做当代漆画作品的时候，没人讨论我的作品，还有人说我是乱搞。有人跟我介绍范迪安在中央美术学院做史论研究，所以我就想请他评点我的作品，这是我第一次跟他接触的缘由。当时我已经是校长，我就问他对我作品的看法。范迪安说我的画不错，问我还有没有，还叫我赶快到北京去。我说北京我不认识人。我1998年能在中国美术馆做个展，那是因为范迪安的引荐。正是范迪安的引荐，我更加坚定了做当代漆艺术的想法。除此之外，还有一个更直接的动力就是那次展览的作品，大部分都卖出去了。

李莉：1998年中国美术馆的个展，是您当代漆艺术创作自信心的一次绽放。从那以后，是不是就不介意别人说您"乱搞"了？

汪天亮：我会纠正这个说法。我不是乱搞，我是搞乱。

李莉：您已经是校长了，您要"搞乱"什么？

汪天亮：就是要对当代有一个全新的认识。在思考问题的时候，不能拘泥程式，要融合时代的发展潮流。进入国际视野，并不意味着要去模仿西方人的东西，而是要把我们东方人对当代的理解表达出来，这是最重要的。所谓的"搞乱"，就是说传统应该吸收当代。

李莉：您是怎么看待由艺术家出创意，工匠师傅来完成作品这样的生产模式的？

汪天亮：我认为模式可以有很多种，每一个人他也可以有不同的选择。但是最重要的是，作品必须是你的原创，作品必须是你的创意和观念。谁做都不要紧。

艺术家想出一种表达光的概念，需不需要科技跟他配合呢？显然，科技为他服务，是不是？所以创意最重要，而不是说由什么人做。很多人批评说，老汪的画都不是自己做，都是学生做。可笑的是，现在大部分人都学我的模式。

李莉：您在乎别人这么批评您吗？

汪天亮：一点都不在乎。艺术的核心是原创。我的资本在于，我可以不断地原创，别人跟不上我的脚步。

四、吴嘉诠："一门艺术最重要的内核是精神性。"

【人物名片】

吴嘉诠，1952年生于福建泉州。1977年毕业于福建工艺美术学校，同年留校于漆器科任教。1988年毕业于中央工艺美术学院史论系。2003年毕业于福建师范大学。曾任福州大学厦门工艺美术学院装饰艺术系主任，教授。中国美术家协会会员，中国美术家协会漆画艺术委员会学术秘书。代表漆画作品有《智慧》《海之一角》《游银踏金》等。

【访谈缘起】

吴嘉诠老师在漆画专业任教四十多年，他是相关专业中指导学生入选、获得金奖人数最多的教授。在教学相长的过程中，他如何实现漆画创作与教学相得益彰的状态，这是笔者想通过此次访谈了解的。

访谈时间：2018 年 12 月 21 日

访谈地点：厦门市吴嘉诠工作室

访谈人：李莉

受访人：吴嘉诠

李莉：我想从两个方面来访问您。第一个是，您作为厦门工艺美术学院漆画教育的亲历者，您对于漆画的思考，不仅影响了您自己的漆画创作，还影响了一大批的学生和后辈，我想请您谈谈您对漆画教育的心得。第二就是您如何看待当下的漆画创作。

吴嘉诠：我是泉州鲤城区人。我入学前在德化乡下当知青。我是 1974 年进校的，1977 年毕业。当时专业是漆器科，学习漆器的工艺，脱胎和各种装饰工艺。虽然叫漆器科，但我们也学漆画。

李莉：您大漆过敏吗？

吴嘉诠：是的，我过敏很严重。当时没上漆画课之前，不知道哪个老师拿了一碗漆到教室，如果会被漆"咬"，就不会让你上漆画专业课。还好那个时候没有过敏。我只有接触以后才会过敏，痒就抓一下，抓完红红的，第二天就好了。

李莉：您现在应该不会过敏了吧。

吴嘉诠：还会。但我现在不怕，以前觉得很可怕。可怕到什么程度？快好的时候会痒，先起疱，疱消下去，就会结疤，皮肤就变黑。最严重的是我们到福州的脱胎漆器厂去实习，被分配到车间劳动。有几件是上了漆灰的脱胎瓶，不仅表面要打磨，还要把手伸到瓶子里面磨。磨里面的时候，磨出来的瓦灰都落在手上，那个"咬"得很厉害。四、五、六三个月在福州，天气又热，住宿条件很差，我都是硬撑过来。

李莉：厦门没有漆器厂吗？

吴嘉诠：那时候没有漆器厂，只有个工艺美术厂。我刚毕业留校的时候，学校就派我到福州一脱厂去学一年。去了以后，住宿还没有安排好，学校就又来电话说让我带学生去桂林写生。写生回到学校后又被排课，一脱厂也就不去了。不然的话，漆工艺我还会掌握得更多一些。

李莉：你们当时的漆画科由谁来教？

吴嘉诠：几个老师，我给你说一说。吴川、王和举、郑力为这三个都是福建漆画的大咖，还有几个老师再加上班主任。下工厂的时候有五六个老师一起跟下去。

李莉：你们除了学漆画的专业课程、工艺训练，还有没有学一些其他的基础课程？

吴嘉诠：什么都学。素描、色彩、图案学、水彩、水粉，都学。我们一般是先在学校里上各种各样的专业课程，就跟现在一样。然后每个学期都去福州下厂，因为厦门没有地方可以实习。

李莉：厦门不是有个漆线雕吗？

吴嘉诠：漆线雕和漆器，风马牛不相及的两件事。漆线雕不属于漆艺术。漆线雕是他们这边自己开拓出来的一个品种。因为它用到漆，所以叫漆线。主要是做装饰方面，做那些礼品工艺品。

李莉：基本上，厦门工艺美术学院漆画专业的源头是和福州紧密联系在一起的，是吧？

吴嘉诠：那当然，就是从福州学过来的。郑力为老师之前是福州工艺美术学校的，王和举老师、吴川老师在福州也

吴嘉诠创作于 2002 年的作品《游银踏金》 吴嘉诠供图

都是大名鼎鼎的。三年课程中学的大部分不是漆器工艺就是漆画，只是学科名称叫漆器，但其实做的是漆画。先学漆工艺，再做漆画，毕业创作也是漆画。1977 年毕业留校后，我没有教漆画，漆画是力为老师教。我教素描、色彩等基础课。后来我去北京学习了，回来后，到了工艺绘画科。1986 至 1988 年，我在北京学了三年。当时扩大对外开放，西方各种各样的哲学美学思潮大量涌入。高校师资班是中央工艺美术学院牵头，也是统一招生，我就去学了史论专业。1990 年

以后，我才开始教漆画。漆器科的专业名称变成漆器陶瓷科、漆器陶彩科，后来又叫陶彩漆器科，最后只剩下陶彩科就没漆了，专业名称一直在变。后来漆画转到绘画科，没跟陶瓷在一起。绘画班里面有一半画国画，一半画漆画。后来厦门工艺美术学院升格成本科（并入福州大学）以后，漆画归属在装饰艺术系。

李莉：当时，你都是在自己家里进行漆画创作吗？

吴嘉诠：对，挤在自己的小房间里面。我也没有工作室。

吴嘉诠作品《回响》，获 1994 年第八届全国美术作品展览优秀作品奖　吴嘉诠供图

有时候会在学校办公室或者在教室里面做一些准备工作。反正教室离宿舍也挺近。

李莉：北京学习是否有使您的漆画创作理念产生转变？

吴嘉诠：我现在回想起来，很难说这种转变是从何时、从哪里开始的。这是一个自然而然的过程。

李莉：您在学校里就开始画人物，是吧？

吴嘉诠：对，我们当时画不大，一个女民兵，一个巡逻的男民兵，一个体操的，好像就做了三张。后来我感觉到可以用铝粉。铝粉这个方法，我在学习的时候，力为老师也教过，就是把铝粉上一层漆，做一个底，不是拿来做人（人物图像），而是把这个底当成一个白灰来表达。我就把这个方法用来做人物（图像）。

李莉：我觉得您1999年的作品《欢乐颂》的画面背景很细腻，背景也是磨显的吗？

吴嘉诠：磨显是下面。有的磨显是通过箔跟硫磺的氧化，结合聚氨酯。

李莉：为什么脸部能处理得比油画还要细腻？

吴嘉诠：在银粉上面去做效果的，我是第一个。我做人物，是因为老师说我的造型能力比较强，素描、色彩画得比较好。很多人不相信我这是用漆做的，包括一些大师。脸就是红锦黑推光，加点洋红，加一点的蓝，加一点绿就表现了这个效果。有些人也不太支持用这种方法来做人（人物形象），但是因为我把它做得比较好，大家也就认可了。

李莉：这边（脸部）也是磨显吗？

吴嘉诠：没有，这个方法不磨。

李莉：背景的有些地方是有磨显，但在这块处理细腻的地方就没有，是吧？

吴嘉诠：对。在某个阶段，可能用很细很细的东西把颗

吴嘉诠创作于1999年的作品《欢乐颂》，获第九届全国美术作品展览铜奖　吴嘉诠供图

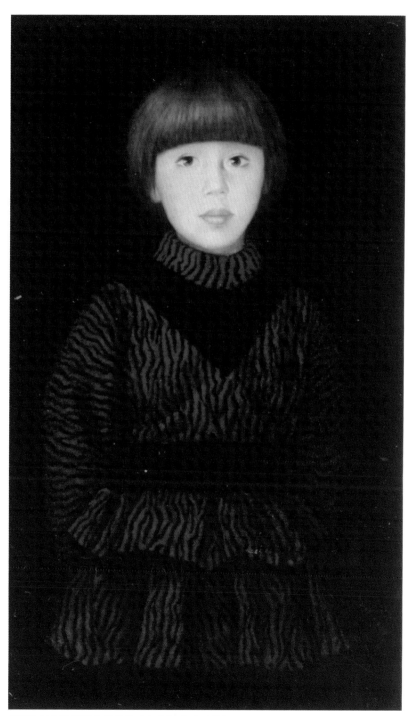

吴嘉诠创作于 1989 年的作品《小彦》　吴嘉诠供图

粒再磨一下，但没有搓下去的。前期的创作，就用这种方法做了一批画，后来才开始有一些写意的创作。《小彦》是用这种方法做的第一张漆画。背景就是黑的，用了红色的漆粉。

李莉：这是脸部没有磨显，背景有磨显？

吴嘉诠：头发、衣服有磨显，脸部没有。这种方法我把它叫"粗银薄染"。粗的银，薄薄地染，再结合适当的打磨。

李莉：这种效果感觉很亮。

吴嘉诠：银本身不是白色，它是灰、银灰，银越细它就越亮一点。银有颗粒的质感，那个质感是其他画种完全达不到的，像光线一样的感觉。

李莉：但是这种漆画，我感觉比油画还要生动，就像刚才那幅 1999 年的作品 (《欢乐颂》)。《小彦》这个是黑色和红色做背景，它沉下去了，脸部又凸出来了，这是 1989 年的作品。这张也参加了全国美术作品展览吗？

吴嘉诠：没有，这张没参加过全国美展。但获得过福建省的"争艳杯"金奖。《女儿》比《小彦》早。这张也是用银粉，还有用勾线。《小彦》没勾线。

李莉：这脸部做得真的很好。

吴嘉诠：粗银薄染，根据需要加上适当的打磨罩明。我现在不这样做，现在我会多层次的。

李莉：1984 年的《智慧》用了什么样的技法？

吴嘉诠：漆粉，就是在脸部的地方撒了漆粉。头发衣服没做，只是在边缘用漆粉撒了一下。衣服上的胸针做了一些处理。这件入选第六届全国美术作品展

览，被中国美术馆收藏，他们还给了我1000块钱。我第一批的漆画作品中，收入最多的就是这张。

李莉：当时厦门工艺美术学院是不是有为了全国美术作品展览专门创作漆画的教师？

吴嘉诠：有呀，我们都在一起画。学校开出几间房子，陈文灿校长说你们一起做，彼此间会相互促动。当时为了第六届全国美术作品展览我创作了3张画。省美术家协会（的人）下来看稿，叫我做惠安女不要做这个（指人像《智慧》），说这个没前途。

李莉：您最早画惠安女的是哪一张？

吴嘉诠：是1979年画的《汛》。这张没有参加展览，我现在也想不起来怎么会发表到美术杂志上，《福建画报》也选了这张做封面，还有人拿我这件作品作为影雕的图像。后来被卖了300块钱。这件作品也不大，尺寸是60厘米乘以40厘米。

李莉：汤志义老师获金奖的作品也是画惠安女的，他也是您的学生吧？

吴嘉诠：是，他

吴嘉诠作品《智慧》 吴嘉诠供图

是第一届高研班（2003年）的学生。

李莉：您怎么看他的作品？

吴嘉诠：他跟别人不一样。他给人一种高调的感觉，用一种比较新的方法来表现。

李莉：那您觉得您的作品传统吗？

吴嘉诠：我不大传统。我做的漆画是个性很强的东西。我会按部就班根据教材，用各种各样技法教学生，像漆粉、镶嵌、填漆、罩明都是传统的漆工艺。但是图形、样式不能传统。以前比较少做这个高（亮）调（作品《汛》）。海水是勾线，我上的颜色是亮色，不是重色，最后没再罩一层红锦下去。

李莉：这张画是写生来的吗？

吴嘉诠：其实我更喜欢原稿，原稿是写生。这个形没有直接的参考。我感觉，这两张没有直接的关系。这张往装饰画方向靠。我感觉原稿更好，原稿突出了海边惠安女那种粗犷、笨拙的那种感觉。我感觉这一拷贝后，就规范化了一点。

李莉：这些颜料都是您自己调的，还是买的？

吴嘉诠：买来的是粉，我们每一次做都需要打磨。要把它磨得很细再把漆调进去，没有现在这么方便。

李莉：您在教学生的过程中，如何跟学生表达关于漆画的看法？

吴嘉诠：都是在具体的漆画指导当中实施。我们的学生要从最基础的工艺训练开始学习。

李莉：您也很认同漆画创作要从最初的工艺技法开始，是吗？

吴嘉诠：都要。传统的、老祖宗的那一块是不能丢的。但是你必须抓住一个内核，就是要有创造性、要有创新，这

才是艺术的。工艺肯定要融入传统的东西，因为前人已经积累了那么多，即便你在个人的创作中，可能不会接触到全部，但你必须掌握。而在这个基础上你还要探索有什么新的可能。我强调"可能性"！

李莉：这些工艺的源头都是从福州一脱厂来的吗？

吴嘉诠：是从那边学过来的，但福州的源头又在中华漆艺的框架里面。经过几千年的发展，漆工艺的技法与众不同，这是漆画创作必不可少的实现手段。再基于漆本身的材料特性——黏稠、透明，还有稀释，它的各种物理呈现方式，我们的前人已经做了那么多，我们必须要掌握。掌握后，再把它转化成漆艺术创作的手段，介入个体精神绘画性的东西，把这二者结合起来。漆画允许出现很多意想不到的"毛病"，往往这些毛病、这些错误，这些"过"，在漆里面叫作"过"，会成为漆画创作一个很珍贵、偶然的效果。我们如何把偶然变成一种必然？

李莉：这种偶然的工艺效果似乎很难？

吴嘉诠：我每次讲课都会讲到偶然与必然的关系，还有一种叫将错就错的关系。将错就错、因势利导，使偶然成为必然。我经历了那么多的教学，经常会碰到学生这个地方做坏了，银箔也没贴好，东西都磨破了。怎么办呢？你就去利用（这个情况），把它跟美的形式结合起来，把跟你（要表达的）内容形式结合起来，让它产生另外一种美感。这就是工艺性很强的漆画所没有的东西。

有时候，漆工艺很好，整张画也都无可挑剔，然而，画中精神性的东西却没有了，让人

看起来还是个工艺品。这就是美术跟工艺美术的区别。尽管说大美术把工艺美术融在一起，但是一门艺术，最重要的内核还是精神性。这是我在教学的时候，包括我个人创作中的一个主要观点。艺术是在发展中前进的。你不必颠覆整个系统，只要在其中某一个要素中找到一种新的可能性，也是一种积极的创新，对吧？新的东西也许是图形样式、主题、工艺技法、材料，只要把其中的某一点发挥到极致，就是一个美感。

李莉：您怎么看把漆当作一种综合材料？

吴嘉诠：你要把它归到综合材料也行。我认为漆工艺是很宝贵的，但传统是在延伸的，在生长的，还有丰富传统的可能性。只要能经得起时光的检验，能留下来的就也是传统，

吴嘉诠创作于 2000 年的作品《春之声》　吴嘉诠供图

不必要停滞不前。这是我的基本观点。

李莉：从 1984 年到 1994 年这 10 年间，好像磨漆画比较流行，但 1994 年以后，大家慢慢地都不说"磨"字了，漆画就开始变了，是吧？

吴嘉诠：是多样化。磨漆画应该说是漆画里面最具魅力的一个品种，很多人还在做。现在更活了，可能性更多了，更多地去考虑整个艺术上面的东西，但是万变不离其宗。

李莉：但是现在有一种现象，漆画变得很像国画，或者像油画，您怎么看这个现象？

吴嘉诠：这是一个问题。有人说我的漆画像油画，但我个人认为艺术是相通的。一个很主流的观点认为，漆画必须做出其他画种没办法做出来的效果。但如果把其他画种的因素从漆画里面去除，漆画还剩下什么？就是一桶漆，一人拿个桶，找个漆树把它割下。回到起初，红的色彩也不用，

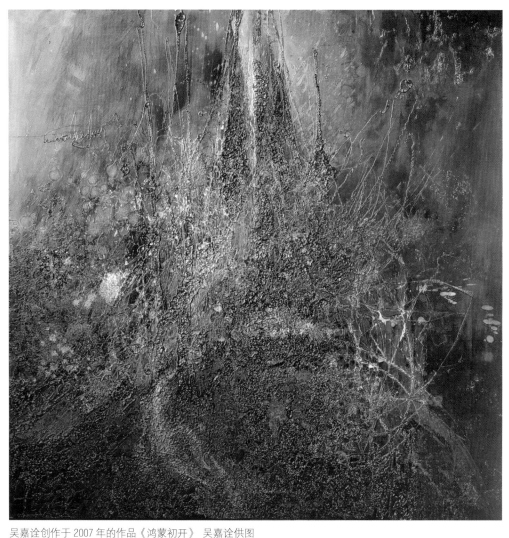

吴嘉诠创作于 2007 年的作品《鸿蒙初开》 吴嘉诠供图

因为红不是漆，是后人加上去为了表现颜色的。可既然可以加红色，那为什么就不能多加一点？当然，全像油画也不行。我所有的作品都是用漆工艺做出来的，你说我（的作品）像油画，我还说油画像我呢！是漆重要，还是艺术重要？这是一个悖论。其实不用争，各有各的欢喜。

李莉：厦门工艺美术学院的漆画教育有没有一个阶段性的训练过程？

吴嘉诠：课程有好几个阶段，第一阶段是漆工艺与材料，第二阶段是漆画技法训练，第三阶段是漆画创作练习和实践，最后是毕业创作。

李莉：在创作阶段，如何提高学生的绘画性观念，如何训练他们呢？

吴嘉诠：创作课是最难上的。最累的就是在开始，你要帮学生定稿，每天都要看稿，常常否定很多初稿。有的学生从网上搜，我就让他们重新来过。

李莉：出现了人物题材的时候，您是怎么看稿的？

吴嘉诠：很少，没人敢做。

李莉：为什么？

吴嘉诠：不知道。这次的全国高研班分成人物、风景、综合材料三个班，我教的是人物班。但没人做人物。如果说风景加人物的话，那还有几个学生做。

李莉：为什么现在的创作者不做人物呢？是不好卖吗？

吴嘉诠：除了难做外，你说对了！比如画火热的工地，多好，但谁会去买一张火热的工地挂呢？很多人也没办法做人物。写实不来，变形也不会，夸张、现代解构、抽象的也都不会。

李莉：在创作队伍中，可能有一些人在造型基础方面还有待提高，但选择漆画可以有一个进入评选、参展的切入点，可以这样理解吗？

吴嘉诠：说白了就是功利主义。没办法！

李莉：如果您的学生不具备您认为的造型能力，您会建议他不要去参加全国美术作品展览吗？

吴嘉诠：学生能参展就去参展。这是一个很实在的东西。清高干吗？参展至少能给学生一个改变。

李莉：是生活的改变吗？

吴嘉诠：不是，是学生对漆画兴趣的提高。我发现，现在还在坚持做漆画的人，肯定他的漆画有入过选或者获过奖。

李莉：您说参展反而给他们动力，对吧？

吴嘉诠：是呀，他就愿意沿这条路走下去。

李莉：厦门工艺美术学院的学生中，有很多得奖的传奇。比如有个学生在校的时候就得了全国金奖，然后一下子就改变了生活轨迹的，是您的学生吗？

吴嘉诠：对，苏国伟。他现在接我的班负责漆画教学。1999 届中专班很辉煌，第九届全国美术作品展览上，苏国伟获金奖，李云燕获银奖，邱祥锐获优秀奖，吴淑芳入选，我只是铜奖。我教他们毕业创作。

吴嘉诠：作为老师，一定要根据学生的具体情况去指导他、去帮他，而不能把自己的东西强加给他。即便学生乐意，也不能擅自干涉学生的画面。我现在也画一些抽象的作品。写实的过程很漫长，画着画着就没感觉了。写实需要冷静，中间没有激情。做抽象的，有什么感觉马上就体现。

五、阮界望："我就是有这情绪——我为漆做了什么。"

【人物名片】

阮界望，1954 年生，福建省福州市人，1982 年福建师范大学美术系毕业，1985 年中央工艺美术学院结业，1986 年任福建师范大学美术系讲师，1988 年留学日本，1992 年日本多摩美术大学设计学部毕业，1994 年日本东京艺术大学美术学部硕士毕业，现为中国美术家协会会员、世界漆文化协会会员。

阮界望的多件作品被日本光亚美术馆、新加坡彩石斋、上海美术馆等机构收藏，并收录在《中国现代美术全集·漆器卷》《今日中国》《日本漆工》《雕塑》等书刊。

【访谈缘起】

阮界望是 2016 年福州国际漆艺双年展的策划人之一。他的策展经历是笔者访问他最想了解的内容。作为漆艺策展人，他借助展览这一媒介，想要表达什么？呈现什么？

访谈时间：2018 年 7 月 30 日

访谈地点：福州朱紫坊

访谈人：李莉

受访人：阮界望

李莉： 我想采访您两个问题。一是，您在 2016 年福州国际漆艺双年展的策划经历，以及目前您在福州市漆艺术研究院的研究和创作工作。二是，请您谈谈您自己的作品，以及您对当代漆艺术的看法。

阮界望： 梳理福州漆艺术史的关键节点，这很重要。福州从上世纪七八十年代开始作漆画。艺人也好、工匠也好，这一拨人以前做器皿，改为做平面、作画。这对他们来说，实际上是找了一个最难做的事。像李芝卿或高秀泉传下的学生，主要从社会招来的，都是从学

阮界望个人照　阮界望供图

徒开始，是师傅带徒弟的结构。从 1978 年开始，高校开始作为人才培养的一个支撑面，这个支撑面培养了很多的人才，这些人才为漆产业提供了人力来源。我觉得在漆产业结构的发展过程中，这是一个非常重要的变化。

漆工匠总有自己的"几把刷子"（工艺技法），我们可以把它（工艺技法）总结为工匠的"手"。改革开放前，工匠的"手"可能比较在行，但他的"眼""脑"没有被培养好。"眼"是一种品位，"脑"是思考，是人的观念。"手"（工艺技法）指老师傅教你怎么做，你就得怎么做，老师傅认可了，技术上就通过了。但改革开放后，工厂外贸订单的要求多了，不再是你做什么就能卖什么。时代的变化告诉我们：漆应该与时俱进了。

1992 年，徒弟成长起来了，此时再也没有杯子、碗、盘子可以做，大家转去作画。他们没有美术的基本功力，没有接受过构图、创意、色彩、构成等的专业训练。最明显就是五四路口的福建省工艺美术研究所，它有一个展厅，展厅里面有好多工人用漆画临摹油画的作品，但却把油画画反了。因为他们只会漆工艺，而不懂得怎么样从源头上去提升作品的内涵和它的文化价值。

李莉： 1992 年的时候，您还是我们师大美术学院的老师吗？

阮界望： 我已经出国几年了。那个时候要到国外去是很

阮界望作品《格局——十八斗柜》　阮界望供图

难的，需要审批。因为这次出国，我和七七届的同班同学王小刚一起策划把国外的漆艺家请了进来。我到日本看他们的漆艺，发现我们才从"器用"到"礼用"，正要跨到"艺用"，但他们已经把这"三个用"融合起来了，而我们却分隔得很厉害。我们说"器用"是第一步，"成器"就是为了功能；第二步才走上"礼用"，给漆艺作品增加一点精神内涵，然后变成一个"礼尚往来""艺用"的东西。

李莉：听说您是东京艺术大学毕业，是吗？

阮界望：是，东京艺术大学学漆艺的。我在中央工艺美院学设计时，感觉三大构成学完了以后，就蛮厉害。而日本的设计课程有材料学、工艺学、文化学、结构学等，在当时，我们都没开设这些课程。后来我总结：当时我国的设计还处在初级阶段，还没达到设计的本质。认识到本质从结构开始，从材料与工艺开始，这是一个进步。如果现在我们再回到过去，那叫"复辟"，不叫复兴。而日本是把我们的禅宗变成"优衣库"，变成了"无印良品"，人家已经商业化了。我觉得我们最缺乏的就是这些，走了很多的弯路，包括漆艺。改革的红利给漆艺的发展提供了很大的进步空间，但也要认真反思一下，就以研究院为例子，我关注的是漆艺如何跨界，当代设计、当代艺术都应该跨界到漆里面来。

东京艺术大学当时的漆艺专业还不错。我1992年5月份进去，就感觉到中日漆艺教育的差异。他们的教学分三块：材料的了解，工艺的认知，审美的提高。先从材料学起，我们要去割漆、炼漆，要知道各种工艺是怎么做的。在重视工艺和材料的基础上，然后是看效果。从生漆到炼透明漆，再到给透明漆加颜色都得要自己做。怎么炼，怎么研磨颜料，都要学，都得自己做。

李莉：还专门有老师带你们去考察漆的制作？

阮界望：有，这个叫研修。假期时学校组织的体验课，就像我们

1992年10月在福建省画院举办的中日漆艺交流展
阮界望供图

的夏令营。你必须到漆树林里边去看看漆树怎么割。

李莉：1992年的"福建漆文化日"展览，您请了哪些日本漆艺家来参加？

阮界望：请了大西长利，他是我的老师。还有另外几十个日本漆艺家，他们都带作品来了。时隔24年后，大西长利又来参加2016福州国际漆艺双年展。1992年的展览是搭桥，是中日漆艺界的第一次交流。后来，大陆漆艺家去台湾办展览，都是因为1992年那次展览所带来的机会。把国际上的漆艺家请到福州来，外面的人发现中国还有这么多漆艺好手、高手，就寻求共同来塑造国际化的漆文化圈。当时是在福建省画院做的展览，电视台也播了。同时，我们也做了一个面向21世纪漆文化展望的学术研讨。

李莉：咱们这边您邀请了谁？

阮界望：这方面的漆艺家基本上都来了。我们希望让大家通过这个平台，看一看别人怎么玩，在玩什么。中国漆艺要怎样扩大国际视野，如何融入国际平台，这点很重要。中国漆艺要融入世界，不能自己玩自己的。

李莉：1992年的那次展览主要是您在推动福州漆艺的对

外交流，有没有被政府提升到官方的层面？

阮界望： 当时那次展览由丁仃出面主持，他是福建省美协主席，王小刚具体实施。日本方面是以世界漆艺文化协会来对接的，这是机构间的交流。后面政府有出钱做宣传、印展览的图录，但前期沟通费用基本上都是我出的。那时候我还是个学生，必须靠打工挣的钱来做这个事。1992年策划的这个展览，给我最大的安慰是，我把多元的漆观念引进来了，把不同地域的漆艺人脉资源引进来了，把漆艺作品引进来了。

李莉： 那个时候有没有请台湾的漆艺术家来？

阮界望： 有，台湾的赖作明来了。他爸爸是赖高山，赖高山当时是大西长利的学生，我们都是大西长利的学生，算是师兄弟。1991年，我就带大西长利来福州参观了一脱、二脱厂。1992年展览后，就有日本漆艺家、大学教授知道了福州。当时只有北京的漆艺研究"走出去"，那是乔十光主持的中国漆画研究会。为了传播漆画，1991年，他们在东京举办了漆画展。我一直感觉福州漆艺的宝在于脱胎，一定要把脱胎成"型"这种漆文化传播出去。

李莉： 好像您后来是做汽车研究的？

阮界望： 做汽车造型。2004年，我回国进入同济大学汽车学院。学院当时特别需要一个搞汽车文化研究和梳理的人，我就给他们开了一个汽车美学课程。我主要负责做大型展览策划，像国际汽车博物馆。最初师大美术系的设计专业是我开创的，后来我就走了。同济那边做完，我也退休。现在回福州感觉自己应该回到原点，做自己喜欢做的事，同时也能帮家乡福州做点事，就想把福州漆艺做起来。这就是我做2016年福州国际漆艺双年展的一个缘起。

李莉： 您觉得2016年的展览和1992年的展览，这两个展览之间有哪些关联？

阮界望： 我重新启动几个人，大西长利，范迪安，我，还有一个王小刚，我们几个有参加1992年展览的一拨人。可以说1992年那次展览是让彼此有了沟通的桥梁，为24年之后的再次重温提供了机会，但2016年双年展的性质已经不一样了，1992年是互相碰撞和了解，而2016年则完全是交流。大家在一个平台上切磋技法、交流观念，展览的状态和性质完全得到提升。

李莉： 您觉得从1992年到2016年，福州漆艺术在国际上树立了一个怎样的文化形象？

阮界望： 变化最大的应该是漆艺家、漆工匠参与到当代福州漆文化的大环境中来了，让国际再次看到漆的融合。2016年双年展分三个板块：架上摆的是漆画，漆画容易吸引参观者，营造热闹场景；另外一个板块是器物、造物、造型，我个人认为漆艺应该更往这个方向走，因为在造型这一块就牵涉到了"技"和"艺"的结合；第三板块是考虑空间类，漆在空间的文化表达。后来我们总结双年展的经验，觉得还是偏热闹了，门道不够。我们既要考虑国际层面，既要"引进来"，又要考虑"走出去"。2016年双年展完了后，我们又在2017年做了一个"漆悦福泽"的回顾展。主题突出"漆"的"高兴"和福州的"润泽"。展区分四大板块：第一块"漆水溯源"，追溯到福州漆器发源时期南宋，以及后面清代的沈绍安。第二板块"匠师心路"，匠就是大匠，师就是大师。大匠当然少不了沈绍安、李芝卿、高秀泉，这些都是大匠；大师有中国工艺美术大师、省工艺美术大师。第三个板块是"岁月留痕"，从一脱、二脱厂讲起，讲他们的兴衰，谈漆艺术在新中国历史上留下来的红色记忆。最后一个板块是"百

阮界望作品《表情系列》　阮界望供图

花争艳"，讲院校漆艺创作的艺术家。

李莉：这也就是您写《漆艺巨匠》一文的缘由，以及您在开头强调历史节点问题的原因吧。

阮界望：是。2017年"漆悦福泽"是继2016年双年展之后，给福州做的一个大型的漆艺历史回顾展。我期望更多的漆艺家、工匠能够享受到改革开放的红利，所以我们就再做一个。所以这两个展览可以说构成了我从1992年以来，这20多年来对福州漆艺所做的事情。

福州漆艺研发中心是我在福州的第二个中心。漆走进生活，是研发中心关注的问题。走进生活不仅仅是自娱自乐，而是真正与生活审美对接。希望当今最先进的科技成果能嫁接到千年的漆文化。"脱胎"是福州要维系的一个文化价值，但是脱胎后的骨架很不环保。石膏用完以后，又成为污染物。我们用3D打印解决胎体造型的问题，这是实验、突破的开始。引进数字化建模系统，把建模后的数据构建成数据库，结合便利的网络，让全世界都可以分享福州漆器造型的文化传统。现在我们推出两个品牌。第一个是"我在朱紫坊修大漆"的

品牌培训。从零基础开始培养漆艺粉丝，只有了解的人越多，将来拥护的人就会多起来。第二个是做和文创相结合的产品。

李莉：福州的双年展和湖北国际漆艺三年展，您个人认为差异在哪里？

阮界望：从展览运作这个方面来说，湖北三年展有专业的美术团队、策展团队和专业的美术馆，他们的展览执行相对来说比较成系统，按照艺术品的流行方式来做。我们这边很缺这种系统性和整体性运作，执行中的灵活性相对会弱，这些需要一个相互磨合的过程。从漆文化的背景来看，湖北三年展的文化背景是楚文化，它的文化底蕴比福州的近现代漆艺文化要深厚得多。再一个，湖北三年展关注传统文化的当代性表达，有这样一个做漆艺展的定位，让展览的延续性得到保证，这个非常重要。对于我而言，就是要把福州漆艺的特点强化出来，从1992年开始，我一直希望为它拓开一条走向国际的路。当我们还走不出去的时候，就要把人家请进来。交流融合顺畅的时候，就构建了一个更大的平台，让漆艺人、漆艺作品、漆艺文化在福州当代城市建设的大文化平台下，能有更进一步的融合过程，让更多的人了解福州漆艺传统的过去、当下以及美好的未来愿景。这就是我为福州漆艺做的事情。

六、陈杰："没有所谓更真实的工艺传统，工艺传统都在变。"

【人物名片】

陈杰，1962年出生于福建省福州市，1984年毕业于福建工艺美术学校，职业漆艺家。参加过1992年中国·日本现代

漆艺展（福州），第八届、第九届全国美术作品展，2015年首届亚洲漆艺展，2016年和2018年福州国际漆艺双年展等。

【访谈缘起】

陈杰老师很自谦，他常常说自己的状态类似"个体户"。他的漆艺作品很丰富，从漆画、漆器、漆家具到漆文玩、漆首饰，无论是小物件，还是大件家具，他都能轻松地掌控大漆与器物之间的关系，让彼此相得益彰。他是如何在激烈的艺术市场中维持漆工作室的设计力和美誉度，这是笔者最想采访他的问题。

访谈时间：2018年4月18日

访谈地点：福州陈杰工作室

访谈人：李莉

受访人：陈杰

李莉：您如何看福州的漆艺术传统？可否从您学习漆艺、创立工坊、维护工坊的艺术成长过程中，谈谈您对福州漆艺术的认知。

陈杰：我觉得福州漆艺肯定是有传统的。从我们进入学校开始，郑力为老师和王和举老师就教我们福州漆艺的传统工艺。老师上课所教的技艺也好，带我们参观的视觉作品也好，包括老师示范的漆艺作品，都非常有福州特色。

李莉：王和举老师向您示范的作品您还记得吗？他所展示的哪些工艺技巧，或者说哪些作品的特征，体现了您说的非常有浓厚的福州特色？

陈杰：我印象比较深的，比如说福州的罩明、晕金，包括雕填、雕刻添彩，这些技艺在其他地方很少看到。福州的漆画金鱼，这种作品在脱胎漆器行业里面比较久远，老一辈漆艺人都知道福州有这样的做法。这个技艺呢，不是笔画出来！整只金鱼是用手画出来的，是靠手指尖的地方拍出来的。这就是福州漆艺中的特色。

李莉：这个和掌髹有关系吗？

陈杰：我想应该没有多大关系。在黑色的底板上，用手指尖沾上颜料，拍成金鱼的形状，包括高光。再用笔拖出金鱼的尾巴，跟画国画一样。笔尖沾上红色，然后拖过去，鱼尾巴一丝丝的肌理就很透明，这个是福州特色。

李莉：那您什么时候选的漆艺专业？

陈杰：我最早是学篆刻、画国画、画油画，立志要做艺术家，从来没有想过要做漆画。当时大家感觉艺术家多高尚，一谈到要学油漆什么，全班人跟学校和老师反映不上这个课，申请调到油画班或国画里面去。校长陈文灿一听，就带我们去校展览馆去看漆艺作品，有一层专门展出往届学生和在职老师的作品。大家看漆画、漆器都好漂亮，才都心安下来，决心学漆画。要不然谁学，漆会过敏，过敏后全身痒。

陈杰个人照　陈杰供图

李莉：在校四年间，一直都在学漆艺吗，除了郑力为老师以外，还有哪些老师？

陈杰：我们是第一届四年中专生，在学校主要就他一个人教，其他老师也是他的学生，毕业留校当老师。但那些老

陈杰作品《大风景》　陈杰供图

师几乎不教我们。郑力为老师是福州一脱厂创新班组的。他的绘画功底很好，《拉网》获得了全国美展的银奖。

我们漆画班比较特殊。因为漆的干燥是有过程的，有的时候是夜里，有的时候是午饭时间。我们讲靠天吃饭，比如今天天气非常好，突然下了一场雨，那午饭都不能吃了，赶快到教室里去给作品贴银箔都来不及。我们这个班除了上美术理论外，其他课几乎都不上。我们学漆艺的方式和现在高校的学习方式不一样的。一年级开始，我们早晚都有漆艺专业课，也有些理论课、油画课、国画课，但是这些课程不多，大量的还是漆艺技术创作，漆艺基础训练得比较好。

李莉：那你们当时做的漆画是磨显漆画吗？

陈杰：大量的是磨显漆画，那个年代的作品特点都是平、

陈杰作品《深沪湾的石屋》 陈杰供图

光、亮，我们叫磨漆画。早期中国的作品没有这个"磨"字，就是漆画，日本叫莳绘。那个"磨"，其实是外国人教的。西方一些国家在亚洲殖民期间把西方的色彩技艺和油彩混加在一块，产生了这种磨显的效果。后来我们才有磨显漆画的叫法。

李莉：您1983年发表的《深沪湾的石屋》，那幅画是课程作业，还是创作？

陈杰：创作。郑力为老师每年都会带我们出去写生，写生完，就要求每个人创作几件作品。郑力为老师的技艺很全面。我们做批灰、裱麻这一块的训练，都是他带我们到福州一脱厂去做的。

李莉：你们还从厦门跑到一脱厂去？

陈杰：当然。我们班上所有人都到工厂实习，呆在工厂几个月时间，做漆板、批灰是最苦的，每一道工序都要自己做。实习给我们的印象非常深刻。可以看到工匠怎么工作，每道工序我们都参观过，也跟着工匠师傅去学、去做。那个时候学生的学习精神和状态都相

当好。

李莉：因为有了郑力为老师，您跟福州漆艺圈的关系还算是比较密切。您毕业直接回福州吗？

陈杰：那时候我们还是包分配的。我分配到福州的福建省工艺美术实验厂。原想着工艺美术实验厂跟美术有关，个人感觉还不错，但进去后发现跟美术没有太多关系。厂里当时做软木画、绢画之类，没有做漆器，因此不到一年我就调到旅游局去。我想可能就此把漆画放下。但到旅游局后，我却每天在办公桌上磨漆画，把其他人弄过敏了。到1986年，我索性就不干了，辞职下海。

李莉：那您1986年以后还在做漆画吗？

陈杰：一直做，一直到今天。1988年我就成立工作室，那个时候不叫工坊。2005年开始做屏风的结构设计。2006年开始做着色、堆漆，从那时候就开始转入做空间的东西。

李莉：从1988年到2006年，这是一段比较漫长的时间。

陈杰：从1988年到现在2018年，30年

陈杰作品屏风《红门》 陈杰供图

陈杰作品《往事》 陈杰供图

陈杰作品《涧水》 陈杰供图

间经历的事太多了，1988 是做架上、做平面，到了大约 1998 年开始做器物。做平面、做架上的东西总是很约束自己，创作的激情都是很慢地在释放，就想着要尝试各种不一样的手法。从 1988 年到 1998 年，这 10 年我还替人家做些设计赚点钱，以补贴家用。白天帮人家做图纸设计，都是手工画效果图，晚上做漆画。我记忆中那 10 年几乎是这样过来的。

李莉：您做漆画的过程中间，用的是实验性的方式还是传统的漆工艺？

陈杰：传统工艺。我基本上每年都会出去写生一次，有时候跟王和举老师，有时跟其他朋友，写生回来就创作。那个时候就以这样的方式来保持创作的状态。

李莉：您做器物的过程呢？

陈杰：做完器物的实验性摸索后，我发现漆画创作一定要回归到漆器工艺中来。

陈杰作品　陈杰供图

2005 年左右，张颂仁和陈勤群来找我，他们要做首届湖北国际漆艺三年展。"造物与空间"是那一届的主题。张颂仁老先生做先锋艺术的收藏，他把策览理念跟我讲后，我兴奋得立马就开始做设计。那个时候我正好在做屏风。他们的策展理念和我的想法不谋而合。造物，进入空间做作品就感觉很顺畅，就像在空间里进行漆艺实验，后来我就一直做这方面的作品。

李莉：工艺传统的实践和漆器实验摸索，会给您带来什么不一样的体会和心得吗？

陈杰：我觉得在做漆器实验的过程中，给我另外一种感觉，这种感觉在做屏风时出现过。即使在传统的磨显工艺里面，也会有实验性的痕迹在那里。经过试验再去追求传统，跟过去没有经过试验做传统，呈现的效果完全不一样，要求的技法也不一样。基于我对器形的理解，有人已经实验了很多很个性化的技法。即便是磨显，也和传统的磨显不一样的，技法实验后的视觉效果是不一样的。但在做漆艺的过程中，必须要有一个坚实的基础训练，

陈杰所作格柜《春趣》 陈杰供图

特别是老艺人（师傅）教给您的工艺基础技法。这个基础训练没有做好就去做磨显的话，远远达不到想要的效果。

李莉：现在，谁更接近真实的工艺传统？有必要对工艺传统较真吗？

陈杰：我觉得没有所谓更真实的工艺传统，工艺传统都在变。我讲的传统是材料的传统、工具的传统性，这些都没有变化。我们这一辈刚刚好接触到老艺人，也接触了许多工艺传统，现在的学院教育要有传承工艺的意识。

李莉：如果按照福州漆艺术传统的工艺基础培训，那应该是一个什么样的状况呢？是不是像您在上世纪 80 年代在工厂里实习的那种状况呢？

陈杰：我想那种状态应该有。现在人跟过去人也不太一样，现在追求短平快，过去的人没有什么东西诱惑，也没有太多的杂念，只是一心想把事情做好，所以我们学得很快。现在要想让一个小伙子静下心来去学恐怕很难。他们可能只要"表面"，不要"里面"的东西。我们讲要表里一致。

李莉：按照您接受工艺传统教育

的经历，对于初学者而言，传统漆工艺的训练应该是一个怎样的模式或者是体系？

陈杰：福建省工艺美术研究所有李芝卿做的一百块漆板，这一百块板就是漆艺训练参照的模板。但是光靠初学者自学是做不了的，一定要有老师亲自讲授。在每个环节、每个时间点做哪一道程序，它磨显出来的效果是不一样的。工艺基础训练就是这样训练出来。

李莉：那现在福州还有老艺人、老师傅在承续工艺传统吗？

陈杰：还是有的。我觉得唐明修在这方面做了很大的贡献。他掌握的漆工艺是比较熟练的。他在中国美术学院就是按照过去漆艺传统的技艺来教。因为我有看过他的学生的展览，传统工艺技法的痕迹有在作品中体现。

李莉：作为一个工作室的经营者，在生产的漆艺作品、漆商品中，有哪些可传播、可复制的消费因素，这些因素体现在哪些方面？

陈杰：回到原点。以十年为一个阶段，从 1988 到 2018 这三十年中，每一个十年，工作室都会有变化。前两个十年是生活与艺术，生活为主，艺术为辅。这一阶段我做了很多实用性很强的器物，也兼顾美学的审美需要。屏风系列就是前二十年的成果。那接下来的十年，是艺术与生活，艺术为主，生活为辅。我的作品里大部分是漆装置。正是有了前二十年的训练，我才敢做后面的装置。从漆工艺技术方面讲，我做了很多实验。这些很个性化的漆工艺实验，为我做漆装置提供了技术上的自由施展空间。

李莉：您认为可传播的漆文化消费的爆发点在哪里呢？或者说，您能对未来漆艺市场做一个预测吗？

陈杰：我觉得这个消费爆发点可以进入很多空间。工作室这么多年走过来，我发现漆可用的地方太多了，比如建筑，爆发点可能会在建筑里面的公共空间，比如建筑装置。

李莉：您的工作室不做量化，那工作室的独特性在哪里？如何区别于其他人的工作室？消费者如何识别？

陈杰：我们所做的作品都有我们的标记，这是一种识别方式。还有我们所开发的家具，是我们第一次在做。虽然大家在模仿这些家具，但都说是学陈杰的。工作室的定位不是走量，而是艺术商品，绝对是艺术衍生品。

李莉：市面上有很多的相似性商品。

陈杰：对啊，很多啊。过去工作室做手镯的时候，大家都不知道怎么做，后来逐渐满街都有了，这对福州漆器的推动起了很大的作用。为什么我说对技艺要熟悉、要了解，才能进行设计？为什么说李芝卿的一百块漆板是学习的模板？只有做过，才能体会工艺在实现绘画意图过程中的微妙。在这种体会的基础上，才可以有根据地去变化、去创新、去设计属于自己的漆画、漆器等。很多工作室生活得很艰难，有很多费工、费时的无效设计。他们能"抄袭"就能有一口饭，我觉得他们也都不容易。政府没有办法给补贴，能在宏观上有所推动就已经很不错了。

七、沈也："漆的特性表现为一种韧性和时间感。"

【人物名片】

沈也，1963 年出生于福建省福州市，1988 年毕业于南京艺术学院，1988 年至 2014 年任教于福建师范大学美术学院及中国美术学院上海设计学院（聘副教授），2014 至今任教

于华东师范大学美术学院。代表作有漆装置《樽》《物》《点石成金》等。

【访谈缘起】

沈也先生是中国当代艺术家中最早选择大漆做装置媒材的先锋。他自己和他的漆装置作品都是福州当代艺术发展进程中的典范。采访沈也先生对于福州漆艺术传统的感受，以及他创作漆装置的心得是笔者最期待的。

访谈时间：2018 年 3 月 12 日

访谈地点：福州石丐茶铺

访谈人：李莉

受访人：沈也

李莉： 可否结合您选择漆进行当代艺术创作的经历，谈谈您对福州漆艺术传统的心得和体会。

沈也： 我个人跟传统漆艺术没什么关系。我只是用漆材料做漆的作品。说到传统问题，只能说在早期的时候，我把漆稍微地磨了一下，也就是从传统漆艺中寻找一种能呈现当代艺术作品观念的表达方式。当我选用某漆材料时，我会问理由是什么。首先，材料要尽可能地去工艺化，这是我的第一个要求。第二个，材料尽可能地简单化，所以我用了大量的生漆。无论在福州国际漆艺双年展，还是湖北国际漆艺三年展，我强调用大漆（天然漆）做作品。我觉得既然选用漆，那么漆的范畴就应该是天然生漆。在作品中，我并不需要漆工艺所呈现的具体而又复杂的视觉效果。对于我而言，我只是用作品所需要的材料来表达出我的观念。

李莉： 您刚才所说的"没什么关系"，应该会有一个前提吧，还是说您从哪个角度说的呢？

沈也： 我选择了漆，而不是漆艺。我没有"艺"在里面。

李莉： 可不可以理解为，您有要表达的"艺"，却没有所谓的漆工艺。

沈也： 对的，没有所谓的工艺，我不刻意去表现漆的某种工艺性。虽然我用脱胎的造型方式，但我用的是纸胎，似乎和传统的麻布胎搭不上什么边。

李莉： 您认为福州漆艺术有传统吗?

沈也： 有。传统表现在所谓的工艺传承方面。我认为漆的表达要分两条路来走：一条是走艺术的路线，另一条是走工艺的路线。

沈也装置作品《樽》，材料：中国漆、贴金箔　沈也供图

李莉：根据您的创作经历，有没有您特别敬佩的漆艺师傅？

沈也：我没有跟他们学过漆工艺。我为什么会选择漆，我归纳的观点是：漆是一种精神。漆有一种很特殊的东方精神，这一特性表现为一种韧性和时间感。我觉得这一特性跟中国人的气质特别像，或者是说跟整个中国文化传统特别像。

漆有一种深沉质感。漆是慢慢呈现出来的，不像化学漆。因为漆酶的作用，漆给我一种活化的时间经历感。最初，我们看到的漆是黑乎乎的，但随着时间的推进，漆的活性逐渐显现。面对这种活性的有机物，我就想利用它来呈现一种抽象的时间和精神。就拿磨漆画来说，为什么漆能磨？因为漆有韧性的特质。并不是说化学漆不能磨，而是化学漆太脆了，经不起像大漆那样的打磨。

李莉：您怎么看日本当代的漆工艺呢？

沈也：日本的工匠精神给我很直接的影响。我认为工匠精神不能简单地理解为认真做一件事情。我觉得工匠精神要有创造力，带着创造力认真做事的品质才能称得上工匠精神。缺失了创造力的东西，怎么能让使用者在运用中体会到工匠的用意和品格？书法家井上有一的作品和书写时的认真状态，都有一种精神性在里面。这种认真状态不是一种作秀，可贵的地方就是他能带给人感动。能坚持和用心做一件事情，也许是工匠精神令人敬佩的地方吧。

李莉：接着刚才所谈漆的精神性这个话题，您怎么看待过度神话漆的东方性这个问题？

沈也：对很多人来讲，这可能是最后的一根稻草吧。对于我的艺术创作而言，漆装置只是我创作类型的一部分，我没有必要固执在东方性的表达上。但是漆和漆工艺的确具有东方元素的指征。漆是阴干的，需要等待。阴干有两个要素：一个是温度，另一个是湿度。只有这两个要素适合了，漆才能完全干燥。当下有机械设备可以缩短阴干的时间。但漆的活化过程，的确给了我很多创作的启发。

李莉：关于文化的探讨和反思，在您的漆装置作品中表现出多元的倾向。

沈也：是。过去，我关注于社会性的问题多一点。这两年我更多地对人类学问题进行思考，期望在作品中突出时间性。恰好，漆这个材质所呈现出的时间特质，给了我一个适合的表现媒介。我的表现方式就是不断重复某一个髹漆的步骤。

沈也装置作品《点石成金》，材料：中国漆、金箔、木箱、鸟标本　沈也供图

李莉：您选择了漆这个材料去呈现您的观念与思考内容。您又是怎样做到不随俗呢？

沈也：关于做漆的过程，我一直都有在反思。因为漆艺作品很容易给观者留下它很美丽的最初印象。漆在工艺上追求器物好看、漂亮，因为这跟市场需求紧密相关。对于我，我不需要走好看的表现路线。我一直在反思，甚至刻意远离髹漆工艺，而去表达常人没有看到，甚至是难看的一面。除了漆之外，我也做了影像与其他媒材的装置作品。虽然有参加湖北国际漆艺三年展、福州国际漆艺双年展，但我选择的材料不只是漆，还有其他媒材。

李莉：您如何将个人的体悟与思考理性地物化于作品中，

沈也装置作品《爱》，材料：中国漆，金箔　沈也供图

作品的独特性表现在哪里？

沈也：可能在形成观念的关注点上面。我觉得，随着年龄的往上走，好像对生命的思考变得很直接。早几年也许在作品中要突出强烈的矛盾关系，现在我会慢慢地淡化这种矛盾关系，我可能又回到了个体问题思考的状态。最大的变化就是在漆装置中，做减法越来越多。多种材料的相互渗透也变得更灵活，更丰富，不再拘泥于漆。

李莉：我觉得福州的城市文化很特别。当有像您这样的当代艺术家出现的时候，往往存在的方式挺边缘化和小众的。

沈也：边缘是好事，不边缘的时候，可能就要画句号！可能也不是只有福州是这个样子。当代艺术相对活跃的城市，也就是北京、上海加深圳。当代艺术的发展需要一个综合的文化氛围，要有一个很专业的展示空间，要有多样化的收藏群体，要有多层次的创作者等。目前来说，也只有这三个城市具备这样的环境。

李莉：您希望您的作品被复制、被传播吗？

沈也：我希望，但是会注重复制和传播的途径与方式。我希望我的东西都是在美术馆、博物馆展示或者以衍生品的方式出现。

李莉：您在全国参加了不少当代性漆作品展，有没有您认可的也在做漆装置的艺术家呢？

沈也：有。福州的唐明修、汪天亮、沈克龙、阮界望，沈阳的林栋，苏州的谢震，浙江中国美术学院的简斯锦、施鹏程。做装置类作品的艺术家，能坚持下来的很少。

虽然做装置的人群有很多是玩票的性质，但我感觉到这个群体越来越知识分子化，不像过去都是由工艺大师来做，创作的可能性也变得越来越丰富。像湖北武汉的漆艺三年展，

在皮道坚老师的推动下，越来越往立体这个方向走，相对地削弱架上画这一块，实验性变得越来越强。

阮界望老师在福州做漆的实验，他个人觉得还是挺有探索意义的。虽然是漆文化衍生品的开发，但在器物原型的造型设计上，他引入3D打印的方式来丰富器物原型的多样性和可能性，然后用苎布胎的方式制作出来。就是在造型这一块使用3D打印，引来了很多批评和怀疑。但是我觉得往这方面走，漆才有未来。漆只是表面的东西，造型的问题不解决，就没法跟市场对接。现代人对造型、功能的要求越来越丰富，如果还是用传统的方式来呈现的话，大概已经都看腻了。为什么福州的脱胎厂一个一个地倒掉，实际上也就是这个原因。

大漆很珍贵，使得无论是漆商品还是漆艺术品，都具有奢侈的品质。在现实生活中，这种奢侈的品质如何与时尚性结合呢？怎样让年轻人接受漆商品、漆艺作品，虽然是关于未来的话题，但这一问题本身也是活化漆艺传统的一个有效路径。不仅要让老一辈能接受、能认可，也要让漆艺的时尚性在更多的人群中传递。

政府部门用文化产业、非物质文化遗产、双年展积极地去推动、宣传福州漆艺，这是正能量，有推动总比没推好！

沈也装置作品《物》，材料：中国漆、金箔、电线　沈也供图

八、沈克龙："我喜欢漆的历史感。"

【人物名片】

沈克龙，职业艺术家，1964 年出生于江苏省南京市，1985 年考入南京艺术学院美术学院壁画专业，1989 年毕业分配到福建。2005 年获德国莱法州职业艺术家联盟奖学金赴德学习交流。自 2000 年始创建个人工作室至今，坚持独立自由创作。

2009 年漆画《谁家院》参加第十一届全国美术作品展并获提名奖，《造物与空间》参加湖北美术馆中国当代漆艺提名展；2010 年参加湖北国际漆艺三年展；漆画《花事千年·之一》获第十二届全国美术作品展银奖（中国美术馆收藏），《花事千年·之二》参加海峡漆艺大展（中国美术馆收藏）。

【访谈缘起】

沈克龙是一位职业艺术家，全部工作就是"艺术地"去表达内心。在漆艺作品中，他是如何不露痕迹地呈现出他与漆之间的关系呢？他从福州漆艺术传统中感受到哪些他觉得很具有舒适度的特质呢？这是笔者最期待的！

访谈时间：2017 年 7 月 14 日

访谈地点：福州壹号画廊

访谈人：李莉

受访人：沈克龙

李莉：您到福州近 30 年了，作为一个外地人，在福州做漆艺创作，您怎样理解福州的城市文化？有人说福州有种城市的包容性，这种包容性对您的漆画创作有产生怎样的触动或者影响吗？

沈克龙：我毕业后到福州，首先是生活。生活安定了，再把艺术当作自己生存的一种方式。

上大学时，我念的是壁画专业，所以对漆材料已经有所了解。在江苏，像扬州也有很深的漆艺术传统。漆是我们创作壁画过程中，一个很重要的材料和表现方式。所以到福州后，对漆艺术并不陌生，但我没有系统性地学习过福州漆工艺。在福州生活一段时间后，我感受到漆艺术能够代表福建的地方文化，也越来越清晰地将漆艺术转变成自己的艺术表达方式，于是一边做油画创作，一边进行漆艺术的实践和摸索。

我不断地参与一些国内的活动，尤其在北京和其他一些地方做了展览后回到福州，感觉从更大的视角看福州的地方文化资源，漆越来越有意义。当我做了漆艺的个展后，包括参加一些专业展览和活动，我的作品不断地受到收藏群体的关注，也取得一些成绩。这些肯定和认可更加顺理成章促成我把漆艺术作为自己艺术创作最主要的方式。

关于福州的文化特性，就是你讲的城市包容性，实际上包容或不包容，我还真没有认真地去感受，我觉得是自由。

福州没有艺术市场。我从南京到福州后，所有的一切的目标可以自己设定；艺术所需的营养，可以按照自身的方式自由索取。关于包容，我觉得是城市的主动性和被动性的问题。我不知道怎么去界定它。我感受到福州的生活方式相对随性。

从我的角度来看，福州存在多种文化特质：进取、包容、相对封闭、排外、安逸。在福州能感受到很强烈的舒适度，比较自在，但舒适度过了就不再进取。我的感受是，福州充满了一种矛盾性的文化状态。

李莉：您说舒适度这个词，最近是一个很有意思的话题。从日常生活来说，舒适度是一个很好的状态。但对艺术创作来说，有的时候也是一个非常大的阻力。

沈克龙：那要看艺术家自身要不要融入到艺术中去。想突破，想要摆脱这种舒适度，想要获取当下的东西，一定要有一个更大的进取心。当我们不满足于现状时，才会有动力去向往未来，去跋涉、去进取。只有认同进取价值观的艺术家们才会有付诸实践的可能性。

李莉：在您学习漆画的过程中，您对福州漆艺术传统有什么体会吗？从工艺技术到文化上的认知，您有什么心得？

沈克龙：我感受福州漆艺传统的过程，如同我很努力地去学福州话。其他人在我周边讲福州话，虽然我听不懂，但不妨碍我去观察他们对话的行为过程，通过观察对话者的眼神、姿势，去揣摩他们要表达的情绪。

我完全是从个人观察和理解的视角来接触福州漆艺。我发现福州有很多的漆艺传统资源、产业链，还有各种类型的工匠和大师，他们可能就在我身边，但是我都没有和他们进行过很好的沟通与交流。像老一辈漆画家王和举老师，虽然我从来都没有跟他学习过漆艺，但他却在无形中影

沈克龙个人照片　沈克龙供图

响了我。因为我从学校习得的艺术判断力，让我有了认同他漆艺作品观念的可能性。这种无形的影响，就是我感受传统的来源。

李莉：您大概什么时候开始在工作室里做漆画？

沈克龙：2000年我有了工作室后，就开始做漆艺了。那时我的工作室跟陈杰的工作室在同一个小区。他们做漆工艺的过程，我会有所观察。我觉得传统的做漆方式是有难度的，也是有魅力的，但是我的目标根本就不在传统。

漆和书法一样，都有"法"和"度"。没有好好认识书法的基本法和道，根本写不好书法。对于漆，我觉得认识最重要。要认识到漆的传统好在哪里，漆传统在当下有哪些不适应的地方，漆的未来性在哪里。未来性要从过去的判断、批评当中获得。平、光、亮是福州漆工艺典型的呈现形态。这种形态如何再利用，才能融入现代性？我觉得传统与现代性要不断地融合。传统的工艺妙在哪里？如何才能被转化？怎样让漆在跳离传统的基础上，呈现当代的审美趣味？这是我目前的兴趣。

李莉：在福州漆艺界，有您特别尊敬、特别推崇的匠师，或者偶像吗？

沈克龙：王和举老师是我特别尊敬的，也是更为在意和欣赏的一位前辈。他接受了现代美术教育，有一种将传统漆工艺转化为现代绘画语言的能力。当然，福州漆艺行业里面还有我尊敬的老师，比如郑益坤、黄时中老师。王和举老师有很深厚的人文素养，他对漆的认识较早地进入了文化本体的认知。他的作品中凸显了漆的主体性，并由此来传递题材的文化意识。他能够合理运用绘画的造型语言，来建立漆的自由的尊严和品格。基于这一点，我个人认为他超越了同一

时期漆艺家。他的几件漆画作品都成为漆艺从传统工艺向现代绘画转型的重要坐标和参照点。

李莉：《九歌》算不算？

沈克龙：《九歌》是他自己最为在意的一件作品。我觉得在上世纪60年代就能够有《九歌》这种题材的思考表达，是他高度文化自觉的一个显现。作品虽然不大，但从形式感、思想性以及漆语言的运用，我觉得都应该用"了不起"这三个字来形容。他的漆画《鼓浪屿》，把油画、国画的造型特征糅合在风景的呈现上，用平面艺术的方式创作出现代风景画。这样的创作路径，丰富了漆画的创作方式。另外一件漆画《火烧赤壁》，他从青铜器、汉砖的纹样中提取造型的表达元素，在主题的立意上又能进行宏大叙事的铺陈，作品不

沈克龙作品《观自在》系列之二　沈克龙供图

大，但格局大。这三件作品奠定了王和举老师漆画创造力的深度和广度。

李莉：面对当下的社会现实，您如何化解大部分人对于漆画就是漆和画这种简单直接的印象？这个问题也跟我们的漆画创作有直接的联系。

沈克龙：这是一个普遍的现象。这个说法确实简单，但不高明。对一般人而言，漆画就是漆和画。对于漆画，我认为要用创作实践尽可能地去丰富漆画，用创作实践让漆画具有更深刻的文化感，让漆语言更具有自身的魅力和主体性。漆在当代社会中被传播、认同和接纳的过程很缓慢。尤其是如何区别于其他画种，漆画自身的主体性形象如何确立？漆画虽然呈现了"画"的平面的形式感，挂墙上或架子上，然而在画的过程中，漆画所用的工具和技法手段，自然会进入漆艺这样一种完全开放的系统。尤其在当下，思想层面、观念维度都可以运用漆来表达。经过比较后，你就会发现，那些用中国工笔画、油画的方式来画漆画，偏于简单了。这是一种不太高级的创作现象，尽管可以快速实现艺术成功的渴望。

李莉：您认为漆画会有未来吗？如果有未来，那会是一种什么样的状态？

沈克龙：漆画一定会有未来。从我的角度来讲，我们就是奔着漆画要有未来才去重新认识传统，才去重新探索，再建立自己的理想。如果是没有未来的东西，我们基本上就不会感兴趣，作品自然就没有生命力。文化要有创造力，活在当下的文化才会有魅力。

对漆画而言，应该分成两个部分。非物质文化遗产的部分，那就是非物质文化遗产。文化创造的部分，就应该是在

沈克龙作品"折器"系列　沈克龙供图

认识传统的基础上再努力，是在发现传统的过程中重生，或者是文化重建。

李莉：请您描述一下"沈克龙"风格的独特性。比如说，能否从题材、漆工艺、创作观念等方面描述一下您漆画创作的特质？

沈克龙：这个有点难。我每天都在反思自己，也都在努力地做作品。近20年来的学习、实践和积累，要用作品的方式来呈现。我的作品要和过去不一样，尽可能地摆脱平、光、亮的束缚。在题材上尽可能去形象化，尽可能地呈现意象，尽可能地去表现漆材料的精神性，而不是拘泥在漆工艺的形象化上。对漆工艺技法学习多了以后，体会到技法所带来的肌理效果是无止境的，永远可以创造。但是，精神才是漆本身最感人的质地。我觉得漆当中有一种变化的气质：离象离形、大象无形。这是我在作品中特想融入和呈现的视觉效果。

李莉：您为什么会选择古典戏曲的场景作为题材，去融合漆这种离形离象的审美意象呢？

沈克龙：这是一种小趣味。我喜欢漆的历史感。怎样借用传统，把它发展成绘画中表现时间意象的视觉效果，是我的关注点。在做漆的过程中出现的作品"完整""残缺""颓废"的视觉效果，都能渲染过往的痕迹、时间的形状，或者说是一种记忆感的呈现。把这些漆的视觉效果融合在古典戏曲的情境中，利用题材的文化意境来铺陈一种我所喜欢的审美趣味。

在漆板上处理大漆留下的痕迹，不同于油画的笔触。每一次打磨、覆盖、凸显，这种留痕的方式，我会很理性地糅合我所要呈现的画面形象。工艺的过程毕竟是一种很物质化的表象，然而对我而言，要借助工艺来实现个人的创作理念和造型意图，乃至一种审美趣味。这对创作者而言，需要很多方面的累积与沉淀，当然不只是漆工艺。

九、汤志义："活用传统，活化传统。"

【人物名片】

汤志义，1971年11月出生于福建省漳州市，现为厦门大学艺术学院教授、博士生导师，中国美术家协会漆画艺术

委员会副主任兼秘书长，福建省美术家协会副主席，厦门美术家协会副主席。漆画作品《渔舟飘至》曾获得第十届全国美术作品展金奖，综合材料绘画作品《凤归来》获得第十二届全国美术作品展提名奖。2015年5月在中国美术馆举办个人大漆艺术展。2018年4月受中宣部、中国美术家协会委托，创作国家新闻发布大厅漆画《源远流长》。

【访谈缘起】

除了获得过第十届全国美术作品展漆画金奖，对于汤志义而言，还有一件很值得骄傲的事情，他成功地推动漆画进入高等美术院校，尤其进入美术学科的教育体系。汤志义对于漆画教育的心得和经验，成为全国其他院校可以参考、借鉴的榜样。听汤志义讲述他从事漆画创作和教育的经历，是笔者采访他的初衷。

访谈时间：2016年3月16日
访谈地点：福建师范大学美术学院漆艺楼2楼教室
访谈人：李莉
受访人：汤志义

李莉：请您结合从事漆画创作的经历，谈谈您对福建漆画，以及全国漆画现状的认知和理解。

汤志义：我专门研究漆画也就十来年。1993年，我创作了第一张漆画，那是学习漆画的课程作业。2003年6月，我进入中国美术家协会首届漆画高研班，7月正式开始漆画创作。同时期，我还在坚持画油画。2006年基本上停止油画创作，同年在福建师范大学美术学院创建漆画学科。从2006到2016年，这10年间我基本上是跟漆材料打交道。我将10年来漆画探索的经验编撰成一本当代漆画技法教材[1]。在我之前，乔十光先生也编了好几本关于漆艺的教材，他是从工艺美术的大范畴来谈漆画。虽然他强调漆画是一个独立的画种，但在乔先生的书里，他提到的漆艺是"漆工艺"的概念。而我认为漆画作为一门单独的画种，要远离漆工艺，强调绘画性。漆画技法来源于漆工艺的一种现代转换。这10年正好也是中国现代漆画在全国发展最快的10年。这期间，漆画逐渐完善成为独立画种，并进入高校成为独立的美术专业学科。

回溯漆画历史，1984年漆画作为独立画种进入全国美展。把时间再往前推，中国现代漆画完成了两个历史进程：从20世纪50年代末开始，由沈福文先生把漆艺带入高等院校（四川美术学院），漆从民艺状态进入高校并作为一个学科来发展，这是第一个历史进程。到了70年代初，乔十光先生把漆画作为工艺美术的教学体系升格为纯绘画的学科体系，这是第二个历史进程。如何定位中国现代漆画起源的历史时间节点，学界也有很多观点。一般认为，上世纪三四十年代，留法回来的雷圭元、庞薰琹先生，留日的沈福文先生，他们的漆画实践有了中国现代漆画最早的创作。如果把中国现代漆画的起源定位在上世纪30年代，那么，这一时期的漆画作品有哪些原件呢？一

汤志义个人照 汤志义供图

①汤志义编著.当代漆画技法教程[M].杭州：中国美术学院出版社.2015.

次很偶然的检索，让我在中国美术家协会漆画艺术委员会组织策划的中国现代漆画文献集中发现有一位漳州诏安人，叫吴埜山。我就去诏安找关于他的资料，但已经无法找到当时的作品了，最后找到了他在上世纪30年代创作的一幅自画像。

李莉：吴埜山自画像是用什么样的工艺做的？是磨显，还是金漆？

汤志义：他是用金漆，用油画直接画薄画。这跟早期的越南漆画一脉相承。他做得非常精细，很精致。

李莉：在那个时候，他为什么会有意识地用漆来替代油画去画肖像？

汤志义：这个也是我们要去弄明白的点。他直接在亚麻布上画。他住在漳州的诏安县，这个地方正好是跟潮汕地区交界，像我老家云霄也是。潮汕地区跟漳州地区其实都是一个大闽南的概念，都讲闽南话，民俗民风基本相同。

李莉：您选吴埜山作为个案，是为了说明当时的人创作漆画，不是从漆工艺的角度上来创作，而只是把漆作为一种材料，让画面比油画效果更加吸引人，是这样吗？

吴埜山自画像（漆画）　汤志义供图

汤志义：对。就漆的特点来说，漆可以打磨，它的光泽度更好；油画可以通过上光油，也可以做得很光滑，但质感肯定是不一样。漆成膜更硬，而油画成膜比较软。所以从漆的性能来讲，有油画达不到的效果。漆材料呈现的本体语言的特点有：漆比较温润，又可以很华丽；漆有光泽，有神秘感，也具备厚重感。漆可高、可低、可打磨，这个是别的任何材料达不到的。

我们更多的是用一些间接的方法，我们叫磨漆画，将预埋的层次把它再磨显出来。但是吴埜山先生的作品是直接画，甚至是一种薄画。目前，在学术界只有我一个人看到过原作品。漆膜还是有一定的厚度，但是跟我们现在的漆画这种比较厚的又不同。

李莉：您选他做标本，就是为了强调观念大于材料制作本身，是吗？

汤志义：是的，因为他是艺术家。他运用了漆和传统漆的技法，再跟现代绘画技法进行融合。我们强调的是这一点。从上世纪60年代到90年代，工艺美术师做漆画，带着浓浓的工艺痕迹。这形成了历史转型期的现代漆画特征。比如说在中国现代漆画发展史上，有着很重要地位的中国工艺美术大师，福州有五个。这五个人又分成两类：一类是高等院校培养出来的，像王和举、吴川；另一类像黄时中、郑益坤、郑修钤。王和举是沈福文先生的学生，他的作品既有绘画性，又有工艺的味道。吴川毕业于广州美术学院版画系，他将版画的形式语言用漆来呈现。

我们肯定不会站在漆工艺的角度，或者说，也不会从工艺美术师的角度来研究漆画。我们是科班、美术院校。我们运用漆材料，但又不能脱离传统。漆画走过一段历史烙印很

深的过程。工艺美术介入漆画，亦工亦画。我的理念强调绘画性，远离工艺性。这是福建师范大学美术学院漆画专业的学科定位，先解决绘画，再来谈漆。有很多人是直接从漆工艺的范畴来谈漆画，这个就带着很深的历史烙印。

李莉：那您的这个坚持，会不会是现在漆画创作的主流？

汤志义：现在当然是一个主流。因为现在都是院校介入漆画。我们强调一个漆画艺术家的培养，首先要解决绘画的问题，也就是解决美术的基本造型后，再选择漆。这个跟基础造型训练完，选择用油画或国画来表现的道理是一样。工艺美术师介入漆画创作的那个时期已经过去了。

李莉：您的坚持是要远离工艺性，表达绘画性。在漆画展览里，我发现观念上的突破并不是很突出。很多作品的风格还没有跳出您以前获奖的那个作品《渔舟飘至》。

汤志义：你说的这个现象，我们自己也反省过。漆画是一个现在相对滞后的画种，漆画的发展还在进行现代主义的建构。我们用了 30 年的时间来补其他画种走过的悠久的历史积淀，期间积累了很多的弊病。一个展览看过去，在图式上还是很落后、很陈旧。我们也关注到这个问题。

那漆画的未来是什么？比如以我个人来讲，我可能进入一种综合材料绘画，我也在往这方面转型。如果没有站在大美术的视野来看漆画，它就是一个小画种，甚至现代漆画的形象都还不饱满。从事漆画的队伍不够强大，这受限于漆画制作本身的流程特性，比如过程漫长，很多人会中途而废。这几年为什么人变多了呢？漆画终归有它的优点、魅力，毕竟植根于本民族文化体系当中，易跟当代的绘画理念结合。作为研究者，我看好它的未来。但从漆画作品的质量来说，

我们不太满意。这要寄希望于漆画学科的教育来推动。漆画作为中国高校里的一个美术学科，目前的教育现状决定了现代漆画的发展趋势。作品数量增多了，部分作品的质量有提升，但大量的作品还是比较滞后。

汤志义作品《渔舟飘至》，获第十届全国美术作品展漆画金奖　汤志义供图

李莉：有没有一种可能，可以让漆画变得不再是国画、油画的再现？

汤志义：漆画的问题，不是漆的问题，而是画的问题。漆画的创新意识慢慢地在形成。很多人意识到要站在大美术的视角去回望漆材料，要真正融入大美术，才能真正脱胎换骨。我们希望新的方向是把漆当成创作的媒介，这样可以轻松上阵。从漆工艺衍生出的漆画，我们把它列入传统漆画的范畴，这一页必然要翻过去。只有这样，我们才可能走得更稳健一些。我寄希望于未来，寄希望在解决艺术观念的这一批年轻人身上。

李莉：关于漆性的讨论，可否用"随心所欲不逾矩"来形容您？

汤志义：从研究的角度来说，我强调不要有所拘束。2009 年，我到中央美术学院中国画学院的材料工作室做访

问学者，让我重新回望了漆这个材料。我希望把漆当成一种媒介，这对于释放我的心性会有帮助。我希望在创作中思考漆的跨界、综合，漆与其他媒介的结合，这会让我更有探索的兴趣和动力。

李莉：来之前，我阅读了您写的一些文章。您谈到无论是大漆还是化学漆，都可以成为漆画创作中的综合材料。从包容的角度来看，应该有您坚持的理由。但是您刚才说坚持美术观念，撤掉工艺性。我个人觉得是不是过于偏激？为什么要撤掉工艺性，惧怕工艺性什么？

汤志义：我要表明我对工艺的态度，能工巧匠把工艺做到极致也是一种大美。很早我就有一种认知，在我漆画创作的早期，给予我滋养的，是来自福州的漆工艺。高校的漆画教学与创作氛围，和工艺美术师或者工匠的漆艺创作情境，是两种不同的体制和系统，如同花开两朵各表一枝一样。工艺环节中，工巧大于精神的表述；而纯艺术的情境下，表达思想更为迫切。这是一个侧重点不同的问题，也是一个度的问题。坚持绘画性必须有一个前提，即必须对漆的本体语言有相当的了解，才能自由掌控作品中的绘画性。如果一件漆画做得像

油画、国画、版画，那我觉得作品失去了现代漆画之所以成为一个画种的形态。

2004 年，虽然《渔舟飘至》获得了第十届全国美术作品展漆画金奖，但我一直认为那是个偶然。那时候，我对漆的整个性能根本就没有掌握。我只是用了绘画性的调子来呈现画面的形式，人家看后就觉得很新奇。我还没有真正进入到漆的内核。后来，我就到福州的漆作坊练了半年，从做打底开始，然后学各种髹饰技法。我得益于漆工艺。

今天借这个机会，我希望能表达我在漆画创作中的思考和想法。对于我而言，艺术创作是个体喜怒哀乐的精神表达，呈现个体内心观念的作品，用任何材料都应该得到尊重。这是我为什么会说大漆、合成漆、聚氨酯、腰果漆都是创作媒材的原因。这个观点和大漆与非大漆的争论，是两个不同的问题。我觉得是否一定要用大漆进行创作的争论没有必要，它偏离了问题的本质。

从漆画学科的定位上，我为什么强调要用天然漆？在我接手这个专业之前，我们什么材料都可以拿来使用。2007 年到现在，我们福建师范大学美术学院漆画专业都用天然漆。这涉及对漆画作品保存的问题。艺术创作和收藏

汤志义作品《凤归来》，材质：天然大漆、金属箔 汤志义供图

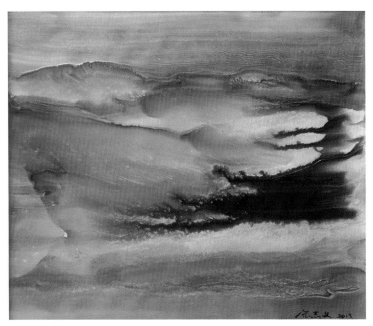

汤志义作品《岁月留金》 汤志义供图

这两个方面，如果能完美结合，那不是更好嘛。

李莉：把漆作为一种媒材运用到艺术创作中，这会不会是未来漆画发展的趋势。

汤志义：无论是在厦门大学的漆艺研究中心，还是福建师范大学美术学院的漆画专业，我都鼓励学生通过跨材料的组合，用别的材料来进行综合创作。现在有一个画种叫综合材料绘画。我在中央美术学院访学期间，我的导师胡伟老师是中国美术家协会综合材料绘画艺术委员会的负责人。他对我说，福建要好好把综合材料绘画艺术带动起来，福建要把漆的文章做得更大，漆不只是适应在漆画这个范畴，漆还可以有很多的表现力，可以跟别的材料综合，因为漆材料是很有表现力的。他的理念对我有所启发。

我鼓励学生要充分地运用想象力，让漆跟别的材料进行

组合。比如，我鼓励我的研究生试着把漆跟金属、玻璃、琉璃、铁、陶进行结合，然后进行创作。我珍视漆材料的经典性，我也要推进漆进入更多的可能性领域。这是我近几年逐渐在转变的一个观念。

李莉：您说您的漆画创作得益于福州传统漆工艺的训练体系，即便作品得了全国美术作品展的金奖，依然还要深入到漆工坊里继续体会漆工艺的技法过程。我个人认为，漆画的绘画性和漆工艺技法的结合还有非常大的空间值得去探索。我也觉得福建师范大学美术学院的漆画专业，仍然存在一些薄弱环节。即便我们生活在福州，我们对于福州脱胎漆器传统的认知依然存在着非常大的偏颇，您是怎么看这个问题的？

汤志义：你说的这个问题，还挺巧合，昨天晚上我拜访收藏福州脱胎漆器精品的陈靖先生。他写了一篇介绍沈绍安脱胎漆器的文章。在他那里，我看到很多民国时期脱胎漆器的精品，也看到福州脱胎漆器中的经典工艺技法——薄料，称为掌髹。这种技法在沈绍安家族的工坊里很典型。大漆的颜色比较沉闷，为了提亮大漆色彩的明亮程度，于是在漆里加入金银箔。金银箔太贵重，不可能用刷子刷，也没办法再打磨，打磨会氧化，会形成斑驳的效果，所以就用手指去掸，或是用手掌轻轻拍打，这种厚薄刚刚合适，就不用再打磨。薄料技术是沈绍安家族改良脱胎漆器髹饰工艺的一个巨大贡献。这个技术也奠定了福州作为近现代中国漆艺中心的地位。

你说到对福州脱胎漆器传统的认知，我也深为感慨。昨天晚上我看到在金地上用薄料描绘的画面后，很感慨人亡技亡的无奈。我一直感叹，我们没有办法很好地运用传统。不管当下有怎样的新创意和观念，最终还是要承载在一定的技

汤志义作品《惠安新娘》，材质：天然大漆、蛋壳、金属箔 汤志义供图

汤志义作品《蓝色椅上花》，材质：天然大漆、蛋壳、金属箔　汤志义供图

术表现力上，技术才是本。所以我们回望传统，包括福州脱胎漆器中很精湛的漆艺表现。漆画是否还有更大的发展空间，要从传统中去挖掘。这就要超越工艺与绘画的限制，活用传统，活化传统。这和 20 年前，我们面对传统的态度是完全不一样的。

李莉：在回望传统的过程中，咱们这个学科都做了哪些改变呢？

汤志义：如果这个学科还需要再完善，就是器型这一环节。我们福建师范大学美术学院引进了南京艺术学院的刘洋老师。她在现代器物造型研究方面，有自己的成果。她来之后，我们开设了相关课程。现代器型跟传统器型，肯定有质的区别。传统器物的体系太博大，而我们现在对于恢复传统有点力不从心。昨天晚上看到福州脱胎漆器精品后，我感到压力更大。传统如何恢复？我认为继承里面就有一块是需要原汁原味地恢复，再来继承。但我们在这一方面，还没有找到相关人才。

李莉：当下漆画发展得如此迅猛，与国家在政策层面的扶持、推动存在着联系吗？

汤志义：联系非常密切。从艺术形象上来看，漆画作为一个独立画种，与中国画、油画、版画、雕塑有着截然不同的呈现方式。漆材料的表现力很容易形成文化识别力。从对外文化传播的角度来看，漆画的视觉文化识别力，促进了中国视觉艺术的多样性和多元化。在漆画技法和绘画表现力这两个方面，给外国参观者带来的视觉冲击力还是很强大的。就像洪惠镇先生说，漆画也应该纳入广义的中国国家绘画样式之一。漆画表现出的东方情调和审美意趣，以及漆材质传递出的独特视觉效果，也是东西方都能普遍接受的。

早期很多从事漆器制作、漆艺创作的工艺美术师，经过高等艺术院校科班美术体系的深造学习后，拓展了艺术创作的范围，扩大了漆艺认知的深度。他们不再拘泥于漆工艺自身，从院校中吸收了大量的艺术创作的思维方式。另外，近几十年来美术院校漆画学科教育的发展，大量专业漆画人才的培养和涌现，使漆画逐渐形成一门纯艺术的绘画品类。在福州有很多这样典型的漆画艺术家，比如在福州漆艺界德高望重的中国工艺美术大师们，他们也受到了艺术教育课程改革直接或间接的影响。对于高校而言，在漆画学科里面加入传统漆艺课程，也是基于国家对传统文化的重视和弘扬。在福建师范大学和综合性大学里开设漆画学科，本身就是国家艺术教育课程改革的典型。当下，很多大学里面的美术学院也逐渐开设漆画课程，或者是漆艺专业。当然，像清华大学美术学院、广州美术学院、四川美术学院、福州大学厦门工艺美术学院，他们漆画课程的历史就比我们这里长。

第五章 寻访台湾漆艺术

第一节　台湾漆艺术的源头

从海峡两岸文化交流的层面考察台湾漆艺术，需要以两岸对漆艺术的概念与内涵形成相近或者是一致的认同为前提。台湾漆艺术不仅仅是以地理区域范围为临界的漆艺生态，更是包容传统漆工艺、漆工艺产业，以及融汇造型艺术、当代艺术观念的漆艺术和漆文化生态圈。近些年，大陆漆艺术呈现出与台湾漆艺术一样的多元形态，大陆漆艺术所面临的相关问题，同样也发生在台湾漆艺术中。

两岸文化同宗同源。漆工艺，作为中国农耕文明典型的物质生产和髹饰技艺，明清时期已然成为"富足生活"的象征。汉族人使用漆的文化习俗随着生活的现实需求，实现了从"从红木盆到红棺木"①的转变，再成为婚丧嫁娶中必不可少的典型用具。使用天然生漆的范围伴随着台湾宗庙建筑彩绘髹饰、夹苎神像的塑造、家具涂装、陈设摆件的普及而日益增加。

相较于丰富的竹木藤草和陶土，台湾的天然生漆显得相对匮乏，漆工也短缺，这使得漆工艺在台湾手工艺类型中以小众工艺的面目出现。从文献来看，只有台湾工艺推手颜水

龙在其作品《关于台湾工艺产业》中用几行字描述过台湾漆树种植情况，以及由日本人于1941年在新竹开设的理研电化工业株式会社新竹漆器工厂②用到漆材料。连横在其著作《台湾通史》中没有介绍漆工艺，而是在书中的"皮工"部分描述制作皮箱的工序里有髹漆，认为这样可以增加箱体的防水性。后来，颜水龙在《台湾工艺》一书中介绍上世纪50年代初台湾漆工艺的状况："加工业多在台中，为家庭工业生产，加工技术似在昔日由大陆工人教授而传来。"书中也提到日本人山中公在台中市开设的工艺传习所。台湾省文献委员会编撰的《台湾省通志》列有条目"漆器工艺"，条目中提到关于台湾漆器历史沿革"本省之漆器工艺，乃传自福建"，条目中也记述了具有福建传统的台湾漆工艺在日据时期与日本人所作漆器形成鲜明对比："外观上颇为高雅华美；但多过于单调，神器飞动者悉为日人制品，缺少典型的本省漆工匠"。该条目在颜水龙先前介绍台湾漆工艺的基础上，复述了山中公、理研工厂的相关情况，沿用颜水龙1952年所记述山中公成立工艺传习所创办时间为1926年的说法。但按照颜水龙之

后学人的调查和陈火庆、王清霜、赖高山的口述，以及其他资料的考证，山中公创办台中市工艺传习所①的时间为1928年。该条目也增加了这样的信息："目前本省之漆器工厂，仅存一家。该厂设在台中县神冈乡圳堵村，规模甚小，所产漆器起初多带日本色彩，后稍改进，图案渐用山地同胞原始纹样或本省特有风物等。"条目中提到的台中县神冈乡圳堵村是王清霜的故乡。按王佩琴所述以及王清霜儿子王贤志的回忆，在1948至1949年间，王清霜在完成理研工厂的撤厂清理工作后回到台中神冈老家，1952年颜水龙亲自到神冈邀请他共同筹划"南投县特产手工艺指导员讲习会"②。令人叹惋的是，因为漆材料的昂贵和难得，1952至1959年期间，颜水龙在南投所做的工艺教育和产业推动，并没有涉及漆工科。受到颜水龙邀请的王清霜，并没有因为缺失了自己擅长的漆工科而拒绝，反而作为颜水龙的副手，负责工艺研习班日常的教务管理工作，并担任漆画课程的教学。王清霜在接受杨静的访谈时回忆："'南投县手工艺研究班'的老师与技术指导员都是日据时期台湾工艺的精英分子，当时大家都是牺牲个人利益，跟着颜水龙一起投入工艺教学行列……颜水龙创办研究班主要目的是希望训练学员学得工艺，有出路可以生存，加入内外销生产的行列。他在工艺研究班训练出来的工艺人才，为1970年左右谢东闵的'客厅即工厂'台湾外销工艺打

下重要的基础。"

写到这里，不免让笔者停下来反思当代学人呈现台湾漆艺史的角

颜水龙作品《台湾工艺》封面

度与视域。2011年6月大陆居民赴台湾自由行政策落地后，两岸关系的融洽为漆艺术交流营造了良好的氛围，大陆研究者可以从台湾文献和实地调查中知道台湾漆艺术发展的典型史实和代表性匠师、艺人。台湾日据时期，日本人在台湾推行殖产政策，手工艺教育也成为日本文化殖民政策的重要手段。毕业于东京美术学校（现东京艺术大学）漆艺专业的山中公在台中设立的工艺传习所于1937年被改制为台中工艺专修学校，这是当时台湾唯一的一所工艺专业学校。接受这所学校教育而成为台湾漆艺创作的中坚艺人有：陈火庆、赖高山、王清霜。他们也成为后来学者研究台湾漆艺术发展过程的重点对象，描述他们各自的生命史成为梳理台湾漆艺术发展史的重要线索和切入点。

在"台湾手工业研究所"的推动下，1996年以来，黄

①台中工艺专修学校的前身是1916年由山中公设立的山中工艺美术漆器制作所。1928年，台中市政府将其改为台中市工艺传习所，1937年升格成台中工艺专修学校，由山中公负责教学，政府提供经费补助，设有漆工科与家具科，修业三年。
②按照杨静的调研整理，王清霜在1952—1953年之间共三次参与手工艺讲习培训，这三次培训具体为：1952年4月开始在南投公会堂举办的"南投县特产手工艺指导员讲习会"，为期三个月；1952年11月在竹山公会堂举办的"南投县特产手工艺专修班"，为期两个月；1953年4月在草屯举办的"南投县特产手工艺研究班"，为期四个月。因这三次培训成效很好，1954年7月南投县政府在草屯正式成立"南投县手工艺研究班"，其主要经费由南投县政府编制临时预算，隶属南投县政府。颜水龙担任班主任，王清霜担任研究班教务主任和副班主任。1959年7月，南投县政府将"南投县手工艺研究班"改制为"南投县手工艺研习所"，改制后以训练中高级的工艺人才为主，训练课程与科别仍采用研究班时的设置。1973年，"南投县手工艺研习所"被台湾当局改制为"台湾手工业研究所"，1999年改制为"台湾工艺研究所"，隶属于台湾地区行政管理机构下设的"文化建设委员会"，2010年再改制为"台湾工艺研究发展中心"。

丽淑、翁徐得、林美臣、洪文珍、王佩琴、何荣亮、杨静、林宣宏、翁菁曼等台湾学者对日据时期台湾漆艺历史和匠师进行大量研究，他们已经通过专著、期刊论文、硕博论文的方式呈现了许多研究成果。大陆学者在两岸漆艺互动交流的基础上，也形成了大量调查报告、口述史访谈录和论文成果。相对突出的研究学者有张燕（笔名长北），1996年起，她在《美术观察》等专业期刊上发表了多篇关于台湾漆艺的论文，也最早关注到台湾漆艺家黄丽淑的漆艺创作。她们相识于1992年在福州举办的中日漆艺交流展。福州学者林荫煊的研究介绍了台湾漆艺家陈火庆、赖高山、赖作明、黄丽淑等人的创作情况。研究两岸漆艺文化的汤志义写的关于闽台漆艺研究的博士论文，将口述史和田野调查方法运用到闽台漆艺术的历史沿革与文化形成研究中。他选择陈火庆、赖高山、王清霜为台湾漆艺的代表人物，论文中也收录赖作明、陈培泽、黄宝贤三位台湾漆艺人的访谈。高志强在对台湾漆艺进行田野调查后发表的关于台湾漆艺现状的论文，对台湾漆艺发展的状态做了尽可能的深入描述。自从2001年福建沿海与金门、马祖地区直接往来后，台湾学者能更加方便地到大陆开展漆艺考察与交流。台湾学者在完成对日据时期成长起来的台湾第一代漆艺术家的深度研究后，出现了从微观的漆艺术家个体研究转向更为开放和多层次视域的研究。他们剖析漆工艺与产业经济，尤其是与创意产业、文化消费的关系，总结台湾与大陆漆艺文化的特点，这些成为当下台湾漆艺术研究的热点。

追溯台湾漆艺术的源头，影响台湾第一代漆艺人的主流显然是日据时期的日本漆艺，主要是两位毕业于东京美术学校漆工科的日本人：山中公与生驹弘。关于山中公，知道他

的人很多。2013年7月6日至8月11日在台中文化创意产业园区，台湾文化事务主管部门与"台湾工艺研究发展中心"主办"世纪'蓬莱涂'——台湾百年漆艺之美"展览。这次展览以山中公创办的工艺传习所为引子，强调了山中公在台湾开发的漆器——"蓬莱涂"的影响。这种漆器以台湾特产香蕉、凤梨以及台湾少数民族人物形象为图案来源，漆工采用雕漆剔刻出阴线或者浅浮雕，然后对漆器进行彩绘、打磨、推光。这次展览请来了山中公之女山中美子，她向"台湾工艺研究发展中心"捐赠了山中公的部分漆器作品和遗稿。

而知道生驹弘的人则比较少，一些专业人士也对他较为陌生。生驹弘在担任理研工厂负责人时期，对漆器的量产与设计起到一定的推动作用，对王清霜及其他漆艺人也有较直接的指导。1998年，王清霜和他在理研的同事联名送给生驹弘后人一块牌匾，特此纪念生驹弘。

尽管日据时期台中的漆工艺教育对台湾近代漆艺术的形成有较突出的影响，然而，台湾漆艺术的源头只有这一条主线吗？显然不是。1916年，山中公创立了山中工艺美术漆器制作所，工坊的骨干力量却是来自福州的漆艺师傅。1959年，王清霜辞去"台湾手工业推广中心"技术员一职，在草屯创立美研工艺公司，主打漆器外贸生产。上世纪60年代左右，在台北和彰化也有漆器师傅在进行相关漆器的生产。如果说1895至1945年期间，日本人在台湾实施的殖产政策促进了台湾漆艺教育，那么1950至1965年美国的经济援助成为国民党当局工业化进程中不可忽视的力量，尤其在促进台湾手工艺融入外贸经济方面，起了直接的助推作用。

虽然美国对台湾进行经济援助，但美国设计师在台湾的设计指导活动并没有涉及漆工艺。然而一家名为米尔帕赫罗

木工艺有限责任公司（Milbern Heller Woodcraft Co.,Ltd.，丰原人称为"美国仔会社"）的，于1956年从嘉义县迁到台中市丰原区水源路，该公司从事木制沙拉碗的生产，产品主要外销欧美，是当时丰原区最具规模的木器制造厂。这家只存在十年的美资公司拉开了丰原区漆木器量产的历史，让丰原区以"台湾漆器产业的故乡"为骄傲。1965年，王清霜以南投木器工会理事长的身份到日本参加一个商展，这为他加入日本漆工职人体系提供了契机。王清霜对漆器量产技术的创新表现在：从胎体入手，革新了木胎，用树脂胎（尿素胎）、纤维板（甘蔗板）胎塑造胎体；髹饰工艺方面，采用提高速度的丝网印，这一创新为降低漆器单价做好了准备；在图案设计上，选择更能体现东方文化的纹样，并加以美术化的改造。他的漆器突破单纯图案的程式感，加入了透视和色彩对比的元素；同时，他也选用现代风格的几何图案，让量产的漆器在文化品味上更有机地融入并适应都市生活的多元需求。虽然美研工艺公司的产品以茶盘、化妆盒、饼干盒这些器皿类为主，但在外销上效益良好。同时期，陈火庆、赖高山也有自己的工坊，也进行各自的外贸加工。陈火庆的欣德漆行联合丰原的木器行企业，形成一个加工链，产品以碗、勺、筷为主；赖高山的光山行以千层堆漆和雕漆为主，推出品牌 T STONE，产品以首饰饰品和器皿为主。

除了台中，在台北也有漆器的生产和加工。翁徐得记录台北经营漆器材料的老店有泰兴漆店（老板王北川）、王德漆店（老板谢永河）、三漆行（老板李三七）。王德漆店（创建于1932年）的谢永河，其父原在泉州从事干漆涂装，来台北后则从事古琴涂装。留法回台的刘淑芳女士于1953年左右召集多位福州师傅创立美成工艺社，是当时台北规模最大的漆器店，工艺社位于台北市南京东路，而工厂设于台北市长春路。工艺社制作漆画挂屏、屏风、脱胎漆瓶、杯、碗、盘、烟具、首饰盒、家具等漆器工艺品，受到游客普遍喜爱，可以说20世纪五六十年代是福州漆器工艺在台湾的鼎盛时期。范和钧（1905—1989）是名扬大陆的茶叶研究专家，他早年留法期间曾和雷圭元一起做过漆器修复的工作。范和钧1946年到台湾从事茶叶种植和加工，后来开了一家漆工坊。1981年，他历经15年写成的《中华漆饰艺术》在台湾出版，1987年在大陆出版。当他知道台北故宫博物院的索予明全文影印了东京国立博物馆收藏的明代著作《髹饰录》时，便写信给索予明，两人以文会友，索予明在范和钧的帮助下解读《髹饰录》。后来，索予明和王世襄一起成为海峡两岸漆艺界注解《髹饰录》的两棵"大树"。

福州籍的唐永哲（1930—1997）年轻时就在台湾的漆器店里做彩绘、雕刻的工作，还跟福州师傅学过脱胎工艺。1977年，唐永哲进入"台湾手工业研究所"担任技术组组长，随后和翁徐得一起受时任所长萧伯川的委托，在1978年间利用周末到台北跟随范和钧学习漆艺。1996年9月1日至1997年8月31日，"台湾手工业研究所"主办了为期一年的"漆器艺人陈火庆传习计划"，陈火庆、王清霜为主要教师，此外还聘请了福州的吴川和厦门的郑力为两位大陆漆艺家来授课。这次传习计划招收了十位学员，学员中廖胜文、王佩雯、徐玉明、林建正、陈国珍、张宪平已成为当下台湾漆艺创作的中坚力量。紧跟"漆器艺人陈火庆传习计划"之后，位于宜兰的台湾传统艺术中心于1997和1998年陆续开办了两期"赖高山漆艺传习计划"，请了福州漆艺家陈明光和黄匡白参与授课。以上这些福州漆艺家在台湾的漆艺传授经历，对台

湾漆艺的发展也产生了重要影响。

当大陆手工艺产业化浪潮在外贸经济日益繁荣的推动下，台湾各家漆工坊却陆续进入沉寂期，开始从规模量产转为艺术创作、藏家收藏和参加漆艺主题展览。原本就零散发展、影响面不大的台湾漆工艺变成文化保护的对象，只有在两岸文化交流中台湾漆工艺的价值才得以凸显。2000年以后，大陆密集举办的国际化漆艺展，如"从河姆渡走来——国际现代漆艺展""湖北国际漆艺术三年展""福州国际漆艺双年展""厦门漆画展"等纷纷邀请台湾漆艺家参展交流。回望传统，直面当下，海峡两岸漆艺交流日益融洽，但如何传续漆艺术、如何深耕漆艺术，也成为两岸漆艺术家对漆艺未来的共同关注。

唐永哲创作的漆塑作品

第二节 寻访台湾漆艺术的"大树"

一、陈清辉："我父亲漆艺的特征在于一种综合性。"

【人物名片】

陈火庆（1914—2001），台中县清水（今台中市清水区）人。1927—1945 年，在山中工艺美术漆器制作所学习漆艺，学艺期满后留在该所从事漆艺制作。1947—1959 年，从事飞机涂装工作。1976 年，成立欣德漆器有限公司，与三子志铭共同传艺。1989 年，荣获台中县十大资深杰出艺术家金穗奖。1990 年在南投"台湾手工业研究所"陈列馆举办"陈火庆漆器工艺个展"。2001 年 8 月 3 日逝世于台中市，享年 88 岁。

陈清辉，1936 年出生于台中市，陈火庆长子。从小跟随父亲学习漆艺。1953 年开始师承王水河老师学习雕塑、美工设计、油画、广告画。1967 年在云林县斗六市开设美光综合美术广告社，从事广告美术设计与制作。1967—1969 年连续三年获得陆光美展油画优等奖。2002 年参加"台湾工艺研究所"王清霜老师莳绘漆艺研习班。2005 年参加丰原漆艺馆主办的台中漆艺协会会员联展。2014 年受福建省博物院的邀请参加"2014 海峡漆艺艺术大展"。

【访谈缘起】

寻访台湾漆艺大师陈火庆的漆艺人生，是笔者访问陈火庆长子——漆艺家陈清辉先生的初衷。期望通过采访陈清辉先生，可以探寻到陈火庆的人生经历和漆艺风格特征。

访谈时间：2019 年 3 月 24 日
访谈地点：台中市陈清辉家
访谈人：李莉
受访人：陈清辉

李莉：请介绍下您父亲（陈火庆先生）从事漆艺术的历程和他作品的风格。

陈清辉：有一本黄丽淑老师写我父亲的画册——《陈火庆生命史暨作品集》，可以送给您一本。我父亲 1914 年出生在台中县清水，13 岁小学毕业后，由我爷爷的朋友介绍到当时台湾唯一的漆艺和木艺工作坊（台中市山中工艺美术漆器制作所）工作。工作坊请了有好几位师傅。我家老宅就在工

坊附近，工坊的师傅常到我家。

那时候，爷爷家里比较穷，得送一个小孩出去，让家里少一个人吃饭，送谁出去做工谁便有饭吃，这就很好了。在工坊里山中公对我父亲蛮好，包吃住还有薪水领。日本人规定学徒要满五年后才能出师。五年出师后，他就留在那里当师傅。赖高山进学校（台中工艺专修学校）的时候，我父亲就已经是工艺传习所的师傅了。工坊里面有一个福州师傅，他在 1945 年左右到台北开了一家木器工艺社。那个福州师傅比我父亲大，和我父亲关系很好，我父亲也带我去台北找过他两三次。

《陈火庆生命史暨作品集》封面

李莉：听说您以前当过兵？

陈清辉：我以前当过军官。我 22 岁时到金门服役，待了将近一年后回到台中。因在金门画壁画得到优秀奖，所以回来后就被报送到军校，但当时军校是大家最不愿意读的学校。那时候，我爸爸在空军里面涂髹飞机，是个士官长。在当时，台中唯一的高收入工作就是在空军服役。

李莉：您是退伍后才开始做漆器的吗？

陈清辉：我念小学时候，就跟我爸爸学做漆器。他会接一些漆器的活到家里来做，像小印泥盒。高级一点的木质印泥盒都需要擦天然漆。那时候，我和我妈妈就当我爸爸的助手。

李莉：1945 年后，他有开工坊吗？

陈清辉：没有。都是人家慕名而来，请他去做漆。1945年后，我父亲就自力更生，在家里接一些小量的活。有一些工厂，像钢琴工厂请他去做漆，我会去给他做助手。

李莉：您还记得山中公的工艺传习所在哪里吗？

陈清辉：知道。旧址现在是一个停车场，就在台中第二零售市场附近。那里本来有一家山中公岳父开的餐厅。

1960 年左右，日本经济复苏，生活逐渐丰裕。他们慢慢地认为日常使用的塑胶碗有毒，就想要恢复传统的漆器碗，但当时的日本很少有人会做日常用的漆碗。50 年代末，有一个日本人到台湾来找我爸，找了三年才找到。那个日本人拿一个漆碗样本让我爸照着做一个，我爸做完后，日本人无法分辨哪个是原型。于是，日本人就来台湾定制这种漆碗，他们会拿一个样品让我们照着做一模一样的。后来，日本的贸易商委托我父亲开一家专门生产漆器的公司。我父亲没有经营企业的理念，不敢开公司。贸易商就在离我家很近的地方开了间工厂，方便我父亲上下班。就这样，从 1960 到 1970 年连续做了十年。

后来，工厂人数应付不了庞大的订单。工厂的原材料木胎都是来自丰原，我爸就去丰原的木器厂教擦漆，请他

陈火庆个人照　陈清辉供图

们代工订单。从开始的一两家到后来的一百多家，工厂都请他去做漆器顾问。那时，我家自己是一个家庭作坊，而工厂的规模很大。

李莉：那时候家庭作坊就在现在这里吗？

陈清辉：不是。在台中东区的合作新村老家。那时候我们先买了个平房，后来盖了六层楼。我爸爸说我们有五个兄弟，第一层是大家公用，剩下的就每人一层。我是老大，但我一直都没有住。那时我住在一个小乡镇——斗六，在那开广告公司。我为县政府做图表和大型广告，因为那时候还没有电脑做设计。

李莉：您以前在军校时学的是美术吗？

陈清辉：我是军校艺术系毕业，学校在台北士林。没有当兵以前，我跟台中的王水河老师学习广告画，就是画电影广告。那时候我很有兴趣去学，也跟他学雕塑。

当丰原禁止伐木后，日本人就把生意转移到越南和大陆。那时，黄丽淑经丰原车床工厂的老板——我爸爸的得意门生刘清林的介绍而认识我爸。当时黄丽淑在"台湾手工业研究所"工作。她认为漆器在研究所没有什么名目，所以她和丈夫常常利用礼拜六、礼拜天来访问我爸爸。从聊天中得知台湾漆艺的历史后，她就开始写《陈火庆生命史暨作品集》。在她那本书还没有完成之前，研究所就聘请我爸爸去给十几个工坊主管教漆艺，但效果不怎么好。她写完那本书后，送到行政事务管理机构审核，行政事务管理机构审核通过后让她负责办理漆艺传习的事情。具体由我爸爸来教学，招收的学生要对漆有很深的认识和兴趣。最后，研究所招了12个学生，每人每个月给八千块台币的生活费，吃住学都在研究所。这里面有王佩雯、廖胜文、黄丽淑、刘清林等，他们现在都是台湾漆艺的中坚力量。

李莉：您觉得您父亲的漆艺和福州漆艺家的漆艺相比，有没有特别的地方呢？

陈清辉：我父亲漆艺的特征在于一种综合性。日本人传授的漆艺和福州师傅的漆艺是不一样的，我父亲好像介于中间。日本人都是做高莳绘，画完撒粉，或者画好罩漆再磨显。福州不是这样，福州画了就画了，直接在胎地上绘画，画完没有撒粉，也没有罩漆磨显，福州的髹饰就是这样的方法。

笔者和陈清辉家人合影，左起：陈清辉儿子，陈清辉夫人，陈清辉，笔者

李莉：您父亲学习的夹苎工艺是否属于日本人的漆艺系统？

陈清辉：是的。他要求比较高，我有时候想帮他磨，他都不让。老师对学生的要求都是比较严格。所以我教学的时候就会跟我爸爸要求我的时候一样，我也想和我爸爸一样追求漆艺的完美。

李莉：陈火庆有没有学过水墨画之类？

陈清辉：山中公有教他画日本画。

李莉：山中公不是有做"蓬莱涂"吗？您父亲也有做过吧。"蓬莱涂"是刻漆，还是剔彩？

陈清辉：先画图案，再按照图案雕刻，雕刻完直接涂漆。山中公到台湾开设漆器制作所后，为了制作针对旅游市场的漆器伴手礼，他就到乡下寻找装饰漆器的纹样素材。他从台湾的日常风物（台湾的水果、少数民族的舞蹈等）得到创作灵感并将这些题材运用到漆器的图案设计中。他用镰仓雕的漆工技法来制作带有风物图案的盘，山中公把这类漆器叫做"蓬莱涂"。山

陈清辉工作室的操作台面

中公是日本香川县人，是东京美术学校漆器科毕业的。镰仓雕来源于大陆的雕漆。雕漆很麻烦，所以镰仓雕就直接在木胎上雕刻，然后上漆，这样比较快。在1945年前，山中公的漆器制品很好卖。

丰原漆艺馆是台中市唯一的漆艺作品馆。这个漆艺馆为什么能够成立？因为后来丰原产销漆器的生意没有了，区（指丰原区）上为引导手工艺人往漆艺方向发展，需要一个展示漆艺的地方，就把区图书馆改为漆艺馆。最早请了刘清林来管，他没有行政管理的意识，后来就请现在的黄成忠馆长来负责漆艺馆的运作。漆艺馆为大众开办长期的漆艺教学。黄馆长引入了志工（以退休人员为主）来辅助教学，现在有八十多个志工在开展漆艺教学，像"蓬莱涂"、变涂、夹苎等技法。区上给漆艺馆的预算很少，现在这个漆艺馆好不容

易才归入市文化局所属。

李莉：您的漆艺创作和您父亲有哪些不一样的地方？

陈清辉：我学过广告画，我觉得我绘画的部分比我父亲要好。现在，我每周末会到高雄去教漆艺。教学的场所原来是一个教学木器制作的单位，现在单位里开设了一个漆艺教学的课程。

李莉：高雄也有人喜欢漆器，是吧？

陈清辉：以前只有台湾中部有漆器的制作与教学，现在台北也有，高雄历史博物馆有做漆艺教学，有的公司也在办教学。

李莉：1995至1996年，您父亲在草屯做漆艺传习，您去了没？

陈清辉：我没有去，我三弟陪着他去。我三弟一直跟着

他学漆，我父亲 2001 年去世不久，我三弟就跟着我父亲去了。要不然，我三弟对我父亲漆艺的历程知道得更丰富。我家开设欣德漆艺公司之前的事情我知道得比较多。我到斗六上班后我家的事情，我三弟知道得更清楚。家里生意很好的时候，我四弟辞掉了纺织厂厂长的工作，回家帮我父亲做漆器。

李莉：那您家五兄弟基本上都会做漆器，是吧？

陈清辉：差不多吧。这个要感谢我父亲留给我们的漆艺技术。现在我两个儿子，一个女儿，多少都学过漆器制作。我女儿学得更多，我外出教学时她都陪着我。我女儿的儿子也在做漆器。到她儿子这里已经是第四代了。

李莉：为什么台北做漆器的人没有台中做漆器的人多呢？

陈清辉：漆器在台湾除了台中山中公这一支外，还有鹿港、新竹、大溪。有一段时间，这几个地方制作出来的家具很受欢迎。像大溪以神桌（祭祀用品）出名，涂髹得很漂亮，并镶嵌螺钿。现在已经没有人知道如何制作这个神桌了。鹿港以出产和制作桧木、黑檀出名。我爸爸还去鹿港教过漆艺。在我爸爸还没有学漆之前，台湾也有漆，叫做生漆，代表天然漆。当时好的东西会擦生漆，比如神桌和棺木都擦生漆。那时候台湾的风俗和大陆一样。山中公来台中后，也把日本漆器工艺带来了。

李莉：台湾的漆艺术受日本漆工艺的影响很重，是吧？

陈清辉：是的。日本的漆艺材料比越南和大陆的要贵得多。

李莉：您对大陆漆艺术有什么样的印象？

陈清辉：大陆漆艺术很不错。我参观过福州好几位教授的工作室。他们的工坊好大，像汪天亮教授的工坊大得像个工厂。他们做的漆艺作品很大，卖给谁呢？

李莉：听说汪天亮老师的漆画在台湾卖得很好。

陈清辉：我以前没听说过做那么大的漆画。

二、王清霜："做漆要有务实的态度。"

【人物名片】

王清霜，1922 年出生于台中市神冈区，16 岁考试进入台中工艺专修学校学习漆工艺。工艺学校毕业后，进入了现东京艺术大学跟随河面冬山学习莳绘。同时，王清霜也在熊田耕风的熏草社学习绘画，跟随黑岩淡哉学习雕塑。1944 年，王清霜返回台中工艺专修学校担任教师。1948 年，王清霜到台湾工矿公司玻璃分公司新竹漆器工厂（原"理研工厂"）担任副厂长。1958 年担任"台湾手工业推广中心"技术员，兼任"南投县手工艺研究班"教务主任。1959 年，王清霜运用所学投身创业，于草屯建立美研工艺公司。1991 年，70 岁的王清霜开启莳绘漆画创作之路，到 2017 年共创作百余件作品。

王贤民（王清霜次子），1950 年出生，从小受父亲的影响而接触漆器艺术，大学毕业后便在父亲开设的漆器公司帮忙。王贤民对漆艺术有独到的见解，认为漆艺术不能急就章，要有耐心与细心才能创作出精湛的作品。2011 年获南投县传统艺术"漆工艺—戗金"技术保存者称号。

王贤志（王清霜三子），1952 年出生，毕业于逢甲大学企业管理学系，从小随父亲学习漆艺，现为台中市知名漆艺家。

【访谈缘起】

王清霜是台湾漆艺术大师，去草屯拜访王清霜先生是台湾采访工作中最令笔者激动的事。因为96岁的王清霜先生有重听的障碍，加之笔者听不太明白闽南语，所以就改为访谈王贤民、王贤志。

访谈时间：2019年3月21日
访谈地点：南投县草屯镇王清霜先生家
访谈人：李莉
受访人：王贤民、王贤志

王贤民：我爸的听力有些老化，听不太清楚，您要问他很多问题，交流不太方便，就由我们（和王贤志）两个人来回答您的问题。早期的南投县很穷，生产的竹材、藤料原材卖不出去，县长希望通过对原材料进行一些加工来多卖一点

王清霜与家人合影，左起：王贤志、王贤民、王峻伟、王清霜夫妇

钱。所以，1952年县政府在竹山创办了"南投县工艺研究班"，当时招的学生都是普通百姓。

李莉：从您爷爷这一辈起，就住在这里吗？

王贤志漆器作品　王贤民供图

王贤民：我们老家在台中丰原。我是在新竹出生的，新竹有一个理研工厂（厂址在今天的新竹高级工业职业学校附近），最早是日本人开的公司。1945年后，我爸爸在这里当过厂长。

李莉：从台北到台中，这一路从北往南，是不是有很多做漆的工厂或作坊。

王贤民：没有。台湾做漆是一个小众市场。漆产品大部分是出口，台湾民众用不起高单价的漆器。民众常用的漆器主要是过年、嫁娶、庙宇祭拜用的礼仪性商品。

李莉：王清霜老师接受的不是传统的师傅带徒弟式漆艺传授，而是在山中公开设的工艺专修学校里学到的关于漆艺的知识，是吧？

王贤民：对。

李莉：他是因为什么样的机缘去学漆艺的呢？

王贤民：我父亲小学念完后就考进山中公的台中工艺专修学校，差不多相当于现在的小学考入初中。他考进台中工艺专修学校的时候，对漆懵懵懂懂，三年毕业后却获得第一名的成绩。随之，被校长山中公推荐到东京艺术大学学习。我爸爸比赖高山老师晚一年去东京艺术大学。

日本人做漆比较专一。做莳绘就做莳绘，做戗金就做戗金。日本漆艺家教我们戗金的时候，说我们使用的漆艺技法多而不精。我爸爸做高莳绘就全都是高莳绘，平莳绘就是平

王清霜莳绘作品　王贤民供图

王清霜漆画作品　王贤民供图

莳绘。你看台湾三位老师（陈火庆、赖高山、王清霜）的漆艺创作都受过日本漆艺影响。从地底到髹饰这一系列的工艺过程中，你只要精研一种工艺技法就好了。我们家漆艺的历史不长，只有三代，第三代是贤志的儿子峻伟。我爸

王清霜个人照　王贤民供图

爸是属于美术性的，假如没有山中公的话，他一定是往岩彩画方面发展。

李莉：王老师在东京学了几年？

王贤民：刚好四年。他当时也有在和田三造教授的工坊里学习，专门集中在技术方面。

李莉：他除了在工坊里受到和田三造和河面冬山的影响，还有没有受到其他老师的影响呢？

王贤民：我听我爸爸讲，那时候台湾去日本学习的人很辛苦。他晚上学图案，就是作品中的图案是要先画完，再把所绘内容图案化。他还学雕塑，回台湾也有教雕塑。

李莉：王老师学成回来后，经历了哪些呢？

王贤民：他从日本回来时，进入台中工艺专修学校当老师。学校被撤后，他就到了新竹的理研公司。理研公司解散后，他受颜水龙的邀请，一起创办"南投县特产手工艺指导员讲习会"，就是现在的"台湾工艺研究发展中心"。

李莉：他当时教什么呢？

王贤志：我爸爸就是教设计。他教学如何用漆作画，课程接近图案学和制图。培训班里有木工、陶瓷、竹编、染织科。

王贤民：为什么培训班没有漆工科？当时我们这里没有漆料，从外面买材料又很贵，真的很不容易做。我们开工厂的时候，苗栗县的贸易工艺公司才有本地的漆材料。我那时很小，培训班几乎都是我爸爸在负责。颜老师大部分时间在台北。

王贤志：我爸爸一直都有开工厂的情结。他离开新竹的理研公司后，就回老家开了个小的工厂（美研工艺公司），做漆的生活用品。凭借他在理研公司的实务经验，再加上当时又没有人做漆器，所以产品在市场上很好卖，我伯父也来帮忙打理工厂。1954年，我父亲开始在"南投县手工艺研究班"当教务长，虽然事务繁冗，但他想着要是有机会的话还要开漆工厂。直到1958年，他辞职重开美研工艺公司。

公司的名称早期叫美研漆器工厂，后来改为美研漆艺有限公司。当时的产品以外销为主，美国的订单最多。其中，饼干盒的销售量最大，美国人用来装珠宝。公司每个月可以外销上万个饼干盒。台湾民众的嫁娶事宜也需要

王清霜漆画作品 王贤民供图

用到茶盘、饼干盒这类家居用品，所以这类产品的销量很好。从1976年开始，公司进入大约20年的黄金发展期。公司早期产品的生产以木胎为主，用天然漆，需求量增大后，转用塑胶胎体，大漆也就改用腰果漆了。艺术品只用大漆，量产的生活产品用腰果漆。

大概15年前，台中世贸中心有办一个商展，邀请了福州的公司来展示漆器产品。他们也是用塑胶胎体，也是喷化学漆。这几年，大陆好像很流行漆画，是吧？

李莉：是挺流行。王老师（王贤民老师），您不是有参加2016年福州国际漆艺双年展？大陆因为院校漆画创作的介入，漆画图像和风格相对丰富和多元。王清霜先生从学校出来，自己做工厂的时候，应该是以做产品为主，是吧？他只能利用自己的业余时间进行艺术创作，主要的精力还是放在产品的设计、生产、销售上，是吧？

王贤民：是。

王贤志：大陆这边做一些艺术性的漆画创作，市场反映是不是挺好？

李莉：反映挺不错，大型漆画还挺多的。

王贤志：大陆会不会跟台湾一样，由于天然漆比较耗时，也慢慢改用化学漆？

李莉：是的。就像您说的，王清霜先生在开工厂的时候，产品从木胎到塑料胎，这是和当时的生产条件联系在一起的。

王贤志：是这样。家庭用品不需要保存太久，但是艺术品，我们希望可以保存很久。通常情况下，我们创作的艺术作品不用化学漆，全部用纯天然漆。

李莉：您怎么看大陆的漆画？

王贤民：大陆创作者的艺术功底都很好。不过就我们来

看的话，大陆创作者在技法方面比较单纯，这个无法说是好还是坏。反过来看台湾学生学的漆艺，几乎什么都会，但没有一样是专精的。

王贤志：大陆的漆画作品看上去有油画的感觉，看起来很像是在画的表面涂一层漆，有研磨的工艺。虽然工艺技法比较简单，但构图真的不错。

李莉：您觉得这是一种好的方向吗？

王贤民：各有各的表现手法。就像日本人做的作品很细致，但不见得大陆这边会喜欢。比如做一幅很大的漆画，日本那样细致的做法很困难，只有大陆豪爽的气魄才能完成。

日本的东西从艺术层面看，没有大陆的有气势，他们相对重视技法，东西都要求做得很精细。我以前帮他们做过钢笔，别看小小的一支钢笔，要求每一条线条都要处理得很细致。我觉得各有各的特色吧。我还蛮喜欢福州郑益坤老师的漆画。

我为什么对大陆的漆画有点了解，因为吴川、郑力为老师曾在"台湾工艺研究发展中心"教过漆艺，我看见他们还蛮习惯用化学漆盖在画面上，而我们是用推光慢慢推的。在我的观念里，做艺术品是不去碰触化学的材料的。我跟郑力为老师说，如果需要材料的话，我可以帮他买，台湾有一些工厂的材料是从德国和日本进口，颜色不会褪色。郑老师因为教学的需要，短期教学要尽快完成作品，所以会用一些化学漆。

王贤志：台湾早期，婚嫁事宜都会用一些漆器，这和大陆的风俗是一样的。这类产品单价高，利润相对也高。漆画商品化，这没有问题，因为图像可以不断重复。如果要有艺术性的话，就需要很强大的创造力。在器皿上用漆虽然很新

颖，但传统的器皿造型和纹样还是很有生命力，挺耐看的。

李莉：漆器如何生活化？这似乎是两岸漆艺术家都会面对的问题。

王贤志：是的。我们做一些艺术性的漆艺作品，也需要找到收藏家。虽然大陆市场很大，但台湾的作品对大陆而言是陌生的，大陆的藏家也许不会去收藏。大陆对台湾的漆艺术发展情况好像还不太了解。

李莉：王清霜老师还有在进行创作吗？

王贤志：我爸爸偶尔会进行漆艺创作，有时也会受邀参加一些展览。

【人物名片】

王佩琴，1971 年出生，台湾清华大学中文系博士，现任南开科技大学文化创意与设计系副教授。

王天胤，1959 年出生，台湾大学大气科学系硕士班毕业，南开科技大学资讯管理系副教授，擅长漆器设计与制作，力求将漆工艺与科技运用相结合。2012 年起师从王贤民、王贤志学习漆工艺。

【访谈缘起】

特别感谢《莳绘·王清霜——漆艺大师的绮丽人生》一书的作者王佩琴。去台中考察漆艺术之前，经由网络知道一位叫王佩琴的作者写了本关于王清霜的书，这对笔者来说是个大好消息。如果能在南投采访王清霜前，有机会访问王佩琴写作此书的缘起、心得以及内容结构等问题，无疑是接近王清霜漆艺历程更有效、更清晰的方式。当笔者顺利地联

系上王佩琴后，她不仅开车为笔者做向导，而且还邀请王天胤（书的合著者）和笔者一起探访王清霜的漆艺术成就，并分享他们合作撰写这本书的经验和体会。与王佩琴、王天胤的访谈，不仅让笔者对王清霜的漆艺术成就有了更深入的了解，而且对台湾学者研究漆艺术的范式、方法、理论来源，尤其是他们对漆艺术家的个案研究方法有了更直接、更清晰的接触。

访谈时间：2019 年 3 月 20 日

访谈地点：南投县南开科技大学文化创意与设计系漆艺工作室

访谈人：李莉

受访人：王佩琴、王天胤

王佩琴：跟我一起做这本书的王天胤老师，他是我的同事。这本书一共有四个部分。第一部分讲王清霜的下一代和传人。王清霜的作品介绍在第二章，有一张他最有名的漆画《玉山》，大家都觉得漂亮，但大家都不知道漂亮在哪里。后来，我就去找原稿进行研究，从分析他创作的素描稿开始，当初他为什么去做这个创作，包括用什么材料、什么技法，再详细分析工艺的过程。他创作时从不让他儿子碰，推光都是自己做，所以做一幅作品要做很久，大约一两年，有的作品光构图就九年。《玉山》中有些部分是用蜃金粉。他觉得从日本买回来的金丸太细了，就买来金块自己销。

李莉：福州上世纪 30 年代出生的漆艺术家都会用工笔来契入造型。

王佩琴：大陆那边的资料，似乎不太多把创作草稿整理

王清霜代表性漆画作品《玉山》　王佩琴供图

起来。

李莉：我会关注漆艺术家用什么样的方式。王清霜用铅笔画素描，福州的老艺人可能是用毛笔直接勾线。因为上世纪 30 年代出生的老艺人，大多在李芝卿创办的福州工艺美术学校接受了素描和白描的造型训练，他们运用工笔画相对比较擅长。我觉得您还原王老先生艺术创作的原点，这样能对作品分析得更细致。

王佩琴：因为要看一个人对事物的感触，他的作品还是比较有艺术性的。

李莉：您这样分析得越深，说明他受西方美术的影响很深。

王天胤：我的看法是，除了基本造型功力之外，每一位艺术家都会有自己的造型方式。从创意到持续创作的过程，他能把长期观察、写生的素材和手稿整合到最后的画面里。

王佩琴：我学的是中文美学方向。诗人有李白这样高天赋的，吟诵完就是作品。王清霜老师类似杜甫，他的创作会一直修正，从草稿就开始修正，反复修正很多次。你看杜甫

的诗，大家对他的诗的解释，在于不同时空的重叠性。王清霜老师就把时间堆叠在他的画中。

李莉：关于绘画，艺术家会怀有一份崇高的美学理想。他们会认为绘画肩负着类似温克尔曼静谧的艺术功能。当然我觉得佩琴老师说得很好，这些手稿可以反映出王清霜老师是如何捕捉创作元素的。

王佩琴：他的不一样在于，创作是一个用材料表达工艺的过程。所以刚才我那样解释。

王天胤：我们更多地关注工艺上的表现，比较少关注他作品的美术的方向。

李莉：对于我来说，更想知道他如何用漆工艺的技术来创作，并呈现出图像所要达到的某种意蕴。王清霜用莳绘的工艺，把类似工笔画的具象审美融入到漆画里。莳绘作为工艺技法有效地传达出工笔画的装饰效果与意蕴，从画面多层次的色彩中就能直接感受到。王清霜作品画面的视觉形成可能跟传统工笔法不一样，给人的感觉是素描写生。

王天胤：王清霜老师最厉害的地方，是把一个实体的物体经过观察之后进行抽象化，这在美术学上叫符号化，他已经把物体抽象、简化了，已经不是那么写实。接下来，画面再去做简化符号之间的组合，看起来像工笔画，但从（作品的）整个精神上来讲，完全是不太一样的。

李莉：装饰性可不可以用来形容这样的风格。

王天胤：假如以莳绘的定义来讲，很重要的是器皿上的装饰。他刚开始不是为了发展绘画，是为了发展器皿上的装饰。

李莉：这种装饰性的写实创作，我个人认为对于快100岁的王清霜老师来说，他的漆工艺实现技术比他勾画审美意

境的能力要高得多。审美会有瓶颈化，而工艺操作的技术却可以不断熟练，有类似情形的漆艺术家在大陆比较多。就像您说的，莳绘如果离开了器物，鲜活的力度变成了平面，从图像风格来看，会感受到审美的停滞。

王天胤：以美术的角度来看，在器物上做加饰，假如漆画可以表现的东西，油画也可以表现的话，为何不用油画来画。油画省时省工，甚至它的色彩有纯白等颜色，漆画上没有纯白。漆画整个色调会偏暗，偏饱和的状态。粉粉的东西只能靠莳粉来做。我们一直探讨，假如用漆画画的和用油画画的效果等同，没有办法让人一眼看到漆特别的肌理效果和美学情境的话，那么我建议不用漆画画。

李莉：您说的这个问题挺尖锐。上世纪60年代，福州的漆艺人向越南学磨显漆画，磨显漆画不是福州的传统。我一直思考福州漆艺术的传统有什么？就像我问您的台湾漆艺术的传统是什么，台湾漆艺术的源头在哪里。大家通过阅读文献会发现，脱胎的工艺在春秋战国就已经出现了，而漆艺技法只能追溯到明清。薄料工艺，属于髹饰部分，这是福州漆艺获得美誉度的漆艺传统。福州漆艺术有一个很好的工艺美术基础，工艺类型丰富而且集中。石雕、泥塑和木雕工艺给漆器生产提供了土壤，这就是造型方式。无论做人物还是器型，都需要造型来实现技法。民国时期，福州脱胎漆器上的装饰性绘画图案相对传统一些，不是没有创新，而是外贸商品的特殊需求，是为了表现别人对中国漆器的美好想象，所以山水花草、亭台楼阁，神仙、罗汉和菩萨一类为造型的漆器作品比较多。因为这样的外贸漆器好卖钱，进而就变成一种流行趋势。上世纪50年代，福州有了专业的工艺美术学校，审美眼界立马就大不一样了。有做写实主义的漆画，如郑力

为、吴川、王和举，还有的将剪纸的表现形式用漆画来呈现。1949年后，大陆对传统手工艺越发重视，漆艺人也把技术公开传授给工厂的学徒、工艺美术学校的学生。这样使漆产业保留得相对完整，也使福州成为了大陆漆艺制作中心。

现在美术院校做的漆画在审美观念上出现开放的态势。在这种情境中来看王清霜老师做的漆画，他的漆艺工法是绝对的娴熟、精进，他的作品在审美方面也已经成为一个成功的视觉符号。但是典型性往往会给后辈产生一种反向引导，因为他的作品好卖，市场上就有很多人去模仿。

王佩琴与王清霜合影　王佩琴供图

王佩琴：大家走大家的路。买这个东西的人就是买那个时代的作品。

李莉：他是那个时代的人，他有那个时代的烙印，这是绝对存在的。但是我们要看到未来，不能全部都是这样子（的作品）。

王佩琴：这是他家要传下去的，我认为他的学生要变。

李莉：有一个非常狭窄的观点认为，平面的图像是高级的，器物是实用的、俗气的；画册里的器物是要放在博物馆里当标本用的，而不是进入生活中。

王天胤：从原料学角度来看，人们会探究漆的本质。为什么漆在一开始被创造的时候，不会有像水墨画这样的表现形式，而是用在器皿上面，或是用在器物的加饰上面。假如

把漆回归到物质的角度来思考，有一件残酷的事情值得讨论：漆作为一种物质，拿来作画好吗？

李莉：每一个物质系统在一个社会框架体系内，都会被流行的话语体系控制。举个例子，莺歌的陶艺和台中的漆艺相比，参与陶艺的人数相对多，陶艺的艺术市场相对好一些。

王佩琴：我觉得这里有个问题，《髹饰录》是明代著名漆匠黄成所写，但失传了。后来发现在日本有手抄本，日本的职人很早就研究《髹饰录》，并试着去写他们的髹饰录。日本对漆材料处理得很细致，后来就对如何用漆有了一定的话语权。台湾和大陆现在都有一个共同的问题，我们对我们的材料搞得懂吗？我们是在对漆的分类与性质都比较模糊的状况下去用它。即便您去龙南漆博物馆，他们也讲不清楚。日本却能把它分得很详细，他们清楚什么跟什么搅在一起，能产生什么效果。日本就没有您所提到的艺术和工艺品的混淆。我认为，现在应该回到漆艺的原点，两岸应该先把材料、工具等搞清楚，建立自己的系统，才能谈将来的发展。

李莉：早在山中公在台湾开设工艺传习所之前，1908年福建工艺传习所的漆艺科请了一位叫原田的日本漆艺师做教学。福州的李芝卿大师，他从福建工艺传习所漆艺科结业后，继续到长崎学漆艺。王清霜老师的经历是从台中工艺专修学校毕业后，到日本东京继续学漆艺，也曾经到过长崎。

王天胤：我要谈的一个问题是，这个世代的改变，会对新物质的进与退造成什么样的冲击？从整个历史来看，漆源自中国，可为什么到了宋代以后，中国的漆就不见了，为什么中国的漆会存留在日本。这也是很值得去思考的一件事。我觉得这两个问题其实都可以探寻。中国发明了瓷器，有那么好的青瓷、秘色瓷、汝窑，后来制作瓷器的材料被别的材

料取代了，也出现了新的工艺。日本在某些方面表现出守旧的特点，他们也有瓷器和陶器，但是他们的工艺和材料没有被取代。

王佩琴：所以日本的漆器工艺体系、漆材料的研究是较为完整的，但是大陆在这方面的传承没有得到延续，台湾则根本没有这部分传统。我认为《髹饰录》的表述用词过于文人化、哲学化，无法让你真正解读它的含义，无法通过它的描述来认识物质，日本的漆艺制作会教学每样漆材料具体是什么，要你认识清楚。

王天胤：重点在于他们不只做定性的描述，还做定量的描述，如金箔要漆多少毫米等，他们是描述到这样的详细。

王佩琴：就像我给你的书里面提及的，漆刷完后，打了光去看，漆有偏红和偏蓝的。你要研究这个东西的特质，不是这个东西涂在上面会怎么样。

王天胤个人照　王天胤供图

我们大部分中国式的研究方法就是，《髹饰录》告诉你漆涂上去会怎样后，你不会去研究漆的特性和本质。比如，漆为什么都是偏暖色系的，你做不出偏灰的、冷的。

王天胤：三年前，"台湾工艺研究发展中心"请丹麦设计师来做漆艺设计，让台湾的顶尖工艺师配合他做生产。后来，丹麦的设计师跟我说漆的灰色调不对，他需要的是冷灰，

不是暖灰。问题是，怎么用天然漆制造出冷灰而不是暖灰。

王佩琴：台湾做不出来。

王天胤：我试过把黑色或者透明漆做到很薄，发现漆呈现出一些橘黄色，或者是蓝绿色。我用带蓝绿色的漆去做，我可以做出冷灰。我用带黄色的漆，怎么做也是暖灰。研究的结果表明：某个材料本身只适合做某些艺术的创作，就不太适合做另一些艺术的创作。这样子讨论王清霜老师的艺术体系和价值体系会比较合适！

王佩琴：传统的漆工艺是不会去讨论、辨识这些的。我们跟王清霜老师学漆这么久，他从来不会给我讲这些。我们两个去日本看金箔工艺，日本人会讲扬金是什么，里面含有什么材料，含量多少，讲得很仔细，让人一听就懂。我在台湾上课那么久，没有老师会跟我讲这些，他们会跟你讲怎么贴，怎么贴才有最好的效果。日本很早就做漆材料的科学化研究，近代所有漆的革命都是发生在日本。日本人会研究漆如何才能刷在金属上，会去做更细的漆工艺。可是两岸都没有做这个事。

李莉：为什么我要探究王清霜老师漆画造型的来源呢，因为我在大陆看过很多图像化的东西，自然有一种比较的心态，想探究王清霜老师作品创意的来源。

王天胤：老人家没有办法跳脱窠臼。王清霜老师最跳脱、跟现代很有联系的作品就是《天人合一》。

李莉：两位老师花了这么大心力做王清霜老师的个案研究，相信这里面一定有一些非常闪光的地方值得深入探究。无论造型方式是传统还是现代，对于他而言，能恰如其分地把图像用漆工艺呈现出来，我觉得这是王清霜老师最完美的地方。

王天胤：我最佩服王清霜老师的地方有三个。第一个是刚才讲的符号学抽离的方式，第二个是在《玉山》作品中呈现出的构图方式，还有一个是他在做漆器产品时所表现出的设计能力。美研工厂所有产品的三视图都是他自己创意、设计、完稿的，他有一整套的设计图。他在他的时代就已经建构起当下产品设计的流程体系。

王佩琴：他是有受过现代设计训练。

李莉：这会不会是因为他不仅在日本受到了工艺训练，还跟颜水龙一起办讲习会的经历有关系。

王天胤：我认为是有非常直接的关系。

李莉：他是一位能够自己设计、创造的工艺大家，不是一位只会恪守某种漆艺技法的工艺师。

王天胤：他设计完器物的形状后，会和制造模具的师傅交流、沟通尿素胎的造型，产品的模具都是他自己开发的。

王佩琴：在尿素胎很稀有的时期，他们家是第一个把尿素胎作为漆产品的胎体来使用。我觉得王清霜老师最精彩的就是做产业这一段。

李莉：王清霜老师做产业是自己开工厂吗？工厂生产什么产品呢？

王天胤：主要是漆的容器，果盒、茶盘等。产品有量产的，也有定制的。图案都是老师设计的。

李莉：如果没有绘画的审美熏陶，在做器皿设计的时候也不会有图案设计的突破。

王佩琴：如果从做漆器的流程来讲，他的确是可以用流水线的方式拆解器物的制作过程，并进行组装。

李莉：有设计能力的工匠，真厉害！当下的漆艺术如果要往好的方向发展，一定要跟设计结合。所以我也关注台湾

的廖胜文老师，荷兰 Droog 设计团队中的设计师有和廖胜文老师一起进行当代漆艺产品的创新。

王佩琴：廖胜文老师有一个好的特质，他愿意与大中院校的学生一起进行漆艺创作，为漆产品进行后期漆艺加工，只有他不计较工钱。他也接触其他工艺，比如陶艺。他很擅长器物配件再合成的制造过程。

王天胤：王清霜老师可以利用丝网套色版画的原理，在漆器上进行快速印刷。他那个时代，会利用这个技术来提高漆器制作生产效率，真是很令人佩服。从漆产品的设计、制造来看，他的确是很厉害的！王清霜老师在七八十岁的时候才开始漆画的创作，那是他休闲的方式。他的四张套色网版就放在他家门楣上面，从来没有人碰过。

王佩琴：王清霜老师会拍照，这对他的创作是有帮助的。他会把摄影的技巧运用到绘画中去。他做漆用的笔都是自己做的。

李莉：我个人感觉，台湾对漆工艺没有太多的认识。

王天胤：是。在草屯众多的手工艺中，漆工艺比较小众。漆有某些表现上的限制，这些限制突破了，就比漆画作品还

王天胤漆艺作品　李新蕊供图

王天胤制作的锡胎漆罐　李新蕊供图

伟大。我们是想要告诉读者，老师突破了哪些漆工艺关卡。

王佩琴：我们这个时代亏欠了一百多年前的职人。他们那个时代经历了各种大风大浪，可能比明清时期的工匠还苦，但什么文字记录都没有留下。我们现在所做的工作很重要，我们要把他们的经历写出来、记录下来，告诉后来人传统多重要。

李莉：如果我不做漆艺术口述史的工作，恐怕也不会逼迫自己去寻访这些漆艺术家。这个过程虽然特别的繁琐，但我发现一个很有趣的现象：会做的人不会写，会写的人不会做，买的人不会看。

王佩琴：我们要打通这个关节，回到物质的本原。我在写关于漆艺技法书的时候，就会强调并解释工艺技法所呈现出的美学价值，争取说服大众对传统工艺给予尊重和敬礼。在写这本书的过程中，我们去了日本两次，专门考察漆工艺。

这两次考察对我们的帮助非常大，让我们深刻思考一些问题：为什么日本漆艺会做成这样？在台湾，我们却什么都买不到，什么都要不到，我们这个地方怎么了？是因为漆艺在台湾没有根吗，那为什么又说漆艺是我们的传统？

李莉：上世纪50年代，"南投县手工艺研究班"因为买不到漆就没有开班。当时，王清霜老师负责教务，却没有漆艺班，让人觉得很不可思议。

王佩琴：那个时候漆很贵呀，也没有漆。

李莉：在苗栗和新竹不是有漆树种植吗？

王佩琴：我了解的情况是，当时台湾生产的漆是不够岛内使用的。目前，日本产的漆只能供应他们本国市场5%的使用量。把这个数据回溯到二战时期，可以想象当时日本也要大量进口漆。

漆在二战时期是战略物资，不是一般的民生物资。法国殖民统治越南期间，下令越南不能将漆输出到日本。但为什么当时台湾会有漆器，因为日本人想在台湾修铁路，他们不得不把漆带进来，这是山中公写的资料告诉我们的。二战时期的桐油基本只能用在木头上，金属防腐蚀怎么办，就要有一种涂料来保护它。当日本人发现台湾可以种植越南漆树时，像是中了彩票一样高兴。到了后期，虽然有化学漆的出现，但是化学漆的价格比天然漆贵，耐酸碱度也没有天然漆好。

我觉得福州也要去做一个研究，比如说在二战时期漆到底有哪些方面的运用？难道只有装饰性的需求吗？难道没有其他用途吗？

李莉：福州没有大规模种植漆树的历史，所用的漆都是从外地买来的。

王佩琴：如果只有装饰性的用途，难怪漆会没落，不像

日本人利用漆的方式多。

李莉：天胤老师，您是画漆画，还是做漆器？

王天胤：我做器皿。我认为漆不应该用于作画。我做悠游卡的漆手环装置和古琴。我做漆艺实践的重点是探寻大漆材质的应力和器物坯体之间的结合度。悠游卡的漆手环装置，就是把悠游卡的芯片植入到手环的木胎和漆层之间。手环的木胎采用了特殊的木工方法。我是为了学习制作古琴而去学的漆工艺，不是为了漆工艺而学漆艺。我会从材料学的角度去看漆，从那时候的科技发展程度来看老师在漆工艺和产业的突破，比仅仅从老师作品的审美风格来看更理性、更客观。

三、赖作明："学漆艺技法，也要学如何推销。"

【人物名片】

赖高山（1924—2004），台中市人，1941 年毕业于台中工艺专修学校，随后进入东京艺术大学跟随和田三造学习油画，跟随河面冬山学习高莳绘。1947 年参加台湾美展，1954 年创办台湾中部美术协会，并担任总干事。1987 年获"台中市优秀美术家"称号。

赖作明，1948 年出生，赖高山之子。毕业于日本金泽美术工艺大学，现任台湾漆艺协会理事长，赖高山艺术纪念馆馆长，台中教育大学兼职教授。

【访谈缘起】

赖高山先生是台湾漆艺术大师。拜访漆艺术家赖作明先生，了解赖高山先生的人生经历、漆艺特征，是笔者去访问的初衷。

访谈时间：2019 年 3 月 21 日
访谈地点：赖作明工作室
访谈人：李莉
受访人：赖作明

李莉：请您谈谈您父亲从事漆艺术的经历，再一个是您现在的创作状态。

赖作明：我在 1982 年开始发起漆文化的推广，因为我发现台湾是漆器制作和漆文化研究的重要地方。之前，山中公的女儿——山中美子找到三田村有纯，说她准备把山中公的

赖高山漆器作品

一些作品捐给东京艺术大学。但三田村有纯说捐给台湾比较好，因为山中公在台湾的学生中，有三个（赖高山、王清霜、陈火庆）名气很大。陈火庆是小学毕业后去学校里面的漆工坊学工艺的。我爸进入山中公在台中设立的台中工艺专修学校时，前面已经搞了三届。王清霜比我爸晚一年进去。后来学校认为他们（赖高山、王清霜）两个成绩优秀，绘画天赋高而且还蛮勤快的，就介绍他们到东京美术学校向河面冬山学莳绘。我爸学的是后印象派油画，王清霜学的是胶彩画，那时候叫日本画。没有我爸就没有我做漆艺，没有我在1982年对漆文化的推动，就没有台湾漆文化。

李莉：您父亲为什么会去山中公的学校去上学呢？

赖作明：因为孤儿寡母，生活困苦。我家家境以前还可以，后来由于我爸爸的叔叔经营不善，再加上我的祖父又早

赖高山脱胎彩绘作品　赖作明供图

逝，家道败落，所以生活困苦。我爸爸1937年小学毕业就去那里，学校是中学性质的。学了一技之长，比较有饭吃。

李莉：您老家在哪里？

赖作明：三四百年前，我的先祖从漳州南靖来台湾。我们家族在台中至少有十代以上了。我是客家人，但我不会说客家话。我爸爸老家原来在南投，后面搬到台中。

李莉：您父亲就读台中工艺专修学校时收学费吗，是免费的吗？

赖作明：我爸入学时学校是私立性质，会提供设备和材料，但学校为了做生意，就要收一点学费。

李莉：那是半工半读吗？

赖作明：可以这样理解。让你学技艺，但是你也要替学校赚钱。我比较欣赏这样的教育方式。我当了一辈子老师，有一天突然发现，学校只教学生怎么做作品，没有教学生怎么推销自己。这是我现在最大的领悟。当时，台中工艺专修学校既教学生怎么做作品，也教学生去卖作品。我爸爸有一件在学生时期的"蓬莱涂"作品，被我妈妈作为嫁妆买了。学生作品都没有签名，后来知道是我爸爸做的，她就让我爸爸补签名。这件事情挺浪漫的。

李莉：您到日本学漆艺的时候，日本老师有没有教学生如何推销自己呢？

赖作明：台湾早期的老师教徒弟都会留一手，传子不传女，就怕学生青出于蓝，或者跟老师竞争。日本没有，因为这个老师不教你，其他的老师也会教你，你也可以到传统工艺保护机构免费去学。在日本，老师什么都教。

李莉：您在东京艺术大学的老师是不是大西长利？

赖作明：我跟大西长利很熟，但我不是东京艺术大学毕

赖作明个人照 李新蕊供图

业的，我是金泽美术工艺大学毕业的。我对东京艺术大学比对金泽美术工艺大学还熟悉。教我的老师有大长松云、松岗弘。三田村有纯的老师是大西长利。我和三田村成为好朋友后，一年要去日本好几次，一方面我去研究他们的技术，另一方面我们经常一起办活动。

1992年，由阮界望发起，在福州办了一次中日漆艺展，他邀请了大西长利。那时我和我爸也去了。在那次交流中，我认识了吴川、黄匡白和陈明光，后来认识了陈杰老师。阮界望老师那时在东京艺术大学留学，办展览的时候他蛮穷的，也正因为没有钱，所以果汁都无法提供。

李莉：您父亲和大西长利是怎样认识的？

赖作明：大西长利大约在1986年组织了一个木漆艺访问团到台湾来，他之前通过他的朋友认识了我父亲。我父亲叫我去机场接他们30多位东京艺术大学的老师和学生，就这样我认识了大西长利和三田村有纯，后来跟三田村变成了好朋友。

李莉：当您第一次到福州，看到福州漆艺作品后，有什么样的感受？

赖作明：第一次到福州时，发现福州漆画工艺技法只有贴蛋壳和干漆粉，干漆粉是漆硬后磨成粉，感觉福州当时磨的技术比较落后。我在日本学的磨干漆粉是用药碾子，回到台湾后就用研磨机。

李莉：您觉得上世纪80年代福州的漆艺技法不好，那您觉得福州现在的漆艺怎样？

赖作明：现在当然好很多了。我不是说不好，是当时只有几种技法。现在，福州是大陆做漆器最好的地方。

你知道我为什么写小说吗？在台湾有一个说法，有学问

赖高山采用蛋壳贴附技法制作的漆器作品

的叫做"拿笔的"，拿笔的是"有学问的"。像我们这种拿刷子的是"没有学问的"，我要打破这个说法。我既会拿刷子也会拿笔。我会写诗，古诗和现代诗我都会写。我们虽然搞漆艺、漆器，但我们是用学问搞漆艺，不能让人家说是没有念书的人才做这样的东西。漆陶，我就很自满。把陶上漆，在历史上，中国和日本很早以前都有漆陶，但后来就不做了。

李莉：您当时为什么想在陶胎上髹漆呢？

赖作明：我在日本念书的时候，做脱胎需要陶土，经常跑到隔壁陶艺教室。我回到台湾推动漆艺，发现做木胎的话有很浓的日本味道。我就做陶胎的，我要把它打造成台湾特色的工艺。在日本岩手县石川博物馆里面有三千年的陶胎漆器，有三百多个。现在日本没有人做了，我也想放弃了，因为上漆的时间比釉药的时间要多得多。所有的东西，没有商机就没有生机。

台湾的漆艺是我推动的，跟那些老先生没有关系。因为他们没有做漆艺，他们做的是漆器。我在1991年办了一个工艺展览，请他们重出江湖。我这辈子都在研究漆艺技法，我每天都在研究新的技法，我就是要跟人家不一样。漆变化无穷，《髹饰录》说"其类不可穷也"。我改良日本的漆工具，把它们变便宜了。上世纪90年代，戗金用的刀子在日本卖4千日元，我改良后在台北卖10块钱(台币)。我的漆器不只有漆陶，还有脱胎、木胎、麭胎。我是抱着要将漆艺推动起来的想法一直在做。

李莉：您从金泽毕业回来后，是到高中当老师了吗？

赖作明：没有，我就当专业艺术家了。2000年左右，我在台南一所大学教漆艺课，后来台中教育大学美术系让我去带学生、搞漆艺。可是做漆艺耗工费时，没有什么人想学。现在我靠拿奖金为生。我也替台中市政府办一些活动，可以拿一些奖金。我现在不搞漆艺，搞漆器。漆艺没有人买得起。

李莉：这和您以前的初衷不是正好反了吗？

赖高山千层堆漆作品

赖作明：对呀。以前我要把漆器推开做漆艺，我在推动漆艺的时候都还没有电脑。现在做漆艺仍然是耗工费时，没多少人愿意坐下来慢慢做。我儿子现在靠做漆器赚钱，把以前留的千层堆漆拿来做。

李莉：你们做漆器的时候，工坊的名字叫什么？

赖作明：那时候我们叫做千层堆漆。我爸爸取的品牌名字叫"T STONE"，用剔红的 T，加上 STONE。上世纪 60 年代，我爸爸发现日本用彩漆、色漆做的剔红，后来他也学着做。我爸爸做一个瓶子要做三年，涂一千多层。

李莉：台湾漆艺术受大陆漆艺术的影响有多少？

赖作明：没有。为什么没有，漆是一百多年前由日本人带进台湾的。如果说有的话，是我办传习计划以后，请陈明光、黄匡白到台湾教学而带来的影响。

早些年，我办了一次漆艺展，大陆参展漆艺术家都是郑礼阔先生帮我组织的，像乔十光、冯健亲等。福州五十岁以上的漆画家，我基本上都认识。郑益坤、吴守端、陈明光、黄时中，我都认识。

还有一点，我为什么要把漆叫树漆，因为大陆和台湾把油漆也叫漆了。漆从漆树采割下来，被叫做树漆，是为了跟油漆区隔。在台湾，漆艺很难推动，就是因为有的人把油漆也叫漆。就像陶可以上树漆，油漆上得去吗？不行的。

我不认同丰原漆艺馆办 DIY 漆教学，他们一期的教学时间是一个月，一个月里真正实施教学的就几天，只教表面技法，不教打底的。我问他们为什么不教打底，他们说学员不乐意学，哪能因为学员不愿意学就不教呢？哪有漆艺不教打底的呢？

李莉：感谢您接受我的采访，谢谢您！

赖作明漆器作品

第三节　台湾当代漆艺术家访问录

一、黄丽淑："一个人的创作应该有延续性。"

【人物名片】

黄丽淑，女，1949年出生于屏东县，台湾艺术专科学校美工科毕业。1984年跟随陈火庆钻研漆器，从此以传承和发扬传统漆艺产业为志趣，全力投入漆艺的研究、创作、教学与产品开发等工作中，曾主持"漆器艺人陈火庆技艺保存传习计划"等重要工艺活动。1991年参加第44届台湾美术展，获美术设计组第一名及永久参展免审资格，后赴日本学习莳绘、堆锦，到福建学习传统漆器技法。2000年至2010年，担任台南艺术大学与云林科技大学兼任教授。在从事漆艺创作与教学之余，她全身心地投入到台湾漆器历史的研究。

【访谈缘起】

在知网上检索台湾漆艺，黄丽淑是一位很容易被检索到的漆艺家，更为特别的是，这是一位女性漆艺家。通过对她的作品及所从事的漆工艺推广活动的了解，笔者对这位女漆艺家产生了极大的兴趣。拜访黄丽淑，感受她的漆艺创作状态，体验她对漆艺作品的独特感悟，成为笔者采访的内驱力。

> 访谈时间：2019年3月22日
> 访谈地点：南投县草屯镇黄丽淑的工作室——游漆园
> 访谈人：李莉
> 受访人：黄丽淑

李莉：我是通过张燕老师那篇关于您漆艺的评论文章才知道您。

黄丽淑：最早写我的是林荫煊老师，他把文章发表在《艺术与生活》杂志（福州大学厦门工艺美术学院所办的杂志）。我1992年就到福州参加中日漆艺交流展了，沈福文老师也有参加。那时候福建省画院刚刚盖好启用。我不晓得谁是策展人，只了解比较重要的人：林荫煊①、周怀松②。我非常敬仰

① 林荫煊，笔名曹三洁，字静夫，号谈悟室主，曾任福州工艺美术学校副校长、福州工艺美术研究所副所长。1959年至1973年间为人民大会堂福建厅、台湾厅作内部总体设计，广为赞誉。其漆画多请益于李芝卿、雷圭元、沈福文。
② 周怀松，曾任福州市工艺美术局副局长、福州工艺美术研究所所长、福州工艺美术学校校长等职，对福州漆器生产情况有相当的理解。曾于1988年至1990年间在《中国生漆》杂志发表关于《髹饰录》的解读论文。

周怀松赠予黄丽淑的论文集　　林荫煊赠予黄丽淑的漆艺资料

周怀松老师。后来，我还托林云（拓福集团董事长）去看他，那时他已经病得比较厉害，已经不太能讲话了。

我常讲要研究历史、研究漆，不只是研究做漆的人，也要研究对漆器发展做出贡献的推手。这些人应该是在官方有一定力量的，才能促成美术工艺走上平顺的路，而且越来越茁壮。

李莉：可否先从您从事漆艺的经历开始，谈谈您做漆艺的心得，也请您谈谈目前的漆艺研究状态。

黄丽淑：我觉得一个人的创作应该有延续性，不太可能太跳跃，一定有延续的过程。这跟你的生活经历、知识背景等有很大关系，像我自己在做漆器的创作，完全是一种兴趣，不会受市场流行的影响。我以前在"手工业研究所"做研究比较多，看了比较多的漆器，对漆工艺技法这一方面的关注也多。从技法来讲，台湾的漆器比较偏日本的流派。1996年那会，台湾的漆器工艺基本上是断档了。当时，我在做漆器技法方面的研究，所以就想把这一块找回来。1992年，我到

福州参加中日漆艺交流展，遇到很多（现在的老朋友）像张燕、吴川等研究员，还有当时的二轻厅厅长郑礼阔、副厅长林偶。我在那个展览看到大陆的漆艺跟日本的不太一样，所呈现出来的表现方式是不同的。当我后来做漆工艺传习的时候，就很想把大陆老师的技法引入台湾。因为台湾漆器一直是日本的技法系统，希望能够引来大陆漆艺技法。技法的背后会有它的思想在里面，它为什么会这样做，跟思想、风土人情有关。我请了吴川和郑力为老师到台湾来教学。现在台湾有一些漆艺做得不错的艺术家，他们的一些技法，尤其是在磨漆画这一块，就是由

黄丽淑漆画作品　黄丽淑供图

吴川和郑力为老师培训出来的。

我自己早期做台湾漆器的调查、博物馆的典藏研究，会看到各个地方不同的器物和装饰纹样。像福州的王和举、吴川、陈思纯、郑益坤、汪天亮，他们的作品都有他们的风格。每一个漆艺家都有自己的想法、作品表现方式和风格。那时候会觉得王和举将中国的民间故事和楚辞系列作为漆画创作的题材，还是蛮震撼的，如他的作品《老子出关》和《山鬼系列》。跟日本很强的莳绘技法相比，大陆漆艺术家表现出更多的纤细技法，呈现出不同的趣味。所以请了吴川和郑力为两位老师来，希望台湾的学生能够学到如何创作漆画。因为把基本功做得很扎实了，才能在创作上面有自己的想法与特色，而不是老跟着人家的路子走。虽然我在东京学习漆器修复，但我从事修复漆器工作的时间不是很长，仅仅停留在概念和皮毛。后来，我为博物馆做了很多漆器器物的分析工作，像高雄历史博物馆为了将漆器藏品数字化，就必须对藏品做品相的分析、现况的文字说明，然后上网提供给读者查看。展览的时候，参观者通过文字解说能了解到作品的技法、年代背景。通常典藏的漆器比较有趣。漆毕竟是整个亚洲的文化遗产，属于工艺美术。就博物馆典藏漆器的数量来看，可能

日本比较多，再次就是大陆。两岸开始交流后，大陆的民艺品进入台湾，博物馆会去收藏。比如说我是典藏的委员，博物馆编预算购买漆器，就会委托我去挑选。

我在1999年从公职退下来后，就到台南艺术大学和斗六的云林科技大学兼课。台南艺术大学有古物维护研究所，云林科技大学的是文化资产系，这两个教学单位很清楚要做什么，所以开了漆器课程。在其他台湾的大学里面，最近几年才有开漆器课，以前没有。在古物维护研究所，漆艺是必修课，古物维护的材质有纸质的、纤维的、木质的，漆器分在木质这一科里。在传统漆艺里面，漆和木头息息相关。云林科技大学的文化资产系也开了漆器的课，他们的课是选修的。我在这两个学校大概兼课了10年。在这之后，我很清楚接下来要做什么，所以我就不当老师，去盖游漆园了。我要给我自己一些时间做自己喜欢的事情。在大学兼课期间，我也做了一些校外的教学，比如丰原漆艺馆就是我参与规划的，馆内墙壁上的解说文字都是我去帮忙弄起来的。这个馆的目的就是推广漆艺教育，也有做一些传习。因为这是一个很小的馆，你会觉得摆放东西很多。

李莉：我觉得他们（丰原漆艺馆）虽然小，但功能俱全。馆里有开会区，有工

黄丽淑漆艺作品　黄丽淑供图

作区，有展览区，也有售卖的区域。

黄丽淑：刚开馆的时候我教了四年漆艺。漆艺馆不是整年都开课程，只是一年中的某个时段有开。开课必须要有经费，区政府拨款过来，给老师钟点费。学生要缴纳的相关费用就会减少，学习的意愿就高。

李莉：丰原漆艺馆似乎很远，要去学比较麻烦。

黄丽淑：学生都是假日去学，不是每天都去。学生基本上是一些退休的公职人员。现在提倡活到老，学到老。我后来想做自己的游漆园，就把学校的课程都停了。现在游漆园就是我创作和教学的平台。

所谓的脱胎只是一个型而已，现在来看脱胎技术，已经有些过时了。王维蕴是不是可以代表福州的脱胎技艺水平，

他是中国工艺美术大师。他有很多瓶类的作品，薄料技法也高超，不知道他有没有把他的技术好好传给别人。我在游漆园每年都有开教学班，学生能不能学好，在于他们自己的修为。我在游漆园开教学班大约8年了，但不是一整年都有开班，一个班大约200个学时。

我对漆线感兴趣，很早就发表过关于漆线的文章。漆线是厦门的特色技法，台湾也有在佛像上、服饰上用漆线。厦门和台湾所用的印锦原料都是借着漆与漆灰的锤炼，让它们产生黏稠，就像麻薯软软的面皮，然后可以搓线、做片、刻印，每个人的智慧所产生的技法表现方式都不一样，但技法的源头都是同样的。

我因为要了解这个漆艺，就到福州请吴川老师帮我找做印锦的师傅，请他从头到尾做一遍给我看。福州是先刻模，有木模、石膏模，早期甚至是石头模。说不定你现在还能找到做印锦的师傅。我就是要印证原料经过同样的锤炼后的不同技法表现。后来我在厦门发现用印锦原料搓出来的线进行创作，原料中加桐油的比例有些不同，这就是工艺家的独门经验，但大方向是一样的。现在都用面皮机（擀面的机器）进行原料的锤炼。福州的艺人们用旧的母料和立德粉。

我个人认为印锦这个工艺是

黄丽淑工作室一角

黄丽淑讲解她收藏的福州印锦

黄丽淑收藏的印锦型龙纹和凤纹

从福州传到琉球的。在明代，福州与琉球有很多贸易往来。为了印锦，我在冲绳的工艺指导所学了一个月。他们锤的跟福州不一样了。就像台湾的彭坤炎把色粉加到土里去锤炼，所以锤出来是另一个颜色。福州锤出来的是黑黑的颜色，然后在上面贴金箔，所以叫金锦。福州做的漆盒上面一般会有龙纹、有锦地。如果要研究漆器，就要了解雕漆背后的锦地。印锦和雕漆，在上世纪50年代大陆人民公社化运动以后，统

统放开了，会做的人运用在别的地方，别人可以用这些技法作基础来搞创作，这是东方文化的表现。以我个人来讲，只有这样技法才不会断掉。

材料有自身的美，技法也有技法的美。郑益坤老师的金鱼作品那么值钱，就说明他的技术很美。1992年在福州举办的中日漆艺交流展，我是因为日本东京艺术大学的大西长利的介绍，去了这次展览。那是第一次中日漆艺交流。李芝卿

黄丽淑参加1992年中日漆艺交流展时，拜访福州工艺美术学校的留影

就有在日本学习漆艺的经历。

我本身是学设计的，之前有跟黄涂山老师学竹编。要做设计，就要思考如何让材料的附加价值得到提高。后来，我看到日本有很多传统的花篮、花器都是用生漆涂装，于是，我想到用漆保护竹材，从而提高它的附加价值。永春（泉州市永春县）的篮胎（漆篮）对台湾的篮胎制作影响很大。因为永春位于闽南，台湾很多的生活风俗跟永春一样。我去永春看漆篮的制作工艺，他们的漆篮做得很漂亮，我也有买。再后来，我开始做篮胎。大西长利看我会竹编，又会设计，觉得这是一个突破。因为篮胎会保存竹子经纬线交织的肌理，一个简洁的造型，不需要用到比较复杂的工序。

我今年没有做传习了，专心做我的漆画创作。我给学生排的课业比较密集，学生来我这里上课也没有马虎的余地。我的漆艺老师在日本是莳绘专家，莳绘有很多种的堆叠：有漆的堆叠，有涂的堆叠，有碳粉的堆叠。很多人不晓得堆叠

的材料会影响莳绘效果。我用了很多大陆的磨显技法，作品层次看起来也很多。最近几年，我也请郑力为老师来我这里教学，起皱这种技法就是他教我们的。不管做什么行业，最后要流通于市场，市场的反映也是一种鼓励。

李莉： 底板是你们自己做的吗？

黄丽淑： 漆之所以迷人，因为它是昏黄的。《阴翳礼赞》中不就有写吗？透红，这是跟福州的师傅学的。我觉得技术的东西不用保密，不然容易断掉，你让大家了解后，别人会用到他自己想要用的地方。福州有一些薄料做得很漂亮。我听周怀松老师说，每年两次的广交会，福州漆艺人都会去卖漆器，这对技术的推广很有效。

"台湾手工业研究所"最早有做工艺品来卖，如竹编、木器之类。石化工业兴起后，很多新的材料取代传统的材料，手工业就变成文化的范畴，行业从业人员需要自己照顾自己。"台湾手工业研究所"要感念谢东铭，他认为工艺要有设计观

黄丽淑竹编篮胎漆器

黄丽淑与易品牌合作的漆家具

念，如果没有新的设计观念，作品就无法融入现代的生活空间。他强调不是要做艺术家，而是设计的东西要提升人的生活品质，这是对生活美学的倡导。

做漆器要靠市场导向，要承认没有市场导向就很难维持下去。台湾艺人做立体的东西似乎不够艺术性，做的画比较有艺术性，不晓得大陆会不会也这样？

李莉：也许，这就是大陆对台湾的影响吧。

黄丽淑：大概在1991年，我就拿到台湾美术展的参展免审资格。不管怎样，如果主管部门没有资金投入的话，漆艺

的文创试验都无法进行。我们以前做易品牌，所有的工艺师、设计师都有主管部门的财力支持。现在为什么没有成果出来，主管部门的专案扶持计划没有了。我会肯定易品牌在文创实验方面所做出的成果与社会反响，而不肯定产品的经济效益。这对于设计师、工艺师，尤其是年轻的设计师，有很大的推动作用。台湾年轻的学院派设计师都是偏欧美风格，他们对于传统的工艺和材料都不知道，学校没有让他们接触到这一块。大家不是用电脑制作，就是粗糙地进行产品设计。

李莉：易品牌没有后续的作品，真的是挺可惜的一件事情。非常感谢黄老师能接受我的采访，谢谢！

二、翁美娥："我不做工艺，我画线条。"

【人物名片】

翁美娥，女，1946年出生，台湾中国文化大学美术系教授，法国国立东方语言文化学院（INALCO）美术史博士毕业，曾经在高雄市文化中心、台北中山纪念馆及台北中山画廊举行个人画展，2011年应邀在北京台湾会馆举办后立体派个展。目前从事后立体主义风格的油画创作及"Bling流线派"的漆画创作。

【访谈缘起】

福建师范大学美术学院台北校友潘春鸣先生告诉笔者，台北的翁美娥、许坤成夫妇在画漆画。笔者也特别想了解台北漆艺创作的状况，于是在潘春鸣先生的引荐下，才有了这次的采访。

李莉：我有两个问题想访问您。一个是介绍一下您从事漆画创作的经历；另一个是谈谈您如何看待台湾漆画和大陆漆画的现状？

翁美娥：我每年至少带 30 个学生去大陆进行学术交流，带学生亲眼看、亲耳听大陆的艺术和城市发展。2009 年我带学生去哈尔滨看冰雕，回程经过北京，中间我到中国美术馆参观时偶遇漆画，那是我平生第一次看到漆画。当时的直觉告诉我，这种画是很新的，很值得推广。

李莉：在 2009 年左右，台湾没有人做漆画吗？

翁美娥：没有。

李莉：不会吧！

翁美娥：真的没有。我们自己就从事艺术创作，我们都不知道。当时的台湾没有漆画，所有的展览里面也没有漆画。

李莉：台中不是有漆器，还有人画漆画？

翁美娥：他们做漆器，和漆画不一样。虽然台中有老师傅画漆画，可是他们画出来的东西只表现出了工匠的技术，只是把漆艺里的东西放大。

李莉：那时候您知道台中的漆器吗？

翁美娥：不知道，完全不知道，我们只知道有漆工艺。因为日本人来这里把漆器卖得很便宜，把市场弄得不太好。为什么我会对日本的漆器、漆画没有兴趣？因为他们做的漆器太粗糙，不够精致。为什么我没有跟他们接触？因为我发现，他们的漆艺思维比较停滞，他们不想改变。

从北京回来后，我把我对漆画的直觉告诉我先生（许坤成，当时在台湾中国文化大学美术系任教）。我对他说：漆画，这个课程一定要开。因为没有他的能量，一门新的课程开不起来。我个人认为：将来，东方的漆画会是绘画方面最大的利器，要跟欧洲人在艺坛上一争天下的。因为我们在法国生活了很多年，看了许多他们的画展，从来没有看过法国人搞漆画。法国人不搞漆画，而是做漆家具。越南漆画的产生受法国艺术的影响很大。

从大陆回来后，我就很关注漆画。凡是大陆来的艺术家，我就问他们漆画，他们都说不知道。后来，我认识了福建师范大学美术学院的两个老师：一个是蔡清德，一个是王裕亮。我问他们哪里有漆画？他们说他们美术学院就有，汤志义老师就是教漆画

翁美娥、许坤成合照

的。这一下可好了！我就组织了 30 多个人的交流团去了福州。我这个人就是这样，做事就要做到底。

李莉：那是哪一年？

翁美娥、许坤成漆画作品　翁美娥供图

翁美娥：这个我们有记录，具体年份我忘记了，大概有10年了吧。从福州学完漆画回来后，不是马上在学校开漆画课程，因为当时我先生还不是系主任。我先生当了系主任后，我就一直跟他建议开漆画课程。开始他也很担心要是没人来学漆画课程怎么办，因为没有人知道漆画。我就说，至少有30人知道了漆画，这里面至少会有20人来学吧？就是抱着试试看的态度，漆画课程就这样开起来了。

学漆画的过程也蛮艰辛的。虽然去福州的时候，我们有拍一些影像资料。但是有很多具体的问题要请教呀！常常要打长途电话问福州的老师，那时候也没有微信可以联系。当我们对漆这一媒材越发了解后，再进行漆画创作就容易多了。今天台湾有了漆画，将来我要让学生写漆画历史。台中的老师们是做漆器，承袭的是日本师傅那一派；我们是承袭福建的漆画技术，真正画漆画是学汤志义、汪天亮。

李莉：您有没有到日本去学漆？

翁美娥：没有。我自己不喜欢日本的东西，感觉他们的图画没有气魄。

李莉：您有去越南吗？

翁美娥：去了。越南的漆画就像越南的油画，他们是法国的画家去教的。二战时期，买油画颜料既贵，又太不方便，他们干脆用漆的媒材去画油画，从来都没有去探讨不同作品要用的不同媒材这个问题。越南的器物受大陆漆器的影响很大。

当我们开了漆画课程后，我先生觉得很累，几乎都要放弃了。这里面不是花钱的问题，而是太花时间，而且我们年龄大了，研磨漆画的时候真的觉得很累。还打电话问汤志义老师为什么我们都磨不亮啊！学生说，汪天亮老师的作品都不亮，我们的作品干吗要亮。我说不行，漆画要是不亮的话，跟油画有什么差别。现在有很多人画漆画很懒，就喊口号说，为什么画漆画一定要亮。我个人认为这是一种托词。

后来，我先生不教了。好不容易开起来的漆画课程总不能关了吧？那就我上场。我跟我先生不一样，我整天跟学生一起画漆画，到今年已经8年了。我心想，画漆画这么辛苦，值得吗？但要是能把前面提到的知道漆画的30多人训练出来，我们就赢了。如果只是我们两个人做，根本搞不出来。还好，目前总算有了一些成果了。

在我们还没有接触漆画的时候，台中的老师们就已经跟市政府申请了很多经费。于是，我就创立了台湾中华漆画协会。如果有一个协会，那就容易形成凝聚力，就有资格申请展场和经费。之前我们自己花很多钱办展览和做宣传，市政府也没有给我们经费。还好，现在台北总算有人知道我们在画漆画。当时我先生说我年龄那么大，为什么要搞这个事情。我说如果漆画协会不成立的话，将来就没有领头，就是一盘散沙。今年是协会的第四年，理事长换了，没有人乐意去当，我就硬是把我先生推上去当理事长。

我画漆画这一部分已经完成，我现在在做文创，我做的文创跟台中的完全不一样。我现在也创立了台湾中华文创协会。假如漆画卖不出去了，至少还能卖其他东西。台中那边也在推动漆画，可是他们推动得比较困难，毕竟他们是工匠。他们画小的东西比较容易，构图一放大就没有办法处理。他们到现在还不知道原因在哪里，因为他们没有构图的习惯，他们的花样几十年来都是这样，没有突出时代感、画面风格。但是我们不一样，像我们在法国学的东西很活，绝对不会钻牛角尖一样钻在一个地方十几年都不变。我们的思维都是一

翁美娥、许坤成的漆画教学场景　翁美娥供图

直在变。每次看见老画家几十年、一辈子都是同一个画风，我就很受不了。

我们做漆画，整张做完要搞好几个月。漆画的购买量比较少，所以我们全部不用化学漆。因为我们有看到一些被收藏的漆画出现了雾化、裂开等问题，所以我们全部用大漆做漆画，这样也不会有后顾之忧。

李莉：您学生的漆画作品有到画廊去做展览？

翁美娥：没有。台北经营漆画的画廊情况也不是很好。我们自己办展的时候比较多，参观漆画的人也会买画。我不让学生画大画，要求他们画精致。学生画不好的话，自己心里也难受。

李莉：台北有没有专门代理漆画的画廊呢？

翁美娥：我不太清楚。这几年我和我先生没有经济的压力，所以我们也没有跟画廊进行接触。我今年74岁，为了我的学生，我要努力去促进大陆和台湾的漆画交流。

李莉：如果不是福建师范大学台北校友潘春鸣先生的介绍，我也没有机缘采访您。可能台湾艺术大学会有老师创作漆画吧。

翁美娥：台湾艺术大学、台中东海大学也开不成漆画专业。为什么他们开不成？因为他们没有很好的油画基础，要转成漆画，是很难的。比如媒材的问题，一个很黏，一个不黏。我的意思是：有油画基础的人要跨领域是很快的，一下就转过来。我观察大陆学生画画的时候，感觉他们画画的思想还蛮传统。他们虽然很有潜力，但想要脱颖而出比较难，不仅是思维的问题，还有构图的问题，要画对于现代生活的感受，不能东凑西拼地画以前的内容。

李莉：您做漆画的时候，会在意完成图像的工艺技法吗？

翁美娥：当然！

李莉：您做漆画大多是用变涂的工艺吗？

翁美娥：没有，用画的。我用的是大漆，调颜色用日本的颜料。我不做工艺，我画线条。你说的变涂是偶然效果，那不是我玩的，我都是画的。

李莉：您对大漆过敏吗？

翁美娥：我不会，我先生会对大漆过敏。我一个夏天做一百块板子。

李莉：您学生创作的漆画好卖吗？

翁美娥：画得好的很好卖，画不好的没有办法。谁会买一张乱七八糟的画呢？

李莉：漆画课程现在成为文化大学美术系的专修课程了吗？

翁美娥：没有。

李莉：许老师和您不是文化大学的老师吗？

翁美娥：我们两个在文化大学40多年，2016年70岁才

退休。学校规定65岁退休，因为我们是博士、教授，所以学校又延期了5年。美术系开漆画课的时间短，还不是专修课程。

李莉：现在您在负责台湾中华漆画协会的运作吗？

翁美娥：对，漆画协会这边算是稳定了。我又开辟了文创协会，要组织一个新的路子。大家都会做大漆的文创，可是你要突出的话，就得有一个卖点。我的大漆文创卖点是"大漆点心"，就是将大众喜欢的日常点心，像车轮饼、奶油饼干、

翁美娥、许坤成油画作品　翁美娥供图

甜甜圈、汉堡包变成用大漆做包包、盒子之类的创意元素。大漆点心就来源于生活的设计。我把产品按照价位分为三个档次：高档的用木胎，胎体表面用大漆手绘；中间价位的胎体用塑胶胎；量产的用热转印的髹饰。产品设计要狠、精准，要去开模，要去做样品。

李莉：这样对带动漆画有什么帮助吗？

翁美娥：当然有。做漆画的人可以跟着我一起做文创，但是他们不能去抄我的创意。学生看到老师可以把漆画技法融入到文创里面，也可以促使他们开动脑筋把自己的漆画技法应用到创意设计里面。

李莉：那能不能说您学漆画的源头在福州？

翁美娥：对呀，本来就是从汤志义、汪天亮那里学的。

李莉：您和源头不一样的地方在哪里？

翁美娥：我的视野和眼光会相对开阔一些，任何画派我都可以接纳。汤志义的学生画的风格几乎一模一样，我不让我的学生和老师有相似性。我逼他们把自己的个性和潜能发挥出来。

李莉：接下来，您还要画什么？

翁美娥：接下来要继续做文创。

李莉：漆画还做吗？

翁美娥：还一样画呀。我要把漆画做到文创中去。我很坚持去做磨漆画。没有磨的话，就不会跳出思维的局限，差异就在于那个亮丽感。我教的学生都要做磨漆画，如果不磨的话，我就让他去画油画。漆画的迷人之处在于，色彩是磨显出来的。很多人对我的转型蛮惊讶的，但我认为，一个人最大的价值就是坚持自己的想法与选择。

李莉：可惜这次没能看到您漆画的原作。您比较欣赏大

许坤成漆画作品　许坤成供图

陆的哪些漆画家？

翁美娥：他们的漆画都不错，但是思维偏保守。每个人的成长背景、喜欢的东西不一样，一个画家也应该有自己的个性。我10年前才进入漆画领域，现在就把他们都吓一跳！

李莉：能认识翁老师您，一个非常有创意力、时尚力的老奶奶，真的是很荣幸！我觉得您的油画画得比漆画更好。

翁美娥：没有错！但是我这个人就是这样。我要搞文创，不仅我的漆画要做文创，我的油画也要做文创。我在等欣赏我文创理念的伯乐！

三、廖胜文："我现在选择的是做自己。"

【人物名片】

廖胜文，1962年出生于台中县大甲镇，毕业于大甲高中美工科。1996年参加"漆器艺人陈火庆技艺传习班"，从此矢志投入漆艺制作。廖胜文研习结业隔年就拿下台中县美术展工艺类第二名，并在大甲铁砧山下的自宅设立"铁山漆坊"，创作之余也致力推广漆艺，曾在丰原区图书馆开办漆器研习班并担任讲师。2004年后受聘于"台湾传统艺术中心"、丰原漆艺馆等单位担任漆艺研习教师。在漆艺创作上，廖胜文着重于天然漆料的运用，主要从事脱胎作品的制作，同时积极尝试新材料。2009年，他与设计师廖柏晴一起利用漂流木制作的不规则形状的漆器柜子，另和周育润一起以苹果为造型创作的漆器凳子，都在米兰家具展上获得好评。

【访谈缘起】

笔者关注台湾易工艺，对易工艺在米兰展出的漆家具印象尤为深刻。笔者到台湾咨询王佩琴、王天胤老师后，得知廖胜文老师就是漆家具——书法柜的工艺制作人，而且是黄丽淑老师主持的1996年陈火庆漆艺传习计划的学员。特别感谢王天胤老师，他亲自开车带笔者去丰原漆艺馆看廖胜文老师和学生们的脱胎漆器展览，还专门带笔者去拜访廖胜文老师。这就是访问廖胜文老师的缘起。

访谈时间：2019年3月22日
访谈地点：台中廖胜文铁山漆坊
访谈人：李莉
受访人：廖胜文、王天胤

李莉：廖老师就是这里（台中市大甲区）的人？

王天胤：对，他就是这里土生土长的，后来念大甲高中美工科，真正的美术出身。廖老师是1996年去"台湾工艺研究发展中心"参加第一次漆工艺传习培训，也是那一届学员中最厉害的！

廖胜文：应该是年纪最大的，当时没有其他选择！

王天胤：没有选择的人，才更加执着。这才是我最钦佩的人！

廖胜文：王老师很厉害，非常的认真，每天都在做漆。

李莉：您的子女有没有和您一起做漆？

廖胜文个人照 廖胜文供图

廖胜文脱胎漆器作品　李新蕊供图

廖胜文：没有。大的是儿子，小的是女儿，都没有从事漆艺。他们觉得这块一点希望都没有，因为我是36岁才入门，才学漆工艺。那时候小孩大概上小学四年级，当时他们就觉得我学了漆工艺之后，他们就失去了以往的欢乐。因为在那之前，每逢假日我都会带着他们一起出去玩，学了漆工艺之后我就没时间陪他们玩耍了。

李莉：我是很早在介绍易工艺的文章里看到廖老师做的漆柜。我看过那件作品后，印象很深。2009年，易工艺和荷兰设计师合作去米兰参展，展出的有陶、竹、漆、金工，竹子沙发最出彩。我很想了解您和荷兰的设计师是如何合作的？

廖胜文：设计师不是荷兰的，是台湾的设计师，他叫廖柏晴，他留学荷兰念设计。

李莉：那次的作品很惊艳，我是从网络上看到的，然后才慢慢深入了解。

廖胜文：后来，大陆也有邀请我们去展览。

李莉：是。在米兰展出后，易工艺的名声传播得越来越大了，很多设计节也想邀请。

廖胜文脱胎漆器作品 李新蕊供图

廖胜文：对，米兰那次邀请的都是工业设计师，而不是工艺设计师。

李莉：可能是邀请方没有意识到，工业设计师提出想法、画出草图，但是实践和理念是有一个缠绕交织的过程。

廖胜文：我很荣幸能参与那次展览，对我自己来说，提升很大。像我们搞传统工艺的，根本没有设计的观念。但是两者是互补的，是可以共存的，还可以碰撞出不同的火花。

李莉：我个人觉得，您可能是台湾漆工艺师中非常幸运的。您是上世纪60年代出生的，将会对后辈产生一个榜样的力量。我寻访三位老漆艺家（陈火庆、赖高山、王清霜）的从艺历程和现状，从对他们子女的访谈中，我看到台湾漆工艺的未来。看老艺术家的经历，历史洪流和个人往事交织在一起。看向未来，才是我们的生活之道。

廖胜文：今天您的来访，让我坚定了在漆艺道路上走下去的信念。

李莉：在大陆也少有这样的机缘，用西方的观念做东方的材料。从文化交流的角度来看，无论是西风东渐，或是东风西渐，这都需要去交流包容。很多工艺师很容易停滞在自己的圈子里，没有办法跳出自己的文化思维。您怎么看？

廖胜文：以这几年来看，东西文化交流发展非常快速。但台湾追求的却是交流后的生产价值，可生产的价值在哪里？

李莉：能够进米兰设计展，都不是做量产，那是做概念，做时尚的测试。

廖胜文：像这种工业设计和传统手工艺的结合，这条路是可以寻求工艺新的出路。不然的话，只局限于像我们这样基本的工法。像现在快速发展的社会，如果不改变，漆工艺就没办法存活。

李莉：可否给我们讲讲您和廖柏晴老师合作的经历？

廖胜文：跟易品牌合作的想法是由一位叫林正仪的先生提出来的，当时他在"台湾工艺研究发展中心"当主任。那一次在米兰展出的书法柜，现场有饭店要买，但不能卖，因为作品归"台湾工艺研究发展中心"所有。后来，我们又做了一个，但已经是两年后了，市场热度都冷却了。其实也有好多个单位要订，后来只有北部的一个房地产公司确定要，他们有去米兰看家具展，看完之后想把一些作品买下来放到房地产的大厅当摆设。

李莉：您做书法柜的概念是廖柏晴设计师提出来的，可否讲讲过程？

廖胜文：那时候屏东发水灾，河上有很多漂流木。他当时和一位木工去屏东大桥下面捡漂流木，回来后慢慢地有了构想，再想着把它实现。当我看到胎体的时候，我觉得它就像小时候我妈妈要养鸡，随便拿木头围成的鸡圈的样子。光是装两扇门他们就搞了好久，正常门的框架方方正正很好装，但是漂流木每一根都不规则，也没有一个标准可参考。

李莉：那对您的髹漆产生了什么障碍？

廖胜文：因为没有搞过，就完全由我自由发挥，但是过程很辛苦，从打底开始就很耗时耗神。我以前在工艺中心只学了四个月的漆艺，陈火庆老师教过日本"正见地"技法，我就想到把这个技法运用到这个书法柜中。因为柜子的木头是不规则的，只能跟着不规则形走。撒碳粉、研磨，费了很大的心力，连那年的春节都在工艺中心赶工，因为后面要运到米兰，赶时间。廖柏晴找了很多人来帮忙，熬通宵。

后面做的第二件书法柜跟原来的有一些差别，在前一件

的基础上做了改进，但尺寸和参展的那件是一模一样的。第二件不是漂流木，是很好的木头。

李莉：您的脱胎是跟谁学的？

廖胜文：陈火庆老师。我在工艺中心跟随陈火庆学习漆艺。当时他年事已高，身体也不好，所以有一部分内容是黄丽淑老师教的。那时候我们学了两个月后，吴川和郑力为老师才教我们漆画。

李莉：您用什么做坯，做夹苎吗？

廖胜文：我都是用土坯。

李莉：漂流木这个项目还可以再深入挖掘，是吧？

廖胜文：其实那时候廖柏晴的有些想法也是可以延续的。后来，他到大陆开咖啡店，把设计理念引入到咖啡店的设计中。我做漆工艺二十几年了，今年7月份文化资产局下属的酒厂有一个展览，我就想把所有的东西都变大。

李莉：什么东西要变大？

廖胜文：所有的东西我都把它变大。每一个东西都有不同的发展层面，每一个阶段里面应该有一些不同的目标。所以我在漆艺的目前发展阶段中，想尽量扩散它的影响力与宣传面。

李莉：您美工科学的是什么方向呢？

廖胜文：我什么都学。在漆工艺里面我寻求自己要走的方向。要去学古人的话，我一定学不来，因为没有那么多时间。我现在选择的是做自己喜欢的方向。漆工艺要怎样改变，就是把现在的东西加进来，变成现在的制作方式。

廖胜文与廖柏晴合作的书法柜

李莉：这个可否是日常用的一次性塑料碗？

廖胜文：这个是我的标志。这两个碗为什么长这样，因为模具是这样，它就长这样。这也就是我讲的，把新的材料带进来，变成新的制作方式。这两个碗已经是脱胎的，不是我拿塑胶当胎体。

李莉：漆还可以染布吗？

王天胤：廖老师的漆染布是一绝。

廖胜文：漆染布大家都会。能染到让原来的织物不变质，染布要均匀很难，不均匀反而相对容易。因为漆耐酸碱，所以用漂白水去漂都没有关系。再来，它是绝缘体，所以不会产生静电，做衣服来穿就不会产生静电，才能产生经济效益。

访谈中提到的脱胎塑料碗

廖胜文创作的漆画细节图 廖胜文供图

第四节 漆博物馆和髹漆达人访问录

一、徐仁梁："我们也不知道未来会怎样，我们只是很努力把每天的事情做好。"

【人物名片】

徐仁梁，1976年出生于南投县埔里镇，龙南天然漆博物馆①馆长徐玉富的长子，从事大漆精炼和漆艺创作。

【访谈缘起】

从网络搜寻得知在南投有一个专业性的漆博物馆，博物馆陈列了哪些物件，博物馆是如何运作的，这是笔者慕名拜访的直接原因。

访谈时间：2019年3月20日

访谈地点：龙南天然漆博物馆

访谈人：李莉

受访人：徐仁梁

李莉：虽然网络上有关于您家（龙南天然漆博物馆）的介绍，但还是想请您谈谈您家从事漆的经历。

徐仁梁：网络上关于我家博物馆的介绍是我妹妹写的。她专职做我爸的秘书。以我的经历而言，从我懂事开始我家就有做漆，一直到现在。

李莉：我听阿姨（徐仁梁的母亲）说博物馆大概是1996年开馆的，是吗？

徐仁梁：差不多，其实在那之前就已经在酝酿博物馆的建设了。后来做漆慢慢没落，为了让漆更有生路，我们就尝试转型去做一些改变。

李莉：听说从您高祖父起，您家就从苗栗来到了南投，对吧？

徐仁梁：我们为了这个产业流离转徙了很多地方。从台湾哪个地方适合种什么品种的漆树，采割的漆的品质如何，我们一直都在做测试，花了很多别人看不到的心思。

李莉：这个房子是您爷爷留下来的吗？

徐仁梁：是我爷爷和我父亲打拼来的。上世纪六七十年

① 1988年，徐玉富成立龙南漆器文化馆，即今天的龙南天然漆博物馆。该博物馆保存了台湾百年来的漆文物及各类文献，如漆树种植工具及培植法资料、采漆各式工具及采割工法资料、各式漆桶（台湾桧木漆桶五六千个、滤漆大桶、制漆桶）、炼漆工具及炼漆技法资料、漆质量检验工具、龙南漆器制作机械等，馆内的台湾天然漆产业发展历年珍贵文献、台湾漆销售记录文件及台湾漆学术研究文献等是研究台湾天然漆文化难得的资料。

龙南天然漆博物馆馆长徐玉富　王佩雯供图

代，那时候漆的价格比较好，我家通过漆的生意赚到一桶金，然后就把这个房子盖了起来。

李莉：这个房子大概是什么时候盖的啊？

徐仁梁：这个房子大我一岁！盖好的时候是1975年，但在那之前就已经在建了。因为盖这个房子是自己要住的，花的时间也比别人多。

李莉：那您家就是作坊和家庭合二为一的生产生活场所。

徐仁梁：对。以前我们自己在郊区有3000多平方米的工厂，厂房大约1000平方米，后来发生火灾烧掉了。我们遇到过几次大灾难。上世纪60年代的一次台风，把埔里九成

的漆树都吹断了。一夜之间，很多以漆为营生的人失去了收入，他们也不再种漆树了。还有一次是1999年的地震，别人水沟里流出的是水，我们流出来的是漆，损失了几百吨。

李莉：您家是以做漆原材料为主，对吧？

徐仁梁：其实做漆的话，不是像人家想的那么容易。为了做这个漆的产业，我们必须做很多的副业，才能让这个产业活下去。

李莉：你们都做了哪些副业呀？

徐仁梁：很多呀，比如精油。像天然漆及漆器的加工与制作，我们都做了非常多。

李莉：产品的开发，也都是你们自己开发的吗？

徐仁梁：对呀。所以我们做得很辛苦！

李莉：漆器上画的部分是你们请人来做的，还是你们自家人做的啊？

徐仁梁：早期我们家工厂有七八十位员工，现在只剩下七八位了。当时也请了一些漆师傅，但是有些师傅都老了，眼睛都不行了。我现在眼睛都有点老花了。

徐仁梁个人照　李新蕊供图

李莉：那您做漆的哪个部分啊？

徐仁梁：我都做。

李莉：您从坯体到髹饰都自己做吗？

徐仁梁：对呀，现在坯体有木材的部分会请人做。其他部分都自己做。

李莉：埔里这里还有会做漆的师傅和工人吗？

徐仁梁：有呀，但是现在都分散了，有的甚至去做化学漆了。天然漆没有市场了，也请不起人家。

李莉：那你们家里漆产品能保证百分百全都用大漆做的吗？

徐仁梁：对呀。但很不容易做。

李莉：你们家也没有分店，好像只有来这边旅游的人买漆器。

徐仁梁：漆器也不多了。很多人曾经对我们说应该开更大的店面，但是先前工厂被火烧掉了，产量也少了，我们能做的规模也越来越小了。

李莉：工厂大概是什么时候被烧掉了？

徐仁梁：大约上世纪80年代了，一直到现在都没有重建。我到现在还在偿还1999年那次地震造成的损失，那个时候花了一千多万台币买的天然漆，地震时全没了。很多事情都只能靠我们自己做。馆长70多岁了，可比我还拼。

李莉：馆长也亲自做漆器吗？

徐仁梁：对呀，他贵为一个老板，也和我们一起滤漆、制漆、炼漆，什么都做。我做更基础的环节，你看我的双手都是黑黑的，因为我是直接用手去接触漆的。我比较自豪的一点是，台湾只剩我们博物馆比较完整地保存了整个漆产业链。但是漆的工艺还是有很多人在做。

龙南天然漆博物馆展示的采漆、制漆工具　李新蕊供图

李莉：你们一年的漆产量大约是多少？

徐仁梁：现在产量不多，很少。大部分都从外面买来。

李莉：你们还要从外面补充漆的原材料？

徐仁梁：没办法，以前年产量超过一两百吨呢，现在的年产量也就一两百公斤。我小时候，父母亲都非常忙，没空理我。谁想到后来漆就这样一直没落，我们也就一直转型、变化。台湾真正在做漆产业的就剩下我们，虽然是可以转去做漆艺，但我们常常讲产业是一个根，根都没有，还讲什么。

李莉：我听阿姨（徐仁梁的母亲）说你们家在山里面还

有漆树。

徐仁梁：以前有很多漆树的，大概 100 多公顷，现在只剩下 30 多公顷。

李莉：那是要请人打理吗，还是你们自己做？

徐仁梁：我们自己的漆树现在都变野生的了。现在请人不划算了，单单请人割草，一公顷大概要二千台币，30 公顷要付六万。

李莉：连山地的打理都要自己去做吗？

徐仁梁：有时候还是会去。以前根本都不用去割草，那时候人多得可以把草踏平，采漆的规模也很大。

李莉：就像您比较强调您是做产业的，但现在漆的产量也不是很大了，对吗？

徐仁梁：越来越少了，需要的人不像以前那么多了。以前我们家都没有对外开放的，都是禁止参观的。这几年转型改成博物馆后，才让人进来参观。

李莉：那你们的精炼漆坊都在这？

徐仁梁：对，现在还在做。前段时间还在修复一些器械。我们漆的品质还是蛮稳定的，有些大陆的朋友会专门过来订购。

李莉：你家当时的漆器产品都销往哪里呀？

徐仁梁：对外销售的比较多，经常被人说为什么漆不都留给本地。我们家从我高祖开始做漆，做到我这一代是第六代。我们也不知道未来会怎样，我们只是很努力把每天的事情做好。

李莉：我看到展销柜陈列的漆器品种还挺多的，从漆画到日常漆工艺品都有。

徐仁梁：为了让这个产业继续下去，我们就什么都做，但真正擅长的是做创作，就是漆画那一部分。

李莉：除了漆画还有很多实用器物。

徐仁梁：是，里面有很多，只是没有足够的空间来摆放展示，走马看花是看不出内涵的。但即便是一个人来参观，我们还是有导游来作讲解。

龙南天然漆博物馆馆外种植的漆树 李新蕊供图

二、廖家庆："我就是靠兴趣，慢慢做。"

【人物名片】

廖家庆，1975 年出生于台中市丰原区，主业从事展示设计，利用闲暇时间进行漆艺创作，擅长髹漆文具，以铅笔、钢笔为主。他的漆工作室名为庆涂工房。

【访谈缘起】

廖家庆髹饰的漆钢笔，是一个非常典型的将传统漆艺融入日常生活的案例。虽然他从事漆艺的起因是来自于对文具的爱好与收藏，但在髹涂一支普通笔的过程中，能将传统漆工艺与当代产品设计融合得浑然一体。廖家庆执着漆髹文具的实践过程，是台湾活化传统漆工艺的典型。

访谈时间：2019 年 3 月 23 日

访谈地点：台中市丰原区庆涂工房

访谈人：李莉

受访人：廖家庆

李莉：您是从 2008 年跟赖作明老师学漆吗？

廖家庆：没有，我是先跟他儿子学。我想学漆是因为我有一个爱好，就是收集文具。我先前在网上有看到日本人给铅笔上漆，很有特色就想买，但因为物流原因，不太容易买到，我就想去学漆。2008 年的时候，我看到台中一家百货公司的地下室有一个工艺研究所的展示区，赖作明老师的儿子

刚好在里面做一些 DIY 教学。他教的是磨筷子，这跟日本人做的铅笔很像，所以我想要学漆，然后去髹铅笔。后来越做越有趣，一直就这样做下来，用漆做与文具相关的产品也非常多。

李莉：当时日本的髹漆笔卖到台湾来贵吗？

廖家庆：他们没有卖到台湾来，一支髹漆铅笔大约三千日元。

李莉：我在网络上看到日本山田平安堂有卖髹漆的钢笔，您了解吗？

廖家庆：我知道日本有一个叫中屋的专门做髹漆钢笔的漆作坊，客人下单后至少要等两年。这是一间小店，2008 年时还没有办法邮寄，要人到日本去买。

李莉：因为不易买到，您就自己在钢笔上髹漆，是吧？

廖家庆：对。髹涂钢笔比较麻烦，要把钢笔的各个零部件进行独立的髹漆，有的零部件是连接在一起的，必须要把连接处遮挡起来，然后再髹饰，所以处理这个过程需要细致和耐心。我习惯了一开始只做一些小东西，于是我就从髹涂

廖家庆髹饰的铅笔

铅笔开始。铅笔末端这一截肯定是不会用的，所以我把髹饰图案的重心都放在这个部分，前面使用的部分就不会做太多。铅笔使用到剩下的那一小段时，就可以留着做纪念。削铅笔的笔屑也可以收集起来。

我不会用单独的技法去髹饰一支钢笔。一开始会，到了后来，就意识到不同的技法也可以在一支笔上呈现。

李莉：您髹涂一支笔，大约需要多长时间？

廖家庆：45天左右。

李莉：您做过关于髹漆钢笔的个展吗？

廖家庆：自己的展览没有，因为没有时间。要准备很多东西，东西也比较零碎。赖老师有时候会邀请我参加联展。他之前跟我讲，做这些东西（髹漆钢笔），花费了这么多功夫，如果是画图画或者是别的话，可能会卖很多钱，但我没有想卖钱。

我觉得漆器这个东西就是给人家用的，本来就属于表面的髹饰，涂装一个器物是为了更耐用、更好用，不是拿来当装饰品。如果只是单纯好看的话，那就丧失了漆的本质（耐用、天然、无毒等优点）。而且我觉得做用的东西，要求度比较高。因为你要拿很近来看，要手摸，各方面的要求都会高很多。

李莉：是呀，您这一点说得特别好！

廖家庆：也不是说漆做艺术品不好。漆艺作品，以台湾现在的使用面来说，不懂的人还是很多。

李莉：髹漆的钢笔是直接从市场上买的吗？

廖家庆：台湾这几年来有自己做的笔。对于钢笔的选择，我会考虑到实用性。市面上卖的笔如果能直接拿来加工，我觉得是最好的。如果耗材各方面都合算的话，那就

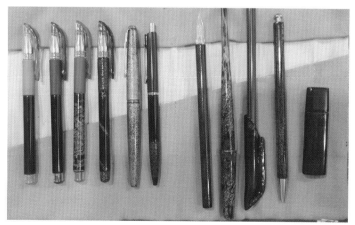

廖家庆髹饰的笔

更好了。如果是私人制作的笔，基本上没有办法达到正常的书写舒适度，也达不到我对笔的要求。

有朋友喜欢我做的髹漆钢笔，就找我做了。因为钢笔有好几个部分，所以髹饰起来就相对麻烦。台湾有一个有趣的现象：可能没有那么多的传统包袱，漆艺术家做起东西来就比较多样一点。

李莉：您这个说到点子上了。

廖家庆：因为台湾漆艺术的历史很短。台湾漆艺术发展的难题在于本身没有一个完整的产业链，工具、材料这些都没有。发展一个工艺，如果最底层的区块都没有的话，就不太好发展。因为你的成本高，自然影响到成品的售价。当然有些业者在做，但他们做出来的品质不是你想要的品质。就像我从湖北买毛坝的大漆，我都买最好的，买回来自己精炼成透漆，再做成黑漆之类。外面买来的品质参差不齐，包括连武汉做的黑漆、透漆都混了一些杂质，干燥度跟味道都不太一样。

李莉：您所了解到的关于日本人做髹漆钢笔的情况，可否给我讲讲？

廖家庆：他们从很早就开始做了。日本人很喜欢漆，漆产品也相对好卖，一些大的文具商也会特制髹漆钢笔。他们可以任意组合笔尖、笔夹的样式和大小，也提供各种髹漆的技法，如莳绘、螺钿、素

廖家庆个人照　廖家庆供图

髹、变涂都有。客人可以随意选择订制。下单之后，会告诉你一两年后才能给你成品。除了订制单，他们也做出一些样品展示在店里。

最高端的髹饰技法是莳绘，中间的是螺钿，最基本的是单色髹涂。日本的莳绘还是蛮厉害的。莳绘的技法不仅要有撒粉的动作，还要用金属粉去绘。金属粉不是金就是银。"莳"就是撒的意思，莳绘分很多种：高莳绘、平莳绘、研出莳绘等。他们也越来越少人做莳绘了，技术断层也蛮严重的。莳绘耗时耗工，材料也贵，成本太高，除非茶道、花道、香道等高级用具能够支撑这个市场，不然做的人就会越来越少。

我的很多材料都是从日本买回来的，色粉、青贝之类。一开始做的时候，基本上是用替代材料做模型之类的。那时候也不懂，为什么千百年来大家会一直使用这些工具和材料。一开始是感受不到的，做久了才会领悟：原来这个工具和材料有这样的用途，比如用木炭研磨，用发刷髹涂。一些替代材料无法达到传统高级材料（包括色粉、金银粉）的境界，这是有道理的。日本在漆的分类方面更厉害。日本从大陆买回生漆，然后精炼成各种实用的漆。日本自己产的漆只占其使用量的十分之二，日本产的漆比大陆的漆贵三四倍。

李莉：您直接用漆髹涂在钢笔的金属表面上吗？

廖家庆：我也要看胎体的状况。一般情况下，我会用烤箱把钢笔烤一下。在钢笔上做底会让厚度增加，我不想让表面堆厚。有时候做底并不会好，要在胎上贴布，不然会崩掉。在做漆的过程中，我慢慢觉得用漆直接打底也不错，把漆堆到一定的厚度之后，也可以当作底来用。在漆器上会做底，是为了节约成本。胎体如果不平的话，就可以用灰去填平，这样用漆会少一点。纯粹用漆去堆的话，会更扎实。我会根

据胎体状态来定，并不是所有的东西都要披麻刷。

李莉：您也髹漆普通的中性笔吗？

廖家庆：这种笔一支才三四十块台币，值得我做呀。因为髹饰了之后，可以用很久，里面的笔芯可以不断更换，就不用担心外壳不能用。基本上没有什么不能髹饰的东西。中性笔被髹饰了之后，质感更好，用得更舒服更久，这不是更好吗？

李莉：您髹饰这种普通中性笔的理念，真的很好！这种笔在日常生活中非常便宜，而且是用完就扔。但是笔杆经过髹饰后，可以成为很有个性的专属笔，让人不舍得抛弃，同时也给了普通中性笔以生命力。

廖家庆：漆的产品就应该融入到日常生活中。我的这个东西是没有办法推广的。

李莉：当你需要珍惜物品的时候，你就可以买一支经过髹饰的笔，使用的时候只要去换笔芯就好。髹饰一支普通中性笔需要多少钱？

廖家庆：不晓得，因为我没有售卖，也不知道该定多少钱，很少有台湾民众会买。髹饰过的钢笔倒是有卖过。

李莉：您的髹漆钢笔属于高级定制，这真的很好。但我个人认为您髹饰普通中性笔的创意，的确是一种融合工业产品设计和传统工艺的契入点。有些人会觉得髹涂文具是大材小用，尤其是髹涂这种普通而又便宜的中性笔。量产中性笔的公司认为髹涂这么便宜的笔是得不偿失。但我觉得文具和使用者的个体成长有密切的联系。人生中有很多有意义的时刻，比如考上高中、大学，如果能有这样一支专属的笔，或者是把考大学时用的笔髹涂一下，就变成具有纪念意义的笔，这就延伸了工业产品存在的价值。

廖家庆：做这些东西，我会从使用者的角度思虑。比如髹涂铅笔我会把纹饰放在后半段，前半段要留给使用者来书写，要把后面这一段留作纪念。这样不会让使用者削起来会心痛，所以就把前半段做一个淡化的处理。

李莉：从漆活化于大众日常生活的角度来看，一定要找到一个融入社会生活的契入点。

廖家庆：要做出髹漆文具这样的东西，制作者一定要有丰厚的经验累积和生活经历。

李莉：您选择髹漆的传统工艺，赋予中性笔新的生命。虽然一支笔很小，但透过一支髹漆中性笔，让我们看到了传统漆艺与当代产品设计融合为一体的可能。我

廖家庆髹饰的中性笔

个人认为您作为文具发烧友，从求新的角度出发，用髹漆工艺将普通的铅笔、钢笔、中性笔转化为具有纪念意义的物件，您的这种对漆工艺的追寻和实践真的值得学习！

廖家庆漆艺作品

廖家庆：我最近在做的是髹涂菜刀的手柄。我个人觉得这也是很适合用漆去髹饰的部件。菜刀会和水、油之类接触，用漆髹涂后既耐污又适手，也方便清洁。

单纯靠髹漆来养家活口，真的是不可能。一件漆的作品如果要贩售的话，基本上就会影响到你的创作。你会考虑如何制作得快速一些，怎样节省成本，如何提高售价。这些都是不得不面对的现实因素。

李莉：在台中，还有和您一样在做这个的？

廖家庆：没有。

李莉：您的老师如何看您做髹漆文具？

廖家庆：没有什么多大的意见。老师有他自己的漆专业范围和擅长的地方。作为学生的话，也需要自己去发展，老师没有太多的干预。如果我遇到什么不懂的，或者需要支援，就会去问老师。

李莉：那您从事什么职业？

廖家庆：我是做展示设计的，专门做会展设计。我以前是学商业设计的，可是我做得很无聊。室内设计主要是做居家设计，整个过程很繁杂。后来我就找到一家专门做展场设计的公司，工作性质蛮符合我。这个工作既需要一些商业设计的理念，又要有室内设计的结构概念。期间我还当过两年兵，服役的时候我是做文书工作的，还蛮轻松。光靠我卖髹漆的文具来支撑我的生活和兴趣，非常难，需购买的材料太多。

李莉：您的工作室就是您的家吗？

廖家庆工作室的作品展示台

廖家庆：是的。这个建筑以前是日本的工厂，后来改成住宅。二楼空闲后，就被我改成工作室，等我退休了就可以用来做髹漆教学。我觉得要进行漆艺教学的话，就要对得起学生，要有场所让学生实践。

李莉：您的工房为什么叫庆涂工房呢？

廖家庆：因为我叫廖家庆，所以直接取名叫庆涂工房。因为我的工作是展示设计，所以平日里都是利用下班后的时间来髹漆。我和其他漆艺家的熟识度不是很高，交流也少。学做漆的时候，我基本上都是买书看、上网找资料，我的漆艺老师有一半是电脑和书。

参考文献

专著类

1.张家文.百年漆情[M].福州：福建美术出版社，2017.

2.冯健亲主编，赵笺副主编.中国现代漆画文献论编[M].南京：江苏凤凰美术出版社，2016.

3.吴嘉诠.漆画教程[M].沈阳：辽宁美术出版社，2010.

4.林荫煊主编.闽台工艺美术家采风[M].福州：福建人民出版社，1996.

5.翁徐得.共振与独白：谈台湾文化创意产业运动[M].台北：唐山出版社，2017.

6.索予明.蒹莨堂本髹饰录解说[M].台北：台湾商务印书馆，1974.

7.范和钧.中华漆饰艺术[M].北京：人民美术出版社，1987.

8.杜继东.美国对台湾地区援助研究1950-1965[M].南京：凤凰出版社，2011.

论文类

1.王鸿.手与脑的分离——从"脱胎换骨——福州当代漆艺邀请展"谈开[J].艺苑，2006（03）.

2.王鸿.漆园梦魇——关于中国漆艺术运动的反思[J].湖北美术学院学报，2009（02）.

3.汤志义.闽台漆艺研究——以沈绍安家族及陈火庆、赖高山、王清霜为例[D].福州：福建师范大学，2015.

4.杨静.1950年代颜水龙主持"南投县工艺研究班"之始末及其成果之研究[J].设计学报，2015.

5.高志强，包旦妮，林伯贤."文创"视阈下台湾漆艺发展现状考察[J].中国生漆，2017（04）.

6.高志强.传统的发明——日据时期台湾地区"蓬莱涂"漆器的产生及影响[J].创意与设计，2018（05）.

7.连奕晴.1950-1981年代"南投县工艺研究班"的工艺人才培育模式及其影响之探讨[D].云林科技大学，2005.

后　记

进入后记的写作环节，这意味着采访、整理、写作的过程逐渐转化成个体的回忆。

1998 年 9 月，我担任福建师范大学美术系 1995 级装潢专业中国工艺美术史课程的授课工作。我让学生们去做有关福州漆器的一些调查。他们分成好几个小组，非常认真地做了市场调查，撰写了调查报告。让我惊讶的是，他们说福州市民对于福州漆器的认知度并不是很高，很多人甚至没听说过。我参与了其中一个小组的调查与访问，位于福州洪塘的福州市工艺美术学校是我们的调查对象，校长汪天亮非常热情地接受了我们的访问。我们参观了学校展厅里的漆书作品，校长还带我们去他家里参观他的书法。何清同学（班长）所在的小组拜访的是王维蕴先生，王先生热情地接待了他们，给他们讲述很多过往的经历。至今何清和我谈起王老先生的时候，印象还如当时一般清晰。魏智海同学还把他父亲收藏的何豪亮先生写的《漆艺髹饰学》（福建美术出版社,1990 年出版）转赠与我。没想到二十年后，主编李豫闽教授将海峡两岸漆艺术口述史的写作任务交给我，让我对福州漆艺有了更深的理解，有了这次以口述史为研究方法并呈现成果的机会。非常感谢在写作过程中给予我帮助的前辈、师长、朋友和家人。

非常感谢在本书中出现的二十七位受访对象！每一位受访人都是我学习的榜样。非常感谢他们对我的信任，以及无私地分享他们个人的艺术人生和创作心得，这些是本书得以完成的前提和基础。

非常感谢合著者郭心宏先生的帮助和支持。他在本书的撰写过程中，不仅和我一起去采访，同时还担任摄影、摄像以及录音的工作。采访完成后，还协助我完成整理图像和文字的繁琐工作。

特别感谢李新蕊女士，如果没有她的同行和协助，我是无法一个人完成台湾部分的漆艺实地考察和访谈工作的。

特别感谢台湾的王佩琴教授！感谢她向我讲述海洋、岛屿与漆的内涵关系。因为她的热情招待和无私的学术分享，让我在台湾的漆艺考察得以顺利进行。

特别感谢王鸿先生！当我陷入写作焦虑期时，他的"一间茶室"让我体验到"艺术化生活"对于抵抗现代性虚无的积极作用，以及独立思考与内省的意义。

我全力以赴地去完成这本书的写作，回忆这个过程，也很享受。

李　莉
2020 年 10 月于福州仓山